中国电影与时装、时尚

——兼论电影产业语境中的时尚造型师

Film and Fashion in China:

On Fashion Stylists in the Context of Film

Keira Zhang
Joshua Zhang

张程 乔晞华 著

美国华忆出版社
Remembering Publishing, LLC. USA

Copyright © 2022 by Remembering Publishing, LLC. USA

Film and Fashion in China:
On Fashion Stylists in the Context of Film

Keira Zhang
Joshua Zhang

ISBN： 978-1-68560-038-9 (Print)
　　　 978-1-68560-039-6 (eBook)

Remembering Publishing, LLC
RememPub@gmail.com

中国电影与时装、时尚
　　—— 兼论电影产业语境中的时尚造型师

张程、乔晞华 著

出版： 美国华忆出版社
版次： 2022 年 6 月第一版，第一次印刷
字数： 137 千字

All rights reserved.
No part of this book may be reproduced in any form or by any electronic or mechanical means including information storage and retrieval systems, without permission in writing from the publisher. The only exception is by a reviewer, who may quote short excerpts in review.

作品内容受国际知识产权公约保护，版权所有，侵权必究

序

中国的改革开放促进经济发展，改善人民的生活水平，电影、时装、时尚有了更大的发展空间。电影因其本身特有的影响力，在人民生活中正发挥着越来越重要的作用。电影与时装、时尚的关系正越来越引起研究者的注意。

本书上篇基于张程所写的硕士学位论文初稿：《中国电影与时装、时尚》。初稿因故搁置，后来与乔晞华博士合作出书[1]。上篇论述了几种研究时装、时尚传播的理论，即精英决定论、精英选择论、功能主义论、符号互动论、模因论和环境影响论。在这些理论的基础上，对几部中国电影进行实例分析，阐述电影对时装、时尚的影响，分析几部电影各自存在的优缺点、成败的原因、经验与教训。我们提出综合分析法的建议，在理论分析中采用多视角综合多种理论分析的方法，而不是拘泥于某个理论。上篇还研究了李安的电影，对李安电影的定位问题，中西方文化融合问题，李安电影的成功之道进行分析。

下篇基于张程的上海大学硕士学位论文的最后稿——《中国电影产业语境中的时尚造型师研究》（2017）。中国的时尚产业逐渐成形后，电影中的人物造型开始受到时尚产业的介入。一个突出的表现是时尚产业的介入，时尚产业中的造型师作为电影造型师出现在电影的产业运作中，改变了以往电影中服装造型的产出方式，并主导着电影明星个人风格的塑造，对中国电影产业造成一定的影响和冲击。中国的时尚造型师是时尚全球同步化的产物，也成为电影产

[1] 《多棱镜下：中国电影与时装、时尚》（2015）。

业在全球化语境中所必需的工作者。电影造型方面的新现象，在时尚产业与电影产业互动的背景下应运而生，因此需要从时尚产业角度进行关照，还要放在全球化时尚语境下去考察。

本书下篇的研究对象是介入中国电影产业的时尚造型师，研究其身份的来源、基础、职能、作用、任务以及工作流程，并且将其放在电影产业文化研究的场域中去考察，从时尚造型师作为个人、作为工种入手，研究时尚造型师的群体共通点和个人影响力，考察他们如何介入电影产业的造型领域中，并且对电影生产和明星塑造等等产生的作用。

迄今为止，很少有人将电影造型师本身涉及较广职能的工作范畴进行细化区分，并且同时放在全球化以及跨文化的背景中去研究。现有的研究成果主要集中于理论层面，在实践方面的篇幅很少。本书下篇的创新点在于：其一，强调当电影产业与时尚产业交互后，新的产业背景下人的主体性和能动性，时尚造型师作为个体、作为职业、作为工种在电影产业中发挥的作用；其二，作者用自身多年的国内外时尚行业从业经验，来支持理论分析，弥补在实践层面的研究缺失。

作者感谢已故的金冠军教授。他在生前一直对张程关怀有加，在学业上给予许多帮助。尤其是他积极促成张程在上海大学读研期间赴英国留学，使张程在本校硕士毕业之前于2012年2月获得英国伦敦艺术大学时尚新闻硕士学位。留学的经历对张程的学习和工作产生了深远和积极的影响。非常遗憾的是，金教授在张程完成上海大学的学业前突然去世，张程失去了一位好导师。

在张程撰写论文期间，学院的洪代星老师和蒋安老师给了很大的帮助。因为张程已参加工作离校多时，有许多事务性工作遇到困难。他们不厌其烦为张程克服一个又一个困难。

更重要的是，张程衷心地感谢论文导师王艳云副教授。在张程迷茫不知所措的时刻，是王教授顶住压力，替代已故金冠军教授来为做指导。由于张程已经工作又远离学校，联系不便，王教授常常牺牲自己的休息时间通过电话进行辅导，甚至是在她把孩子安顿后再

通话直至深夜。王教授不仅在专业上认真辅导论文，更在张程遇到困难时鼓励张程。毫不夸张地说，没有王教授的帮助，张程是无法完成论文的，也就没有本书的出版。

<div style="text-align: right;">作者
2022 年 6 月</div>

目 录

序　　I

上篇　中国电影与时装、时尚　1

第 1 章　绪　论　3
第 2 章　概念、定义和范畴　8
第 3 章　电影的时装化　18
第 4 章　时装的电影化　32
第 5 章　电影与时装、时尚的关系　46
第 6 章　传播的社会学视角　63
第 7 章　实例分析　97
第 8 章　李安电影分析　116

下篇　电影产业语境中的时尚造型师　137

第 9 章　绪　论　139
第 10 章　时尚造型师与电影产业交互的时代背景　148
第 11 章　时尚造型师的身份界定　158
第 12 章　"新都市电影"视域下的时尚造型师　171
第 13 章　时尚造型师与时尚明星形象的建构　189
第 14 章　结语：电影产业时尚化趋势中的引导者　201

上 篇

中国电影与时装、时尚

第1章 绪 论

1.1. 电影的起源

电影基于"视觉暂留"原理和照相技术。视觉暂留指的是光对视网膜产生的视觉,由于视觉神经的反应速度原因,当光停止作用后,人仍然能够在一段时间内感觉到光。我们对着耀眼的太阳观察,当我们的眼睛离开太阳后,我们的眼中仍能看到一团火球就是这个原因。最原始的照相机存在于大自然之中,中国人很早就发现了[1]。生活在中国春秋战国时期的哲学家墨子在其著作《墨子卷十·经说下》里有关于小孔成像的文字记载,"景,光之人煦若射,下者之人也高,高者之人也下。足敝下光,故成景于上;首敝上光,故成景于下。在远近有端,与于光,故景敝障内也。"意思是说,光线穿过隔屏小孔,会在屏障上形成倒影(刘进明,2011)。小孔成像也叫作针孔成像或针孔照相。在针孔照相技术研究的基础上,有人又推出暗箱照相。尽管现代照相机和摄影机的构造非常复杂,但是都是在此基础上发展起来的。

[1] 本书的史料如无特别说明取自于美国的 Wikipedia、百度等网站的资料。虽然有人对此类百科全书提出批评和质疑,但是广大用户还是持肯定态度。在本书中,第一次出现的外国人名、地名、电影名、书名、品牌名等,尽量注明外语以便读者查询。

1867 年，美国人威廉·林肯[2]发明播放动画片的最原始的电影机，取名叫作"生命之轮"[3]。它是现代电影机的雏形。它的出现揭开电影时代的序幕。电影出现的基本条件已经有了，万事俱备只欠东风，即人的兴趣。正像侦探调查犯罪一样，仅有犯罪条件还不够，还需要有犯罪动机。

有趣的是，发明电影的动机是人们对马的兴趣。公元前 4,000 年左右，马开始成为家畜为人类服务。到公元前 3,000 年左右，马作为人类的家畜已经是很普遍的事情。马变为人类的好朋友，不仅成为人类干活的好帮手，成为将士南征北战不可缺少的工具，成为人类的肉食品，而且成为人类休闲娱乐的宠物。马最大的特点是能奔善跑。在人类发明出汽车、火车和飞机之前，马的奔跑速度对于人类来说是惊人的。马不仅跑得快，而且跑起来的动作特别优美。可是由于马的速度太快，人的肉眼无法清楚地欣赏其奔跑的优雅姿势。更令人遗憾的是，没有人能够看清楚马在高速奔跑时四只蹄子是否同时离地。

出于对这一问题的兴趣，人们开始想方设法记录马在奔跑中的姿态，催生了电影的出现。1878 年 6 月 15 日，美国人埃德沃德·迈布里奇[4]把 24 台照相机排列在马的跑道上，相机的快门由绊索控制，当马跑到一台相机前时，马蹄会拉动设在跑道上的绊索，绊索拉动快门记录下马奔跑过相机前的动作。

拍摄下来的照片显示，那匹叫作萨利·加德纳[5]的马在奔跑中四蹄腾空。把拍摄下来的照片连起来播放，就成了活动画面。这就是闻名的默片《飞驰中的萨利·加德纳》[6]。传说资助迈布里奇进行研究的利兰·斯坦福[7]为马蹄是否悬空与人打赌赢了不少钱。这也解释了

2　威廉·林肯（William Lincoln）。
3　生命之轮（The Wheel of Life）。
4　埃德沃德·迈布里奇（Eadweard Muybridge）。
5　萨利·加德纳（Sallie Gardner）。
6　《飞驰中的萨利·加德纳》（Sallie Gardner at a Gallop）。
7　利兰·斯坦福（Leland Stanford）。

为什么这位老板花重金赞助迈布里奇试验的原因。不过有人为斯坦福打抱不平，认为打赌一说纯属无稽之谈[8]。其实斯坦福是否真的打赌并不重要，重要的是他资助的研究项目成功地解开人们的疑团，为电影的出现铺平道路，在电影的发展史上留下重重一笔。

在迈布里奇拍摄奔马的十年后，法国人路易·勒·普林斯[9]于1888年10月14日在英国用他发明的电影摄影机拍摄了名为《朗德海花园场景》[10]的影片。该片只有2.11秒长，每秒仅有12帧画面。这部电影摄影机目前珍藏在英国媒体博物馆，是世界上现存的最早的电影摄影机，因而进入吉斯尼世界纪录载入史册。1891年8月24日，美国的大发明家爱迪生[11]申请他的电影摄影机专利。这种电影每次能供一个人观看，与过去中国流行过的"西洋镜"相似。

1893年的芝加哥世界博览会上，迈布里奇在"动物实验摄影厅"[12]里收费向公众展示他拍摄的每次能供一个人观看的电影。有人（尤其是美国人）将其称为世界上第一部商业电影。1894年4月14日，美国的荷兰兄弟公司[13]在纽约的百老汇大道1155号靠近第27街的路口开设第一家电影院。电影院里有十台放映机分放两排，每台放映机放映不同的电影，观众付25美分可以观看其中的一排电影，半美元可以观赏所有的电影。一家电影院里同时播放多部电影的传统，可以追溯到这家电影院。有人把这家电影院称为世界上第一家商业电影院。

不过，大多数人还是将"世界上第一家商业电影院"的殊荣归功于法国的卢米埃尔[14]兄弟。他们于1895年12月28日在法国巴黎卡

[8] 历史学家利菲利普·普罗格（Phillip Prodger）说，"我个人认为，打赌一说是无稽之谈。目前没有任何原始材料说明此事曾经发生过。所有的说法都是道听途说或者来自二手资料。"
http://news.stanford.edu/news/2003/february12/muybridge-212.html
[9] 路易·勒·普林斯（Louis Le Prince）。
[10] 《朗德海花园场景》（Roundhay Garden Scene）。
[11] 爱迪生（Thomas Alva Edison）。
[12] 动物实验摄影厅（The Zoopraxographical Hall）。
[13] 荷兰兄弟公司（The Holland Bro.）。
[14] 卢米埃尔（Lumiere）。

普辛路14号的咖啡馆里，正式向公众收费放映多部电影短片，如《工厂的大门》[15]，《火车进站》[16]，《水浇园丁》[17]等。尽管卢米埃尔兄弟放映的电影与现代电影不可相提并论，但是已经非常接近。更重要的是，他们采用投影机放映，使得更多的观众可以同时在银幕上看到影像。卢米埃尔兄弟应该对爱迪生心存感激，因为爱迪生虽然在美国申请专利保护自己的发明，但是他没有在大洋彼岸申请专利，使得欧洲大陆的发明家能够不受限制地模仿和继续发展爱迪生的发明。

当今的电影业已经成为巨大的产业。2012年，美国电影票房收入达到108亿美元，中国的票房收入达到27亿美元，全球的总票房收入高达347亿美元。一部好影片的票房收入可以达到数亿美元，如2012年美国巨片《复仇者联盟》[18]的票房收入已经超过6亿2,340万美元。中国的影片也是如此，截至2013年8月24日，《人再囧途之泰囧》的票房收入超过12亿5,385万人民币。

当年发明电影的动因仅仅源于一个打赌，为的是搞清楚马在奔跑中四蹄是否同时离地。发明电影的先驱们谁也没有预料到今天的喜人局面。两兄弟之一的路易·卢米埃尔[19]曾悲观地说过，"电影是个没有未来的发明"（孙松荣，2008）。他的在天之灵对他当年的错误预言一定不会感到羞愧，要是世界上有"最幸运、最错误、对当代最有影响力的预言家"的桂冠的话，非他莫属。

1.2. 服装的起源

本书讨论的另一个内容是服装。圣经中说，人类的祖先亚当和夏娃开始是不穿衣服的。他们生活在伊甸园里，无忧无虑无拘无束，

15 《工厂的大门》（Workers Leaving the Lumiere Factory）。
16 《火车进站》（The Arrival of a Train at La Ciotat Station）。
17 《水浇园丁》（The Waterer Watered）。
18 《复仇者联盟》（The Marvel's Avengers）。
19 路易·卢米埃尔（Louis Lumiere）。

直到有一天他们在魔鬼蛇的引诱下偷吃禁果，发现自己原来一直是赤身裸体，羞愧之心使他们想到用无花果树的叶子遮掩私羞部。上帝发现他们违反禁令，将他们逐出天堂乐园。在人类进化的漫长历史中，我们无法确切知道从何时起，我们的祖先开始遮掩私羞部，何时开始穿上衣服。但是有一点是可以肯定的，祖先们从很早开始已经知道就地取材，因地制宜地为自己编织御寒衣。人类不同于动物的一个重要方面是，人类能够制造微气候条件为自己的身体保暖。动物缺乏这样的智慧，所以许多动物只好进行长距离的迁徙（有时达数千公里），以应对自然界气候的变化。

当人类有了御寒衣以后，受爱美本能的驱动，装饰出现了。印第安人的奇特装饰很容易使人们联想到古人使用的装饰。根据考古发现，埃及人很早就开始使用图案装饰他们的衣服，并使用香料、化妆品、假发和珠宝等。时装和时尚并非现代人的专利，古人亦有之。曾有人列举两个著名的例子说明中国的古人也有时装和时尚："城中好高髻，四方高一尺；城中好广眉，四方且半额；城中好大袖，四方全匹帛"和"楚王好细腰"（王亚鸽，2006）。一般认为，现代时装业起始于法国王后玛丽·安托瓦内特[20]时代（Diamond，2011:210）。

20 玛丽·安托瓦内特（Marie Antoinette, 1755-1793）。

第 2 章　概念、定义和范畴

由于中国的改革开放、经济的迅速发展和人民生活水平的不断提高，中国对电影、时装、时尚的研究和报道空前繁荣。全国各地关于这方面的刊物如雨后春笋，文章和论文枚不胜数。在众多的报道、文章和论文中，有一个问题值得人们引起注意。这就是概念和定义模糊的问题。许多作者对服装、时装、时尚、流行和潮流等概念含糊不清，常常无意中言此及彼。以"服装"一词为例，众多的评论和论文中有三种表达方式：第一种是只提服装，如马婷婷（2009）、罗勇（2009）、李志强（2008）、刘若琳（2012）、梅园梅（2000）等。第二种是将其称为"服饰"，如王佳佳（2011）、史亚娟（2008）等。第三种是服装和服饰混用，似乎可以互相替代，如石娜娜（2009）、李莉（2009）、张杏和刘丽娴（2009）等。有的期刊的名称采用服装一词，如《现代服装》《时装》；也有的采用服饰一词，如《上海服饰》。本章将对相关词汇进行讨论和界定。

2.1. 服装

根据维基网络百科全书，服装[1]广义的定义是，躯干与四肢的遮

[1] 服装（也可以叫做衣服，Clothing）。

蔽物，以及手部（手套）、脚部（鞋子、凉鞋、靴子）与头部（帽子）的遮蔽物。服装的范畴最大，可以分为日常服装、电影服装、影视服装、戏剧服装、女性服装和儿童服装等类别。我们在这里仅讨论服装、日常服装和电影服装。它们有各自的范畴，意义是不同的。虽然日常服装和电影服装都属于服装，但是日常服装和电影服装是有区别的。电影服装的目的不是为了日常生活，而是为电影的剧情服务的，为了表达更深层的含义。电影服装设计师通过裁剪服装和混搭配件，创造出电影摄影的元素。电影服装必须符合摄影师的光线要求，演员的体形要求，人物的性格要求和电影专有的特写镜头要求，而且电影服装不能妨碍电影的拍摄。一言蔽之，服装是人在日常生活中穿的衣服，时装是流行的风貌，电影服装是两者结合的幻影（Stutesman，2011:20-1）。

如果用数学中集合的概念来描述上述三者之间的关系的话，我们可以说，日常服装和电影服装是服装的子集（也叫部分集）。日常服装和电影服装有相交的地方（即相同的部分），因为电影反映人们的生活，电影中的演员常常穿戴百姓的日常服装以保持电影的真实性。它们之间又有各自不相交的地方（即不相同部分）。我们不妨用下面的逻辑关系图来说明：

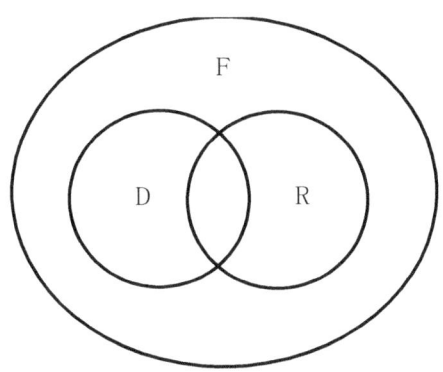

图2.1 服装、电影服装和日常服装的关系图
注：F代表服装，D代表电影服装，R代表日常服装

2.2. 时尚、流行和潮流

与服装有关的另一个概念是时装。这是一个被滥用得最厉害，也是最容易混淆的概念。在定义时装之前，我们必须先搞清楚时尚和流行之间的区别。由于英语中的时尚和时装用同一个词 Fashion 来表示，导致一些不必要的混淆，中文也深受其害。英语中时装和时尚同为一个词是因为时尚起初是以物化的时装来表现的。

美国一位社会学家（Macionis，2017:628）是这样定义时尚的：时尚是一种社会形式，在一段时间内受数量很大的人们的推崇。维基百科全书是这样定义时尚的："时尚泛指一个时期的流行风气与社会环境，是流行文化的表现。时尚的事物可以指任何生活中的事物，例如时尚发型，时尚人物，时尚生活，时尚品牌，时尚服装等等。一个时期内社会环境崇尚的文化，特点是年轻、个性、多变和公众认同和仿效。"大百科全书（2014）定义流行是"一种普遍的社会心理现象，指社会上新近出现的或某权威性人物倡导的事物、观念、行为方式等被人们接受、采用，进而迅速推广以致消失的过程，又称为时尚。流行涉及社会生活的各个领域，包括衣饰、音乐、美术、娱乐、建筑、语言等。它们都具有连续变化的可能性。"

人们对时尚的理解是不同的。有的人认为时尚生活要有富裕的环境、奢华的生活模式，有的人认为时尚是标新立异，也有的人认为时尚是大众文化，以新奇、庸俗、无理性为荣，是一种没有独立价值判断的从众的生活方式。有人把时尚称为流行、潮流，这是因为时尚的传播、普及和发展所依靠的主要手段是流行。因此，时尚与流行实际上是同一事物不可分割的两个方面。离开流行，时尚便不会成为时尚，时尚是流行的必然结果；离开时尚，也就没有什么东西得以流行，因而流行也就不会发生（周晓红，1995）。因此这两个概念是可以混用的，流行就是时尚（李莉，2009）。

也有人把时尚和时装相提并论。虽然时装在时尚中占据很大的分量，但是时尚并不是时装。时装只是时尚的某种形式的表现。时尚

的起源是时装,但是时尚和时装是两个不同的概念。概括起来说,时尚是看不见的抽象的无形符号,而时装是看得见、摸得着的有形物质产品(马婷婷,2009:3)。

概念的混淆来自理论上的分歧。对于时装和时尚的现象,社会学家很早已经开始注意到,并进行深入研究。1899年,美国的经济学家和社会学家托斯丹·范伯伦(Veblen,1899/1994:400)提出"炫耀性消费"一说,抨击资本主义社会里上层阶级的荒淫奢侈的生活。他认为,资本主义社会里上层阶级的目的是把炫耀性消费作为富有和社会地位的象征。按照范伯伦的观点,时尚的发展分为两个方面:一方面是上层阶级不断地更新创造出新时尚,另一方面是下层阶级模仿上层阶级的行为。与范伯伦持相同观点的有德国的社会学家和哲学家乔治·齐美尔(Simmel,1904;Simmel,1997:188-9),他认为时尚实际上是阶级的时尚,这是因为上层阶级力图使自己有别于下层阶级,一旦下层阶级跟潮,上层阶级立即毫不犹豫地推出新的时尚,把下层阶级远远地抛在后面。

而美国的社会学家赫伯特·布鲁默(Blumer,1969)则持不同观点,在齐美尔发表著名观点的60多年之后,布鲁默对其说法进行批评和修正。布鲁默同意齐美尔把时尚看成为一种社会形式的观点。但是他认为时尚是在群体选择的过程中产生的。该过程不仅涉及时尚精英(即上层阶级),而且涉及社会中的其他人,如时尚品的消费者、设计者和跟潮者。时尚是由群体的品味和敏感性决定的。群体基于共有的经验,通过思考发现时尚的趋势和方向。时尚精英们努力发现新动向,立即做出反应从而引领时尚。在布鲁默看来,时尚不是由时尚精英创造的,而是由时尚精英发现并及时抓住的。

尽管看起来他们之间的观点有差别,但是他们没有脱离时尚精英在时尚的确立中扮演重要角色的观点。前者认为是时尚精英主导和制定时尚,后者认为时尚精英仅仅是把握时尚方向,一句话,还是时尚精英在起作用。

真正与时尚精英主导时尚的观点决裂的是法国的社会学家、哲

学家和人类学家皮埃尔·布迪厄[2]和让·鲍德里亚[3]。根据他们的观点,时尚可以看作为符号,时尚是人们对于时尚符号的解读和反应而形成的。换言之,时尚是在人们与符号的互动中产生的。按照奥地利社会学家和人类学家琼安·芬克斯坦(Finkelstein, 1998:80)的说法,时尚是一个基于有限的产品和服务的知识体,认识哪些会成为时尚的能力体现一个人的文化资本。

时尚领域中充满被控制者和控制者之间的斗争,人们与新时尚之间的斗争,这些斗争是时尚领域发展的动力。在这场无声的斗争中,所有参加竞争的人们遵循既有的规则不会胡来。更重要的是,所有的参与者对时尚领域的创新抱有信心和信任(Rueling, 2000:6-7)。换言之,在时尚领域里人人平等,每个人(上至时尚精英,下至平民百姓)都可以为时尚的传播做出贡献,不像范伯伦、齐美尔和布鲁默说的那样,时尚是由时尚精英们主导和把持的。

由于以上两种截然相反的观点,对时尚的理解就有分歧。依照布迪厄的观点,时尚就是流行,只要是流行的就是时尚的。中国学者持该观点的有周晓虹(1995)等。依照范伯伦、齐美尔和布鲁默等人的观点,流行的未必时尚,时尚的未必流行。上层阶级千方百计地阻挠他们钟爱的时尚扩散流向下层阶级。他们只是希望时尚在本阶级内流行,对下层阶级的追潮避之不及。由于时尚本身的特有性质,一旦时尚开始扩散,时尚的生命就开始走向消亡。关于时尚的形成和意义,本书将在后面章节进行更详细的讨论,此处只做简单介绍。

分析中文的时尚、流行和潮流三个词汇,从字面上看还是有些区别的。时尚的"时"字表示:现在的、当时的。而"尚"字表示:尊崇、注重。流行中的"行"字表示:流通、传递。"流"字表示:流动、流传。"流"还有一个意思是贬义的:趋向坏的方面,如开会流于形式。潮流的"潮"表示潮汐的意思,指海面水涨水落的现象,这是因为海水受到太阳和月球的万有引力的作用。潮流一般指的是

2　皮埃尔·布迪厄(Pierre Bourdieu)。
3　让·鲍德里亚(Jean Baudrillard)。

流行趋势的动向,社会变动或发展的趋势。潮流不仅表示目前的现象,而且具有前瞻性,即未来的趋势。潮流在英语中一般译为 Trend。

综合"流""行""时""潮"几个词的含义,我们可以说四者均意味着流通,但是时尚不仅有现在的、当时的(即正在流行的)意思外,还有一层"流"和"行"无法包含的意义,即"尊崇"。"尚"是个褒义词,暗含有高尚的意思。属于流行的但是未必属于高尚的例子不少:流行歌曲虽然流行,但是此类歌曲未必高尚。俄国著名的文学批评家赫尔岑曾针对流行音乐反问过,"流行的就一定高尚吗?"古典音乐常被视为高雅艺术,很少有人将流行音乐与高雅艺术画等号。清朝末期,中国许多地方流行鸦片,中国人的身体和精神受到严重的伤害,被外国人称为"东亚病夫"。这样的流行与"尚"字沾不上边。中国曾经在一段时间里流行过"打鸡血"和"跳忠字舞",要说此类行为含有什么值得尊崇的文化价值和道德价值,实在谈不上,它们与"尚"字无关。

那么如何解决关于时尚、流行和潮流的概念、定义和范畴问题呢?本书倾向于把时尚与阶级挂钩的观点。尽管布迪厄认为在社会中人人平等,都有机会通过互动对时尚的形成产生影响和作用,但是在竞争控制时尚和被控制的斗争中,下层阶级与上层阶级并不处在同一个起跑线上。虽然各阶级有各自的社会圈子,会形成各自不同品味的时尚,但是人们向往上层社会,向往富裕高雅生活的本能不可忽视。

在中国社会中,千万富翁和亿万富翁们与普通工薪阶层的时尚不是一回事。下层阶级的人们竭尽全力地紧跟富人们的时尚是不争的事实。这一点可以从许多人不顾自己的经济能力,一味地追求名牌略见一斑。例如,没钱买小车而不得不挤公交车的大嫂也要挎个 LV 包(哪怕是山寨版的名牌包),目的是想通过名包来提高自己的社会地位和身份。

因此,本书把"时尚"定义为倾向于上层阶级的,含有更多文化价值和品味的流行现象,而把"流行"定义为流行的但是未必属于上层阶级的,含有较少文化价值和品味的现象。

时尚和流行的关系如下图所示：

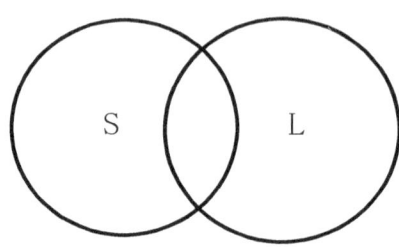

图 2.2 时尚和流行的关系
注：S 代表时尚，L 代表流行

上图说明，时尚和流行不完全是一回事，它们有的时候相同，但是在许多情况下并不相交。虽然同为流行，有的流行仅仅持续相当短的时间。英语里有一个专门的词来表达这一现象，叫作 Fad。本书采用"阵流行"一词来表示。"阵"在此处表示"一阵子"的意思。在中文里面，我们有"阵风"和"阵雨"等表示这个意思。流行和阵流行的关系图如下：

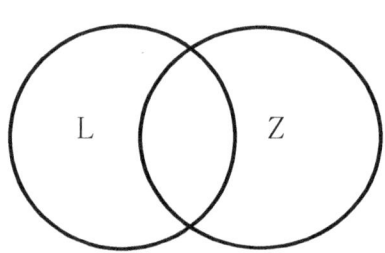

图 2.3 流行和阵流行的关系
注：L 代表流行，Z 代表阵流行

流行和阵流行的关系与时尚和流行的关系相似，它们之间并不完全相同。潮流表示目前和未来的走向、趋势。下图表示潮流、时尚和流行之间的关系：

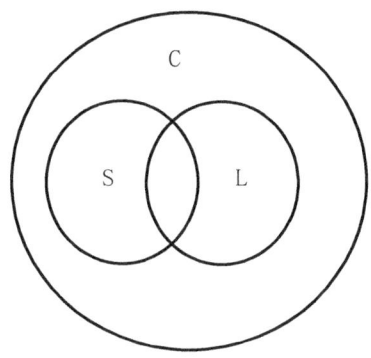

图 2.4 时尚、流行和潮流的关系
注：S 代表时尚，L 代表流行，C 代表潮流

图 2.4 表明，流行和时尚是潮流的子集，属于潮流的一部分。时尚与流行有部分相交，时尚成为流行预示着时尚的死亡，所以时尚与流行在很大部分并不相交。而时尚和流行都是潮流的部分。

2.3. 时装

解决了时尚和流行的定义问题以后，我们可以对时装的概念和范畴进行讨论。时装是某时期的时尚服装。时装是体现最新审美观的服装（Entwistle，2000:1），也是处于流行中的一种特殊的服装（Steel，2000:3）。由于流行与时尚相对，因此我们还有流行服装和阵流行服装。它们的关系与流行、阵流行关系相同。

服装还涉及与有关的配件，如伞、眼镜、手袋、首饰等。这些配件是佩戴在个人身上的东西，通常叫作饰件。由于饰件与服装紧密相关，有人把它们合称为服饰。服饰一词在许多专业论文里已经频繁出现。有人把服饰定义为服装和服装配件的合称。按照这样的说法，我们应该有"时尚服饰"一词来表示时尚服装（即时装）和时尚服装配件的合称。我们是否有必要使用"服饰"一词呢？中文的构词

法有并列、主谓、主从、动宾、动补等几种（潘文国、叶步青、韩洋，2004:59-62）。并列型是由两个意义相同、相近、相关或相反的词根并列组合而成的。"服装"一词属于并列型组合。"服"的定义是：衣服，衣裳。"装"的定义是：服装、行装、装配（中国社会科学院语言研究所词典编辑室，2002）。"装"不仅有衣服的含义，还有装配的含义。当我们讲"行装"时，常常指的是旅行时用的东西，如行李、洗漱用品、女人的化妆用品，甚至帐篷（如果我们到野外出游的话）等等。当我们讲战士们整装待发时，我们不仅仅说战士们已经穿好军服，而且表示战士们手中的武器已经准备好。这里的"装"不仅仅指穿在将士身上的衣服。服装包括除衣服以外的配件，"服装"一词已经包括"服饰"的意思，"时装"一词已经足以表达"时尚服饰"之意。现实生活中，人们早已开始使用"时装"一词来代表"时尚服饰"。以下是四个时装品牌经营的产品。

香奈尔[4]时装品牌：高级成衣、鞋履、眼镜、腰带、围巾、帽子、手套及其他配饰、手袋、小皮件、彩妆、护肤、高级珠宝、香水、腕表等。

巴宝莉[5]时装品牌：男装、女装、童装、风衣、鞋、美妆、包、配饰、腕表、香水、礼品。

CK[6]时装品牌：服装、内衣、手套、围巾、腰带、钱包、手袋、手表、鞋、帽、领带、香水、皮带、太阳镜、礼品、家饰品、地毯、浴衣、烛台等。

飘马[7]时装品牌：男装、女装、童装、运动服装、牛仔服、鞋、帽、袜、领带、体育用品、家用饰品、床单、杯盘、刀叉等。

从以上四个时装品牌经营的产品可以看出，时装的含义已经随

4　香奈尔（Chanel）。
5　巴宝莉（Burberry）。
6　CK　（Calvin Klein）。
7　飘马（Polo Ralph Lauren）。

着社会的变化延伸了,时装不仅包括衣服、鞋帽,还包括与衣服、鞋帽有关的装饰。下图是服装、时装、配饰的关系图:

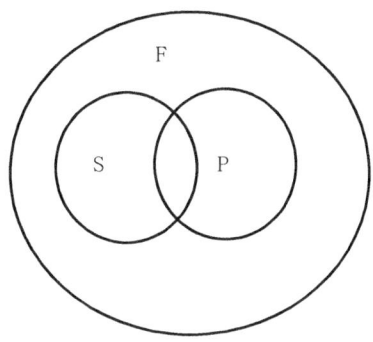

图2.5 服装、时装和配饰的关系
注:F代表服装,S代表时装,P代表配饰

上图显示配饰是服装的子集(或叫作部分)。本章中的几个图表明服装、配饰、时装、时尚、流行和潮流等之间的关系,本书将在本章明确的定义和范畴内进行讨论。

第 3 章　电影的时装化

3.1. 电影服装的发展

如果说服装和时装有联系的话，那么电影与时装似乎扯不上边，至少在电影发展的初始阶段，人们是这么认为的。上世纪 20 年代初，电影尚处于默片时期，演员们为演出自备用于拍摄电影的简单服装，或由长辈为其缝制演出所需的服装。如在 1915 年上映的《一个国家的诞生》[1]影片中，女星莉莲·基丝[2]不得不由其母亲为她设计影片中的服装并亲自缝纫。

时装设计业开始涉足电影界可以从可口·香奈尔[3]为格洛丽亚·斯万森[4]在 1931 年的影片《今夜不再来》[5]设计服装算起。1939年的影片《乱世佳人》[6]中的女星费雯丽[7]扮演的女主角赫思嘉[8]，以

1 《一个国家的诞生》（The Birth of a Nation）。
2 莉莲·基丝（Lillian Gish）。
3 可口·香奈尔（Coco Chanel）。
4 格洛丽亚·斯万森（Gloria Swanson）。
5 《今夜不再来》（Tonight or Never）。
6 《乱世佳人》（Gone with the Wind，也译为《飘》）。
7 费雯丽（Vivian Leigh）。
8 赫思嘉（Scarlett O'Hara）。

其飘然的华袍征服了观众，引发不小的轰动。法国巴黎时装之都的地位开始受到来自好莱坞的挑战。意大利闻名的服装设计师艾尔莎·夏帕瑞丽[9]曾惊叹，好莱坞今天穿出什么服装，明天就会在你们身上看到（Mulvagh，1988:123）。

聪明的商家和时装设计师发现了不可多得的机遇，法国的时装业率先进军电影服装的舞台。著名的法国时装设计大师克里斯汀·迪奥[10]于1947年2月12日首次推出系列作品，叫作花冠。《时尚芭莎》杂志[11]的时任主编卡梅尔·斯诺[12]情不自禁地赞叹，这是新风貌[13]。从此"新风貌"成为该品牌的正式名称，现在很少有人知道它的原来名称。"新风貌"深深地影响了电影服装，可以说是电影史上的一个重要转折点。1955年的好莱坞巨片《捉贼记》[14]是名导阿尔弗雷德·希区柯克[15]将一场极尽奢华的舞会拍成的电影。该片无形中成为"新风貌"系列的免费广告，引起各国女性的狂热追捧。

电影和时装设计业结合的顶峰是由奥黛丽·赫本[16]与于贝尔·德·纪梵希[17]在1954年的影片《情归巴黎》[18]中达到的。尽管艾迪丝·海德[19]凭借该片获得奥斯卡最佳服装设计奖，但是影片中绝大部分的服装据说是出自赫本的"私人设计师"纪梵希之手[20]。影片中的女主人公莎宾娜[21]身着的服装大都是由这位大师设计、赫本本人精挑细选的。这是赫本首次与这位杰出的法国天才时装设计师合作。

9　艾尔莎·夏帕瑞丽（Elsa Schiaparelli）。
10　克里斯汀·迪奥（Christian Dior）。
11　《时尚芭莎》杂志（Harper's Bazaar）。
12　卡梅尔·斯诺（Carmel Snow）。
13　新风貌（New Look）。
14　《捉贼记》（To Catch a Thief）。
15　阿尔弗雷德·希区柯克（Alfred Hitchcock）。
16　奥黛丽·赫本（Audrey Hepburn）。
17　于贝尔·德·纪梵希（Hubert de Givenchy）。
18　《情归巴黎》（Sabrina，又译为《龙凤配》）。
19　艾迪丝·海德（Edith Head）。
20　赫本的电影服装是否全由纪梵希设计，史学家存在一些争议，本文取肯定之说。
21　莎宾娜（Sabrina）。

这一合作不仅使赫本与"纪梵希"品牌结下终身的不解之缘，意味着电影与时装设计业的合作走向成熟，也标志着电影与时装、时尚互动的新阶段。

电影制作和电影服装设计是集体创作，电影和电影服装需要庞大的团队共同努力才能成功。电影制作团队的领头人是导演，而电影服装设计团队的领头人是电影服装设计师。两者间有类似的关系，但是导演和电影服装设计师的知名度却迥然不同。虽然奥斯卡设有最佳服装设计奖，同为奥斯奖的获得者，最佳导演和最佳男女演员的名气比最佳服装奖获得者的名气大得多。摘取最佳服装奖桂冠的设计师们，在荣誉班车里只能默默地坐在后排。广为人知的IMDd.com网站储有大量的关于电影的信息。如果我们想知道电影服装设计师是谁，我们必须点击该部电影的图标才能找到，而导演和主要演员的名字却与电影片名同时出现。也许电影服装设计师的无名，是由于他们的服装过于成功（Munich，2011:2）。虽然电影服装的重要性在电影发展的最初阶段没有被意识到，但是电影服装很快渡过了低潮。随着时间的推移，越来越多的人开始注意到电影服装设计师的重要地位（Chan，2014）。

3.2. 电影服装的特点

日常服装展示一个人的身份、礼仪、社会印记和文化生活方式。日常服装有三个特性，即实用性、装饰性和社会性。实用性指的是服装能够满足人类生活的着装需要，简言之，是防寒蔽体。装饰性指的是服装起到外在美的造型作用，是人类表达对美的追求。社会性指的是服装对社会生活产生的相互关系和影响。人是社会的人，我们身上穿的服装必然带有社会的特征，是社会赋予服装的社会性意义（王佳佳，2011:8）。

电影服装除了上述几个特性外，还有其自身的特点。电影服装需要体现历史、风俗和传统的延续性。电影服装设计的任务是通过

创造出具有适当式样、色彩和图案的服装，塑造人物的外部形象。电影服装设计师不仅需要独创精神，而且需要与整个电影创造团队合作，包括导演、灯光师、场景师、音响师、化妆师、摄影师等等。一部好的电影离不开优秀的服装设计师。电影服装是电影语言中一个重要的表达元素，是演员的"第二皮肤"（Bruno，2011：83）。

电影服装的特征包括实用性、唯美性、象征性、再现性、传播性和联想性等（石娜娜，2009：7-10）。实用性体现在电影服装必须忠实于生活又高于生活，在形象的塑造和角色的心理上能有视觉的功效。电影服装是根据剧本和导演对剧中人物的刻画和故事情节的描述进行设计的，需要体现人物的内心世界和人物的性格，是丰富的电影语言的重要方面。电影服装需要显示出不同的时间和空间、民族等内容。电影服装还需符合摄影师的光线要求，演员的体形要求，电影摄影的特殊要求。电影服装更不能妨碍电影的拍摄。这些要求使得电影服装既不同于日常生活服装，也不同于戏剧服装。

唯美性是说，电影艺术是一种创造性的视觉文化，更多地蕴含着艺术性特质，以艺术化和图像传播的方式实现人类的审美体验。电影服装能以丰富的历史文化内涵、精彩别致的造型、适时的色彩造就视觉艺术美。电影服装是影片中不可缺少的视觉元素，是角色的一部分，通过直观化的形象表现电影的内容。电影服装作为一种艺术向观众展现美。好的影片会给人留下深刻的印象，但是这些印象往往并非影片的情节，而是影片中演员的造型、服装、气氛和有震撼力的画面。演员漂亮的服装会使人回味无穷。《庐山恋》（1980）中张瑜扮演的周筠在影片中换了40多套服装，在当时的中国可以称之为无与伦比，给观众留下的印象远远超过电影本身所讲述的故事，给人的震撼是巨大的。

象征性是指电影中服装造型的一种思维方式，体现服装设计师对角色的形象、时代背景和故事情节的主观理解，通过服装创造隐喻和象征等意义。电影服装作为一种象征与暗寓用以指称某种特殊的意义。服装是文化现象，与民族的历史沿革有着密切的关系。电影服装需要反映时代、地区、民族和社会的特征。但是电影服装又不是

一般意义上的重现，不是简单地再现历史，而是从历史和现实生活中提高和抽象结果，因此常常含有寓意。例如，影片《满城尽带黄金甲》（2006）的主要颜色是金黄色。这是富贵的颜色、帝王的颜色。

影片中金色的盔甲和金黄的菊花给人以视觉上的冲击，尤其是在影片的结尾，金甲兵进攻皇宫，二王子元杰（周杰伦饰）率领叛军与皇帝的御林军进行殊死的搏斗，金色的盔甲更加显得耀眼。表面上看起来场面华丽和富贵，但是恰恰在华丽和富贵之下表现的却是罪恶和扭曲。这些华丽恢宏的场面暗示的是电影的主题："金玉在外，败絮其中"。

电影还可通过服装重现历史背景，这是电影服装的再现性。例如，影片《万水千山》（1959）、《浴血太行》（1996）、《南征北战》（1952）、《英雄儿女》（1964）、《高山下的花环》（1985）分别讲述各个不同时期的故事。上述电影中出现的服装再现了解放军不同时期的军装，不需要任何语言就可以把观众的思绪带回到相应的历史年代。

传播性指的是，电影在文化传播过程中带来时装、时尚流传趋势。时尚是一个时期内流传的风气和社会环境，是流传文化的表现。这是某个时期内社会环境崇尚的文化，其特点是年轻、个性、多变，得到公众的认同和仿效。时尚与社会规范不同，具有很强的变化性。时装是时尚的一部分，而且是很重要的一部分。电影影片中的时装、时尚的信息会在观众中引起共鸣，导致民众仿效，从而带来时装和时尚的流传。《乱世佳人》里费雯丽扮演的女主角赫思嘉的华丽裙装在当时引发轰动，并成为现在新娘婚礼裙装的蓝本。

电影还使人产生跨越时空的联想。服装色彩在电影中具有重要的作用，不同的色彩可以唤起与人们生活经验相关的联想。暖色的红色、橙色、黄色会使人联想到阳光和火焰，冷色的青色、蓝色、紫色、黑色、白色使人联想到水和冰。暖色的色彩容易引起兴奋，使人产生活跃、扩散、突出的感受，而冷色的色彩却让人感到压抑、收缩、退避、宁静。电影服装师在设计服装时利用冷暖色的特性表现影片人物的情绪和场景的气氛，使观众产生相应的联想。

《十面埋伏》(2002)的故事背景是唐朝。影片讲述的是朝廷与民间反叛组织"飞刀门"之间的斗争。影片一开始呈现黑压压的一片衙役，黑色的压抑性衬托朝廷官兵的逼人气氛。在万黑丛中出现一点红，舞伎小妹（章子怡饰）的出场，使观众眼前一亮并为之一震。小妹身披一件织锦的红色绣花斗篷，里面是一件V领连衣裙，显出舞伎的妖艳。黑色和红色的同时出场，在同一时空里的冲撞，不仅产生良好的视觉效果，更使观众遐想连篇。

3.3. 服装在电影中的作用

服装在电影中起着重要的作用。首先，电影服装为电影的剧情服务讲述故事。例如，影片《赵氏孤儿》(2010)中，庄姬夫人的服装设计密切结合故事的发展。在程婴去为庄姬把脉的那场戏中，庄姬夫人身上的长袍是嫩绿色配与白色，白色面料上面有不显眼的纹样，服装款式宽松飘逸，显示一位将为人母的女性的安详。嫩绿色象征生命力的顽强，预示着赵氏孤儿的曲折人生和不息生命。屠岸贾摔死赵氏孤儿后，他服装的色彩产生变化，一改剧中先前的黑色，开始大量采用浅色，而且色彩变化丰富。这一变化与剧情的发展紧密相连，屠岸贾通过一番残酷的斗争，终于可以独揽大权，可以好好松口气了。在陪年幼的赵氏孤儿野外玩耍的场景中，屠岸贾身上的服装色彩丰富、色调柔和。他笑容可掬、和蔼慈祥，对赵氏孤儿有求必应、宽容宠爱，与此前杀人不眨眼的他判若两人。而屠岸贾的服装及其色彩烘托出一种爱的气氛，使观众感知电影中人物和剧情的变化，帮助观众更好地理解电影的主题思想。影片中的服装已经不是简单的衣服，服装本身也在向观众述说故事（王国彩，2012）。

其次，电影服装能够表示人物的身份和社会地位。日常生活中，人们根据不同的社会地位和职业选择自己的服装。在电影中，服装设计师根据人物在电影中的需要设计服装，以反映相应的身份和地位。人物的身份和地位不仅靠语言来表达，而且靠合适的服装来体

现。例如，印度电影《玫瑰》[22]中的人物服装充分体现了这一点。罗佳[23]是位农村姑娘。她的新婚丈夫瑞希[24]是位在城里工作的小公务员，他特意到农村里来找个传统的妻子。他们第一次会面的场景挺有意思，罗佳为了能够更清楚地多看一眼未来的丈夫，故意把羊赶上公路堵住瑞希的汽车。当瑞希拿出点烟用的打火机时，竟让罗佳惊诧不已。通过两人各自的服装，罗佳显得土气而又清纯可爱，瑞希则显得现代而又潇洒，表现出印度城市和农村的巨大反差。

此后，瑞希奉上级的命令到克什米尔地区帮助印度的军方平息暴乱，新婚妻子罗佳坚持与他一同前往。在优美的喜马拉雅山区，她穿着一件传统的藏红色的纱丽[25]，而瑞希则穿一件深红色的针织衫。她后来又穿上一件红、黑、金三色相间的纱丽，或者披一条颜色与山区部落一致的毛毯。远处是山民们围着篝火跳舞的背景。在蜜月即将结束时，罗佳的衣服是红色或黄色，瑞希的服装是黑色或白色。影片暗喻瑞希代表的城市现代化战胜了罗佳所代表的农村落后传统（Berry，2011:301）。

第三，电影服装还可以用来刻画人物的内心世界。不仅电影中的人物言行、镜头切换、画面色彩能够反映人物的情绪，电影中的服装也可以表现人物的内心活动。例如，电影《英雄》（2002）的服装色调纯粹而又浓烈，服装的色彩随着人物的心情变化而变化。飞雪（张曼玉饰）和残剑（梁朝伟饰）初次相遇时，两人都穿着浅绿色长装，布料飘逸轻盈，与他们两人坠入爱河的心情相呼应。当两人出现分歧时，服装的色调和质地不再相同，喻示两人的不同心境。飞雪和残剑在影片结尾时冰释前嫌，在沙漠中自杀死去，两人都身穿白色棉布长衫，意指两人的感情至纯（石娜娜，2009）。

22 《玫瑰》（Roja, 1992）。
23 罗佳（Roja 意为玫瑰）。
24 瑞希（Rishi）。
25 纱丽（Sari，印度一种女性的外裹衣）。

再如,《沙翁情史》[26](1998)影片中的薇拉奥·德·勒沙[27]的服装向观众清晰地展现了一位聪慧勇敢的女性。她穿着蜻蜓般彩虹褶皱纱和杏黄花缎外衣,穿着浅湖绿色的长裙,给人一种轻快的感觉。然而,她的结婚礼服却是沉重暗淡的金黄色,使她看上去僵硬呆板,失去了性感。当她穿上婚礼服装时,她的所有动作变得困难,令人窒息的紧身胸衣似乎是对她将来单调沉闷生活的预示。正是这套看上去不对劲的婚礼服暗示了她内心的犹豫不决和踌躇不定的矛盾心理(董娅琳,2013)。

第四,电影服装还可以用来表现人物的性格。服装被称为人体的自我延伸,心理学家认为,服装是心理和心态的一种反映,衣着和修饰可以表达内心世界,体现人们对自己的社会角色和周围世界的不同态度。服装与心理密切相关,可以从侧面反映出人的性格特征。例如,影片《秋菊打官司》(1992)中的秋菊身穿花棉袄,与家中的辣椒色调一致而与周围人物的色调形成强烈反差,揭示了她执着泼辣的性格。影片《红楼梦》(1989)中,林黛玉的清高淡雅的性格由她的服装表现得淋漓尽致。林黛玉服装颜色浅淡,主色调为粉红、蓝、白三种颜色,表现出人物个性的纯净。面料多用纱、丝等轻薄的面料,显示出人物轻盈飘逸和性格的柔弱无依。林黛玉的造型是该影片中最耐看、最值得品味、最令人充满怜意的角色之一(张敏,2011)。

第五,电影服装还可以表达价值取向。一部电影不仅讲述故事,更是传递价值观的工具。西方维多利亚时代的文学艺术褒扬平淡朴素、贬毁花俏绚丽。例如,在小说《简·爱》《大卫·科波菲尔》《呼啸山庄》里,作家笔下的男女主人公都是素颜简装的人物,而那些花枝招展的人物不是妖精就是恶棍。在《法国中尉的女人》[28]和《天使与昆虫》[29]两部电影中,花哨意味着性、丑、恶;朴素意味着善、美。

26 《沙翁情史》(Shakespeare in Love)。
27 薇拉奥·德·勒沙(Viola de Lesseps)。
28 《法国中卫的女人》(The French Lieutenant's Woman, 1969)。
29 《天使与昆虫》(Angels and Insects, 1995)。

《法国中尉的女人》中的欧内斯蒂娜[30]是位富商的女儿,她年轻漂亮且家境殷实,有很好的教养。在影片中的第一次露面时,她在衣着上显示出优势。她的服装是淡紫色和深紫色相配,与海风阵阵的灰色海滩呈鲜明的对照。她总是束胸、扎腰、修发,装饰过度,一幅时髦女的打扮,即使是她本该放松的时候也不例外。有一次为了缓解心中的烦闷和无聊,她在院子里射箭仍不忘精心装扮。在花草树木丛中,她身上穿的衣服、手上戴的手套和头上戴的帽子显得不合时宜。

而由梅丽尔·斯特里普[31]扮演的萨拉[32]却常穿着黑色的或"俗色"的衣服。她的服装没有什么装饰,宽大而又不合身,显然没有紧身胸衣。她的头发只是简单地盘个发髻,而且在每个场景中发髻总是松散成一头乱发。然而正是这种无序和无拘束体现她的自然美,更加吸引人。在两部电影中,灰姑娘均毫无悬念地战胜了她们靓丽的对手。平淡朴素的人物得到观众的认同。电影无形中把作者和编者的价值观传递给观众(Spiegel,2011:182-4)。

第六,电影服装还能体现政治意义。电影是一种艺术,是现实主义与浪漫主义的结合。电影情节既可以写实又可以虚构。我们常常以现在的观点用电影来描写某一段历史。导演和编剧通过服装可以向观众传递某些深刻的政治寓意。例如,德国电影《玛丽·布朗的婚姻》[33](1979)中有一段镜头表现女主人公玛丽·布朗身穿裘皮大衣,头戴毛皮帽,脚蹬高跟鞋,出现在战争废墟里。德国刚刚战败,影片呈现出一片狼藉满目疮痍的惨状。从写实的角度说,这样的场景是不可能的。她身上的服装要到十多年之后才在市场上出现。即使当时能够买到,像女主人公那样的经济条件未必买得起。如果布朗穿着军装戴着头巾的话,也许从现实主义的角度是真实的。导演宁

30 欧内斯蒂娜(Ernestina)。
31 梅丽尔·斯特里普(Meryl Streep)。
32 萨拉(Sara)。
33 《玛丽·布朗的婚姻》(The Marriage of Maria Braun)。

那·华纳·法斯宾德[34]让影片中的女主人公穿着不现实的服装出现，有着独具匠心的深刻含义：精心制作的服装体现了人民对未来德国繁荣的期望（Hole，2011：289），它像一面旗帜、一盏明灯预示着未来的光明。

第七，电影服装可以体现民族性。电影服装作为文化传播与表达的一种形式，能够体现特定的历史背景和文化内涵，彰显民族特色。电影中出现的中国旗袍、日本和服、韩国的韩服、美国牛仔服、苏格兰格子裙都是民族文化的象征。例如，电影《垂帘听政》（1983）叙述的是清朝末期的朝廷故事。东西宫太后的服装上面绣有数只彩凤，牡丹穿插于彩凤之间，构成传统的吉祥的图案。中国古代人认为凤和牡丹是吉祥之物，凤丹结合寓意富贵祥瑞，美好幸福。这些服装具有典型的民族风格（王佳佳，2011：67）。

第八，电影服装不仅能够体现民族性，而且还能够创立和构建民族性。意大利早期的系列默片就是一个很好的例子。19世纪下半叶，意大利王国正式成立，结束了意大利长达1,000多年的分裂状况。新建立起来的国家面临的问题之一，是民族意识和民族身份问题。作为意大利人，民众应该有什么样的形象呢？新成立的意大利存在着明显的地区差别（如语言和习俗）以及经济和政治的差别。民族意识和民族身份不会随着王国的成立自然而然地出现，只有通过全民族的努力才能逐渐成形成。在当时，西欧开始流行阳刚之气，人们很看重健美的男性形体。1861年以后，意大利的学校和军队均设立体育训练以增强男人的阳刚气。健美的男性成为民族的象征。

意大利的电影顺应历史，成功地塑造了数位勇士。巴托罗密欧·帕加诺[35]扮演的马奇斯特[36]是意大利影坛上最著名的勇士之一。帕加诺原本是位码头工人，因为身材魁梧被导演选中。帕加诺后来正式改名为马奇斯特，因为马奇斯特的名字在意大利、欧洲和北美

34 那·华纳·法斯宾德（Rainer Werner Fassbinder）。
35 巴托罗密欧·帕加诺（Bartolomeo Pagano）。
36 马奇斯特（Maciste）。

家喻户晓。马奇斯特的角色最早出现在乔瓦尼·帕斯特洛纳[37]执导的默片《卡比莉亚》[38]（1914）里。该片讲述了发生在公元前3世纪第二次布匿战争[39]期间的故事。一次火山爆发，混乱中小女孩卡比莉亚被家中佣人劫持，又被海盗绑架，最后被卖身为奴。买家正要用女孩作为祭品献给神庙时，一位罗马人和他的黑奴马奇斯特挺身而出救下了小女孩。

从此，马奇斯特一发不可收拾，成为20多部默片中的主角，其中包括1915年上映的《马奇斯特》，1916年的《马奇斯特，阿尔卑斯山勇士》[40]，1919年的《马奇斯特情史》[41]，1920年的《度假中的马奇斯特》[42]，1924年的《马奇斯特皇帝》[43]，1925年的《马奇斯特反抗酋长》[44]和《马奇斯特在地狱》[45]。

马奇斯特很快成为意大利人的偶像。在刚开始的两部马奇斯特的电影中，马奇斯特完成了一个重要的转变，他从黑奴变成白人英雄。在第一部马奇斯特影片《卡比莉亚》中，他是一位罗马人的黑奴，而第二部影片《马奇斯特》却告诉观众，马奇斯特皮肤是染黑的，他原本是位白人，故事背景也回到意大利，与刚刚建立的意大利相吻合。马奇斯特皮肤漂白、魁梧的身材和时尚的西装体现了意大利民族的转变。

电影对民众服装的影响是巨大的。人们对于男性体形观念的改变影响了现代的男性服装。19世纪末20世纪初，男性以宽肩、厚胸、平腹、细腰、长腿为美。扮演马奇斯特的演员帕加诺完全符合这一标准。当时男性的服装由亮丽向实用化转变，男士的服装开始以

37　乔瓦尼·帕斯特洛纳（Giovanni Pastrone）。
38　《卡比莉亚》（Cabiria）。
39　布匿战争（The Second Punic War，罗马与迦太基之间的战争）。
40　《马奇斯特，阿尔卑斯山勇士》（Maciste Alpino）。
41　《马奇斯特情史》（Maciste in Love）。
42　《度假中的马奇斯特》（Maciste on Vacation）。
43　《马奇斯特皇帝》（Maciste the Emperor）。
44　《马奇斯特反抗酋长》（Maciste vs. the Sheik）。
45　《马奇斯特在地狱》（Maciste in Hell）。

保守的黑色、灰色和棕色为主。马奇斯特的衣服体现了这一趋势。他穿的双排扣西装更加突出他的魁梧身材。

马奇斯特的另一个特征是力大无比。影片《马奇斯特》里有一个镜头讲述马奇斯特在健身房里收到一封求援信。马奇斯特当时正在举杠铃,他举的不是一般的杠铃,杠铃上还吊着几个人,足以说明他的力大无比。镜头的背景深有喻意,这是意大利的古城都灵市,意大利菲亚特汽车工厂所在地,是意大利现代工业的中心。马奇斯特和他的服装意味着建立在昔日帝国基础之上的现代意大利将继续发展,将再现古罗马时代的辉煌(Reich,2011:236-54)。

中国的改革开放至今已有 30 多年,中国人的服装和电影在此期间经历了翻天覆地的变化。中国与世界接轨的谈论不绝于耳,但是中国人如何在世界面前保持具有中国特色的形象却鲜有提及。中国电影中民族性的彰显通常只是重述过去,只是一味地靠再现几百年前甚至几千年前的陈年旧货缺乏前瞻性和指导性。意大利电影创立的马奇斯特偶像值得中国电影人借鉴。

电影服装还可以有助于建立和识别类型电影。所谓的类型电影指的是在风格、主题、结构(甚至角色型上)表现出类似趣味的影片,如西部片(美国)、警匪片、喜剧片、战争片、音乐片、爱情片、恐怖片等等。吸血鬼片属于恐怖片,最早起源于法国的警匪系列片《吸血鬼》[46]。"吸血鬼"是巴黎的一个黑帮组织。身为该黑帮组织成员的一位女主角是位舞蹈演员,她身穿有两只翅膀的黑色蝙蝠装在舞台上翩翩起舞。她的蝙蝠装成为经典,被此后恐怖片中的吸血鬼所沿用。

1922 年德国上映的默片《吸血僵尸》[47]是具有巨大影响力的影片,为此后的吸血鬼片奠定了基础定下基调。该片中的吸血鬼弓着腰、露出狰狞的眼睛、头戴长无檐帽,高高的帽尖像他的指甲那样,长上衣的肩膀塞进了两只袖子。最为典型的吸血鬼服装是那件黑色

46 《吸血鬼》(Les Vampires, 1915-16)。
47 《吸血僵尸》(Nosferatu,也音译为《诺斯费拉图》)。

长披风,在披风的包裹下藏着令人毛骨悚然的鬼怪。黑色长披风从1931年上映的《德拉库拉》[48]开始一直成为吸血鬼的象征性服装。只要黑色长披风一出现,观众们立即知道吸血鬼来了。直到今天,在好莱坞城内,仍有一位街头艺术家身穿那件黑色披风接待从世界各地到那儿参观的游客。

当然吸血鬼的服装也有一些微小的变化,如1994年上映的《夜访吸血鬼》[49]中,布拉德·皮特[50]穿一套黑色外套佩一条领带,里面是棕色背心。而汤姆·克鲁斯[51]则穿青绿色外套饰有盘花纽扣。但是万变不离其宗,吸血鬼黑色的色调使观众能够一眼认出。吸血鬼片已经离不开黑色和长披风,它们已经成为吸血鬼的标志(Caws,2011:40-5)。

服装在电影里可以体现不同文化之间的差异性。不同的文化存在着不同的审美观,中西方电影服装理念存在着很大的差异。电影是一门集戏剧、文学、音乐等艺术为一体的综合艺术。由于中国人与西方人在哲学、审美观念、民族性格、经济水平和文化水平等方面的差异,在电影服装设计的理念上必然存在巨大差别。西方的电影重理求真,西方人强调理性比较务实,西方的美学总是将美的价值与真实的真连接在一起。他们强调非主观的理性成分的物性本原,使艺术走进科学,走向真实。

体现在服装上,我们可以看到,西方电影对服装大胆的袒露和对人体力和美的张扬。如电影《斯巴达克斯》[52](1960)里,身为奴隶的斯巴达克斯尽管衣不遮体,但是袒露出来强健的体魄树立英雄的斗士形象,透露出力和美的气质。而中国人则重智求善,中国人崇尚智慧和智谋,中国的传统观念中美总是与善相联系,尽善才能尽美,所以中国的传统侧重主观情感的意象表达,将智和善纳入感性、

48 《德拉库拉》(Dracula,也意译为《吸血鬼》)。
49 《夜访吸血鬼》(Interview with the Vampire: The Vampire Chronicles)。
50 布拉德·皮特(Brad Pitt)。
51 汤姆·克鲁斯(Tom Cruise)。
52 《斯巴达克斯》(Spartacus)。

含蓄的认识之中。中国的电影蕴含着主观约束与自律成分,很少展现身体的本身,往往通过含蓄的方式显示出智慧和贤德。如电影《天云山传奇》(1980年)中,冯晴岚的那件破毛衣不是西方电影意义上的裸露。中国电影的服装是显示善良、表现诚实的载体。可以说朦胧含蓄、藏而不露是中国电影服装的特点(李志强,2008)。

以上的讨论显示了服装在电影中的重要作用,同时追踪了时装进入电影的轨迹。可以毫不夸张地说,电影的发展史也是电影时装化的历史。

第 4 章　时装的电影化

电影和时装秀几乎同时出现，在它们的发展初期，电影和时装秀似乎像两股道上跑的车，没有什么相交点。事实上，它们之间有着千丝万缕的共同起源。时装秀模特的行走与军事操练中的士兵行进步伐很相似。军队的术语"单列行进"[1]与模特的行走在法语中是同一个词汇，而该词却是电影界首先使用的。电影摄影师们一张张地拍片，然后把它们串起来成为电影，模特在台上的表演与此颇为相似。

在世界第一家收费电影院里播放的首批电影中有一部叫作《工厂大门》[2]的影片，影片中男女工人穿着漂亮的衣服走出大门，可以说是某种意义上的时装秀。虽然美国的早期电影已经有一部专门讲述时装模特的情景，但是法国的电影里却丝毫没有模特的踪迹。这是因为当时的法国时装秀是关起门来专为少数精英服务的，广大民众无缘目睹时装秀。直到 1910 年以后，法国的时装秀才面向中产阶级开放，时装秀才有机会进入电影。

[1]　单列行进（Defile）。
[2]　《工厂大门》（Workers Leaving the Lumiere Factory, 1895）。

4.1. 时装电影的发展

时装秀的模特们在 T 台上走走停停，时不时地摆出各种造型。电影中远景摄影用于拍摄栩栩如生的动作，而近景或特写摄影则用于拍摄静态造型。尽管时装秀与电影在两个不同的领域平行发展，它们却殊途同归，不约而同地走到一起。时装模特们的猫步舞动符合远景摄影的需要，而静摆姿势则完全适应近景摄影的目的。到底是时装秀当时已经预知未来的发展为电影的摄影作好准备，还是仅仅根据本身的需要穿插进行舞动和静摆就不得而知了。无论答案是哪一种，事实说明时装和电影还真有点缘分。

时装秀的另一个起源是魔术杂耍。当时的电影以吸引人为主，远没有达到叙述故事的地步。例如，1908 年有位法国人拍摄了一部四分钟长的电影《漂亮女人》[3]。片中一位靓女离开服装店，到巴黎街上散步，引起男性的关注，于是产生一系列可笑的事情，有人跌倒、有人相撞、更有人闯祸。法国魔术师兼电影制片人乔治·梅里爱[4]在拍摄电影时，总是先摆弄服装然后再设法把片子串起来成为电影，所以那个时代的电影被称为"吸引力电影"。时装界深受电影的启发，把喜剧性的手法融进时装秀。模特们从一个无形的门里走出来，又从另一个无形的门里走进去，有点像变魔术一样。

当时的电影和时装秀有四个共同的特点：(1) 时装秀和电影都只是展示，没有故事叙述；(2) 吸引力电影的一系列展示集中同一个地点，而时装秀也只能在同一地点进行；(3) 时装秀的观众不能走动是固定的，与电影院里的观众一样，视角不能变动；(4) 早期的电影是半成品，放映时需要解说员，甚至放映的速度都是由放映员手摇决定，可快可慢，而时装秀的观众则可以要求模特走近前来以便更仔细地观察。

3　《漂亮女人》（法语为 Une Dame Vraiment Bien，英语为 A Very Fine Lady）。
4　乔治·梅里爱（Georges Melies）。

第一个真正使电影为时装服务成为传播时装工具的，是法国人保尔·波阿莱[5]。他是位时装设计师，为了推销设计的时装，他在1911年动用旗下的模特拍摄了时装电影。1913年，他到美国展示他的设计。与以前不同的是，他没有带模特，带来的是时装电影。虽然他采用电影而不是真人模特的原因，据说是出于经济的考虑（美国海关对模特带来的时装会课以高额的关税），但是此举是划时代的。他的美国之行开启了时装电影的先河（Evens，2011:110-21）。以后，电影进入叙事时代，时装电影也同步进入结合故事情节的时代。电影时装和时装电影终于汇合、殊途同归。

4.2. 时装的特点

时装的第一个特点是时间性。款式新颖富有时代感的时装有很强的时间性。由于技术的发展，新的面料、新的工艺、新的审美观念不断地出现，随之而来的是不断更新的时装款式。日常服装的基本要素是造型、材料、色彩，它们构成三维空间。时装不仅具有日常服装的三大要素，而且有另一个重要的要素：时间，所以时装存在于一个四维的空间。由于时装的多变性，时装具有无常性、朝令夕改、喜新厌旧的特点，令人捉摸不定。

不过时装的变化并不是没有规律可循。时装的第二个特点是历史的延续性。观察时装变化的历史我们可以发现，虽然新时装破茧而出取代过时的旧时装，但是新时装与旧时装之间有着千丝万缕的联系。这是时装与阵流行的区别。按照布鲁默的观点，阵流行没有历史根源，突然出现又突然消失，毫无规律可言。但是，时装的设计者总是参照现有的时装，其目的或者试图标新立异远离现有的时装，或者使之更完美。无论设计者的目的是前者还是后者，新设计的时装必然与过时的旧时装存在着某种历史的联系。历史延续性的结果

[5] 保尔·波阿莱（Paul Poiret）。

是文化趋势，也就是我们常说的时装趋势。这一趋势其实是民众的品味向某一个方向汇合的过程和结果（Blumer，1969）。

根据收集到的从1789年到1982年的数据，有人对女士的晚礼服进行研究分析，试图发现时装到底是反复无常还是具有一定的预测性。该研究采用六个常用的量化指标：女裙的长度和宽度、腰身的长度和宽度、晚礼服的长度和宽度。研究发现，女性服装的款式基本上是可以预测的（Lowe and Lowe，1984）。

时装的第三个特点是现代性。时装与当代服装的材料、装饰、艺术、政治的发展密切相关。科技在服装材料的创新引发时装的更新和发展。科技提升服装材料以满足自然和社会环境的要求，增强实用性（如保温性、透气性、散热性、舒适性）。服装材料的质地、厚薄、软硬程度的不同导致服装造型和加工的革新。上世纪60年代开始，纺织工业得到迅猛发展，各种新型材料层出不穷（如合成纤维、黏胶纤维、尼龙纤维、超导纤维和纳米技术），纺织和印染技术的不断革新，为服装新面貌的产生奠定了基础（吴洪，2012）。

新技术对服装影响最大的莫过于体育运动服装。上世纪下半叶，体育运动服装开始进入时装殿堂的舞台中心。2000年开始用于悉尼奥运会的鲨鱼皮泳装，是由澳大利亚首先推出的。该新型泳装运用鲨鱼皮的原理，可以帮助游泳运动员提高速度。新泳装不仅意味着运动成绩，还意味着社会地位，意味着科技水平。各国的游泳运动员竞相采用，该泳装也受到游泳业余爱好者的青睐。原本是体力、耐力和泳技的竞赛蜕变成科技的竞争，谁掌握泳装新技术，谁就成为胜利者。2008年北京奥运会上，大量的世界游泳纪录被打破，这是历届奥运会少有的。由于新泳装的出现，一年内有130项世界游泳纪录被打破，国际泳联不得不做出禁止鲨鱼皮泳装的决定。但是科技的竞争不会停止（Craik，2011）。足球界里的足球服装也是如此。足球服装不仅能够提供保暖，而且能为运动员提供保护，防止他们的身体受到损伤，提高运动员的奔跑速度（Torell，2011）。更重要的是，这些新式的体育服装标志着社会地位和身份。

时装的第四个特点是变化的周期性。周期性意味着事物定期或

隔一定期间发生。周期性变化是许多事物发展共有的，如海水受月球引力等其他影响时涨时落。时装的周期性有两个方面的含义，一是时装外在的变化规律性，二是时装内在的变化规律性。新款时装的出现呈现否定之否定的螺旋式上升运动形式，这一点与历史的延续性有关。虽然我们无法准确地预测新时装的款式，但是新时装必然与历史有着一定的关联。这一点与股市相似，股民们很难预测股市的走向，但是股市目前的行情与数日前或数月前的股市之间的联系却是不言而喻的。在某段时间内，道琼斯股票指数大幅度上涨或下跌是可能的，但是该指数一天内突然无厘头地上下波动几千点却从未出现过。时装同样存着这样的规律。

以女士的裙子以例，裙子最短的到只能勉强遮住内裤，最长的可以拖到地面，短的时髦过了，轮到长的流行，长的和短的都时髦过了，创新的出路只有适中的长度。女士的时装历史显示，款式像钟摆那样以大约 100 年的周期来回摆动（Corrigan，2008:51）。女士裙子的长度从长变到短，再从短变到长的周期约为 100 年。当然在 100 年的周期中，也存在着"噪声"（即无规律的突变）。有的时候，裙子的长度在一年内会出现幅度相当大的变化。但是这种貌似不合规律的变化，仍表现出一定的规律性。当裙装摆向缩短长度时，裙装的长度变化会出现不太合规律的变化，但是当裙装的长度摆向增长的方向时，裙子的长度却呈现相对稳定的变化（Hatch，1973:104-5）。

时装还有内在的周期性变化。每一款式的时装通常分为孕育期、萌芽期、成长期、成熟期和衰退期。新款时装经过设计师的努力完成孕育期，进入人们的视野，人们对新出现的时装并不熟悉，只有少数追求新奇的民众能够接受，这是萌芽期。当越来越多的人开始接受该款时装时，它进入成长期。随着更多的人跟潮，时装进入成熟期。由于时装求新和变更的特性，人们开始把目光转向更新颖的时装，该款时装便进入衰退期。现化工业的大规模生产使得越来越多的民众可以享受时装。时装的变化频率越来越快，以至于上层阶级在紧跟时装变化时也感到力不从心（Simmel，1997:151-2）。

还有人发现，女士裙装的长度与股票的走势有关。女裙越短说

明人们的心情越好，对应的股市相对好些。而女裙变长说明人们的心情不好，相应的股市也糟糕一些，经济不好女士无钱买长袜，只好用长裙遮盖（Fitz-Gernald，2012）。

与时装的周期性密切相关的是时装第五个特点：复古性。尽管时装不停地变化，看似没有理性，但是事实上并非如此。有的时装虽然在一段时期内过时了，但是很快会重新时髦起来，根本的原因是经济。换言之，复古可以省钱（Simmel，1997:152）。这就造成时装的周期性，反复地循环。当旧时装退出人们的视线以后，没有理由不让该时装再次返回舞台吸引人们，也没有理由不让曾经使人们痴迷的时装像以前那样再次使人们为之疯狂。

格雷丝·凯莉[6]和玛丽莲·梦露[7]的电影装是上世纪50年代的产物。但是对于现代好莱坞明星宝拉·巴顿[8]来说，这些服装仍然对她的时装感产生影响，不仅作为优雅的服装，而且作为她的成功机会和自我形象。巴顿没有把凯莉的白套装和梦露的紫套装看作戏装，看作好莱坞衣店里的商品。白套装属于凯莉，不属于影片中的角色，明星们身上的电影时装不仅仅限于某个时期，其影响的时间要长远得多。时装被定义为较短时间内的某一特定的风貌。然而，该定义对于时装设计师来说并不完全正确，他们喜爱复古，喜欢把过去改变成现在。时装界的这种特征在电影中找到完美的载体。电影观众不需要时装界充当解说员，来理解电影服装是某个时代的时装（Munich，2011:4）。当巴顿想象自己成为复古明星时，她恰恰印证Lehmann（2000:9-10）所说的时装辩证美，生命短暂的时装同时包含着它的对立面——永恒。

共创性是时装的第六个特点。时装设计者提出新的设计思路，制造厂家、商家、消费者和时尚界大佬对新设计评头品足，新时装最终成型并被人们接受。由于时装是由众多的人参与形成的，时装使得人们能够在时装的产生过程中发现自我，人们可以通过时装与其

6　格雷丝·凯莉（Grace Kelly）。
7　玛丽莲·梦露（Marilyn Monroe）。
8　宝拉·巴顿（Paula Patton）。

他人交流，还能在此过程中加入自己的创造发明。时装成为社会和文化的一种交流工具，人们可以在交流中成为时尚的领头人、创新者，使人们有机会展现自己的才能、创造力、想象力、勇气，从而冲破束缚人的思想的阻力（Fashion.bg，2006）。在这一复杂的过程中，人们可以达到实现自我的目标。

时装的民族性也是其重要的特点之一。民族性涉及民族主义，有多种含义，正如 Billig（1995）所说，民族主义包括的范围很广，远大于我们常说的民族中心主义。民族中心主义坚持用自己的文化传统和观念来衡量其他民族。科学技术的发展拉近世界各国间的距离，使得地球变小，过去坐海轮跨洋越海需要数十天才能到达大洋彼岸的旅程，现在只需要十几个小时就可以实现，国与国之间、地区与地区之间的交流越来越多。

虽然各国的政治、经济、文化、传统千差万别，但是频繁的交流将逐渐减少甚至消除这些差别，各国各地区的交流亟须建立一个共同的交流平台。全球化是不可逆转的趋势，面对这一形势，如何在全球化的趋势中既顺应历史潮流又保持民族性，成为我们不得不重视的问题。过分强调民族中心主义（即狭隘民族主义）不利于应对全球化的趋势，但是如果我们不注意保持民族性，将会在全球化的过程中失去自我。在顺应全球化和保持民族性方面寻找一个合理的平衡点是各国面对的一个大难题。

我们不妨以丹麦为例讨论这一问题。2010年8月14日星期六，丹麦首都哥本哈根市政府前的广场上人山人海，这一天将上演哥本哈根国际时装周的重头戏。2009年8月1日，墨西哥的圣刘易斯坡托西城的艺术中心，上演过1320.45米的时装走秀，81名模特在超过一公里长的T-台上走秀，创下世界纪录。这是当时世界上最长的T-台，在此之前世界最长的T-台是在1998年创下的，该纪录保持了十多年之久。

然而在墨西哥的新纪录刚满一周年之际，丹麦将试图突破，丹麦的时装走秀将创造1,609米（一英里）的新纪录，参加走秀的各路模特多达220人。在此类国际活动中悬挂本国的国旗是历来的传

统，然而在那次哥本哈根国际时装周的T-台上，空中飘扬的不是丹麦的红白色国旗，而是粉红色的气球，走秀台更是清一色的粉红色。丹麦的经济商业事务部长在音乐声中开始他的发言，他声称，"哥本哈根时装周和世界上最长的时装走秀将把时装带到街头，将把有利的机会带给丹麦的时装业。"

丹麦时装周折射出两种民族主义：世界民族主义和狭隘民族主义。前者对于丹麦的认识是，丹麦不只是一个地处北欧边远地区的一个小国家，以丰厚的社会福利为豪，以著名的乳制品产品为荣。丹麦虽然国家很小，但是在时装周上，丹麦自视是时装业的强国，一只领头羊。丹麦政府在时装周中表面上避免提本国特色，其用意却是兜售丹麦的特色。这就是西方人的精明。

世界民族主义要求时装设计师们对本国、本民族的文化遗产进行反思，对外国、外民族的文化采取开放、宽容、沟通交流的态度，以便更好地理解和接纳别人的优点。我们不仅要有"根"，我们更应该有"翼"，有了翅膀我们才能飞得更远。一味地强调本民族的文化根源，对于外民族的长处视而不见，只会使我们故步自封、抱残守缺、闭关锁国，在全球化的过程中落后于他人。

世界民族主义要求我们不应该深陷狭隘民族主义的泥潭，不应该总是试图搞些"具有民族特色"的纪念品。"越是民族的就越具有世界性"的说法在全球化的形势下已经不合时宜。全球化并不反对民族主义，世界民族主义注重的是民族的融合，时装对于国家和民族的融合有着得天独厚的条件。时装本身是一个变化无穷，流动性很大的行业，在全球化的过程中，时装更加体现全球的合作。因为常常有这样的情况，时装的设计在一国完成，生产在第二国进行，产品被运到第三国，真正的消费却在第四国实现。

丹麦的学者提出，不应该提倡狭隘的民族主义，不应该把本民族的价值观看成是静止不变的、不能与外民族交流的、不可改变的。我们必须了解自己的根，但是更应该致力于理解外面的世界并与之融合。保持民族性不是靠简单地搞什么民族风味来实现的，也不是靠打价格战来夺取市场，在全球化的潮流中，保持民族性必须通过

提高质量和创意，通过建立本国本民族的品牌才能实现（Melchior，2011）。

4.3. 时装和时尚出现的条件

按照布鲁默（Blumer，1969）的观点，时装和时尚的出现必须具备以下六个条件。首先，民众能够允许并接受变化，人们愿意改变和抛弃过时的行为和旧的观念，随时准备接受新生事物。在保守的领域和地区（如在宗教领域里），时装是不易形成的。出现时装和时尚的先决条件是民众正处在一个变化时期，对于周围的变化会有积极的反映，而且人们愿意与时俱进。

第二个条件是人们必须能够愿意接受周期性的变化（包括观点、思潮、行为、习俗、物品使用的变化）。人们面对各种选择，这些选择存在差异、相互竞争，而且有别于当时的时装和时尚。

第三个条件是人们有相当的自由可以进行选择。各种选择公开地展示在人们的面前，并且有设施和途径保证各种选择能够被采用。如果缺乏这些条件，时装和时尚无法生存。而且如果时装和时尚受到某种限制（例如缺乏金钱的支持、缺乏审美观念、缺乏技术和整体知识水准），新时装和新时尚无法出现。

时装和时尚并不是出于实用和理性的考虑。所以时装和时尚的第四个条件是各种备选的方案无法在试穿试用的过程中展现出来。客观和实用的选择原则不适合时装和时尚。时装业和时尚业不像科学技术领域，对于时装和时尚来说，假设和观点是无法证明的。换句话说，某种时装和时尚的好坏是无法用科学的办法证明的，评判时装和时尚的优劣充满主观性。这样的情况使得哪种时装或时尚会得到人们的青睐充满变数。

时装和时尚产生的第五个条件是权威人士的存在，他们的权威足以影响大众的观点和行为。权威人士对某种时装或时尚表示赞赏，由于他们的观点举足轻重，广大民众会跟潮。这样就保证了某种时

装和时尚的传播,如果多位权威人士齐声赞赏或推荐某种时装或时尚,那么该时装和时尚要想不火也难。

时装和时尚产生的第六个条件是社会比较宽容,由于外部事件、新人加入和社会内部的变动所出现的新观念和新思想能够被民众接受。这一条件对于人们品味的转变、群体选择方向的变更尤其重要。如果以上六个条件存在的话,新时装和新时尚的不断出现应该不是一件难事。

4.4. 时装在电影中的作用

时装在电影中发挥巨大的作用。时装进入电影不仅仅作为道具,而且成为演绎主题的手段和途径。以《穿普拉达的女魔头》(2006)[9]为例,故事中的女主人公安德莉雅·沙区[10]的服装与电影故事情节的展开密切相关。刚开始时,沙区对时装业一无所知,进入顶级的时装杂志社以后依然保持了从前的着装风格。对于来自同事的嘲笑她一笑了之。经历了一次一次的失败,特别是老板毫不掩饰的轻蔑和刻薄的语言以后,她明白入乡随俗的道理。她从着装入手开始改变自己,名牌服装开始上身。但是在目睹时尚界极尽奢华的时装和生活,在经历与男友关系的裂隙以后,沙区换下高档的裙装,脱下高跟鞋,又重新穿上朴素的夹克衫和毛衫。她的衣着变化和她的职业选择与整个故事的发展紧密地结合在一起,每一次的服装选择都是她内心变化的结果,电影巧妙地把主人公对事业和人生的选择隐喻在她对服装的选择上,用不同的服装演绎不同的人生取舍(史亚娟,2008)。

其次,电影已经成为当代服装文化的载体。在《穿普拉达的女魔头》影片里,名牌和新款服装依次出现,两位女主公"更是这个时装王国里T台的主角。"电影的赞助商是普拉达和香奈尔,所以她们的

9 《穿普拉达的女魔头》(The Devil Who Wears Prada)。
10 安德莉雅·沙区(Andrea Sachs)。

服装自然以普拉达和香奈尔为主。此外，其他品牌的服装如 CK、古奇、迪奥、周仰杰、范思哲[11]等接二连三地出现。该部电影堪称是一部时装盛宴，影片没有停留在简单的品牌服装展示上，而是通过人物语言对话，对服装进行深刻的诠释和演绎，使观众在欣赏衣香鬓影的同时，上了一堂时尚文化课（史亚娟，2008），"电影如同一本流动的时装杂志"（罗勇，2009）。

第三，时装进入电影的经济意义不言而喻。时装界鬼才伦佐·罗索[12]由开车时在音乐、汽油味、引擎和马路嘈杂声中得到灵感成就了"迪塞尔"[13]品牌。服装设计师们转向开始研究电影了。灵感在光影中跳跃着。《随爱沉沦》（2003）[14]首映时，美国的布鲁明黛百货公司[15]专门推出一个销售该影片风格服装的店面，前来购物的人们能将蕾妮·齐薇格[16]的全套服装带回家。电影对时尚的影响不仅仅是服装，《绝代艳后》（2006）[17]除了掀起对漂亮内衣的狂热外，还让法国拉杜丽糕点公司[18]一夜间成为时尚必备。当影迷们得知该公司提供影片中所有看上去绝顶美味的糕点时，这家公司被订单挤破头。电影除了引领风潮，更是一些大牌的最好展示场所。现在有很多品牌与电影搭上干系（王林，2008）。中国近几年出现新媒体短片电影，成为大众娱乐生活中的一个新成员。由于借助手机和网络，其传播速度和影响力呈现爆炸式增长，这是披着时尚外衣的营销利器（侯明廷，2007）。

第四，时装与影星有着密切的关系。奥斯卡颁奖仪式前的时装秀不仅增加颁奖仪式的热烈场面，而且频频造成轰动。表面上看来，颁奖前的时装秀只是宣传手段，为颁奖的豪华增加一点热烈气氛，

11　古奇（Gucci）、迪奥（Dior）、周仰杰（Jimmy Choo's）、范思哲（Versace）。
12　伦佐·罗索（Renzo Rosso）。
13　"迪塞尔"（Diesel）。
14　《随爱沉沦》（Down with Love）。
15　布鲁明黛百货公司（Bloomingdale's）。
16　蕾妮·齐薇格（Renee Zellweger）。
17　《绝代艳后》（Marie Antoinette）。
18　拉杜丽糕点公司（Laduree）。

似乎是颁奖的一个无足轻重的副产品。其实，颁奖和时装之间有着至关重要的联系，是演员本身和他们在电影中所扮演的人物之间的关系。人们对明星和她们华丽服装的迷恋，是这些明星的另一层次的影星身份。在红地毯上走着的是经过精心打造的影星（Munich, 2011:1）。电影演员成为明星，时装功不可没，人们对明星的印象与她们在影片中的形象密不可分。当人们提起赫本、迪特里茜[19]、费雯丽、凯莉和梦露时，我们自然会想到《蒂凡尼的早餐》（1961）[20]里的小黑裙、《摩洛哥》（1930）[21]中女扮男装的黑丝礼帽、《乱世佳人》中的裙装、凯莉的白套装和梦露的紫套装。如果说影星带动领引时装和时尚的话，那么时装和时尚也反过来造就影星。

时装在电影中的作用与电影服装在电影中的作用有许多相似之处，也具有讲述故事的作用，表现人物身份和社会地位，刻画人物的内心世界，表达价值取向，体现政治意义，展现民族性和创立风格，此处不赘。

4.5. 时装和时尚的社会作用

时装和时尚还具有重要的社会作用。时装和时尚能丰富社会生活、促进观念变革、繁荣市场、有助于社会进步，为协调个人表现与社会控制的矛盾找到了切实可行的途径（周晓虹，1995）。衣着时尚意味着一个人既"与众不同"又"合流"（Wilson, 1985:6）。

Simmel（1904）认为，人们对一位时尚达人的态度可以说是复杂的、双重性的。一方面人们表示赞同，另一方面人们又表现出忌妒。从个人的角度来看，人们忌妒她，但是从群体的角度来看，人们又赞同她。而且这种忌妒具有特殊的性质：既恨又爱。举一个例子来说明这种奇特的现象。一位穷人看到富豪邻居家里一桌丰盛的晚餐，

19　迪特里茜（Marlene Diethrich）。
20　《蒂凡尼的早餐》（Breakfast at Tiffany's）。
21　《摩洛哥》（Morocco）。

当他忌妒邻居或者忌妒邻居的晚餐的时候，他已经不把自己排除在外，已经开始将自己置身于其中。对于丰盛的晚餐，没有人会拒绝，希望有朝一日也能享受丰盛晚餐的愿望，是化解因为忌妒而引起仇恨的解药，被忌妒的人也会庆幸自己的晚餐而心满意足。

每一个人都有能力触及部分的时装和时尚，曾经忌妒的人有可能通过努力，得到自己梦寐以求的东西（如一件漂亮的衣衫，一个名牌包包）。时装和时尚为人们开辟理想的境地。社会秩序的维持依赖法律和规范。一个人如果遵纪守法，没有人会注意到他，他既不会名声大噪、名垂青史又不会臭名远扬、遗臭万年。但是如果一个人犯法或者破坏规定，这个人马上会被人注意，陷入众目睽睽之下。社会秩序的稳定不是通过从正面鼓励人们遵纪守法，而是从反面通过惩罚破坏者来实现的。因为遵纪守法者是大多数，遵纪守法是每位公民的义务。而时装和时尚就不同了，允许人们标新立异、与众不同，又不破坏和谐，从来不会要求全民统一。人们（无论是穷人，还是富人）能够成为某个时装或时尚的领潮者，从而满足人们自我实现的愿望。由于时装和时尚特有的矛盾性，时装和时尚要求社会既具有一定的社会流动性（指社会地位的上下流动），又要求社会能够促进平等，消除阶级差别（Kawamura，2005：24）。

Blumer（1969）提出时装和时尚有团结社会的作用。他认为时装和时尚的引入是保持社会统一和团结的有效办法，这种统一和团结在其他领域看来是支离破碎和四分五裂的。在其他领域（如社会秩序）如果有许多模式可以选择，而且都被采用的话，肯定会引起混乱。可是在时装和时尚领域，如果人们选择数百种甚至数千种时装和时尚，不会发生混乱和动荡。时装和时尚把秩序和团结引进了可能会发生混乱的和不断变化的社会之中。

时装和时尚的另一个作用是除旧迎新。时装和时尚不断变化，人们的思想也跟着变化，旧的时装和时尚成为历史，人们会以轻松的心情迎接新的时装和时尚。时装和时尚还有一个作用，这就是人们能够平稳地为将来的变化做准备。时装和时尚一方面为创新者们提供机会展现他们的才能，另一方面通过群体选择采用新的时装和

时尚，为过渡到未来作好准备。总之，时装和时尚是一个有效的手段，使得人们能够在充满变数和混乱的社会中调整自己，统一步伐团结一致地面对不断变化而又充满挑战的世界。在战火纷飞的地区、政局动荡的国家，时装和时尚肯定不会流传，因为民众根本无暇顾及。

时装的电影化进一步加强电影与时装、时尚的联系，时装的发展离不开电影的发展。这一情况促使人们关注电影与时装、时尚的关系的研究。

第 5 章　电影与时装、时尚的关系

时装和时尚在现代生活中深入社会的各个阶层。稍有点时装、时尚概念的人对阿玛尼[1]、香奈尔、皮尔·卡丹[2]等品牌不会感到陌生。不少民众对现代文化的理解可以说是从时装、时尚和媒体开始的。作为媒体重要部分的电影从其出生之时起，就与时装、时尚结下不解之缘。上一个世纪是电影的时代，也是时装和时尚的时代，本世纪也将是一个电影的时代、时装和时尚的时代。既然电影与时装、时尚有着千丝万缕的关系，那么到底是时装和时尚影响电影，还是电影影响时装和时尚（袁大鹏，2003）？

5.1. 女权主义对电影、时装、时尚的影响

研究电影与时装、时尚的影响问题涉及因果关系。因果关系是我们日常生活中时常遇到的问题。一个事物导致另一个事物发生，前者叫"因"，后者叫"果"。因果关系的存在必须有以下三个条件：（1）内在联系，存在因果关系的两个事物之间有内在的相互依赖性；（2）时间联系，存在因果关系的两个事物之间有先后或同时的关系，

1　阿玛尼（Armani）。
2　皮尔·卡丹（Pierre Cardin）。

一般是因先果后，或者因果同时；(3)空间联系，存在因果关系的两个事物存在于同一个空间（乔晞华、张程，2021：124）。

我们举例子来说明因果关系的三个条件。《随爱沉沦》首映后，美国的布鲁明黛百货公司推出一个销售该影片风格的服装的店面，前来购买蕾妮·齐薇格全套服装的人们络绎不绝。《绝代艳后》上映后，法国拉杜丽糕点公司提供影片中的糕点，这家公司的订单迅速上升。从时间上看，先有电影后有观众的购买潮；从空间上看，电影和购买潮存在于同一个空间；从内在联系上看，两者之间的联系基于观众们的仿效和从众心理。由于有以上三个条件的存在，我们可以确有把握地说，在上述例子中电影影响时装和时尚。

在因果关系中，还有一种关系往往被人误解。如果我们注意观察的话，我们会发现冷饮的销售与女子裙装的销售有一定的关系，冷饮售得多女裙也卖得好。如果我们下结论说冷饮销售导致女裙销售上升肯定是可笑的。因为导致冷饮销售增长是因为天气炎热，而造成女裙销量增加同样也是因为夏天到了。因此冷饮和女裙的售量增加都是"果"，天气炎热才是真正的"因"，冷饮销量与女裙销售之间是伪因果关系。

电影与时装、时尚并非存在于真空之中，有时候在它们的关系里，背后的共同推手是社会的政治、经济、文化等因素。在众多的社会政治、经济和文化因素中，女权主义运动的影响不可小视。女权主义运动可以分为三个波次[3]。第一波女权主义运动发生在19世纪末和20世纪初，主要目标是为了争取女性的政治平等权利（如选举权）。以美国为例，美国女性在当时所受的歧视不亚于黑人，在有些方面甚至有过之而无不及。受基督教的影响，美国人曾经笃信"男主外女主内"的信条。使徒保罗曾说过："你们做丈夫的，要爱你们的妻子；正如基督爱教会，为教会舍己。你们做妻子的，当顺服自己的丈夫，如同顺服主。""妻子要顺服丈夫"一语道出过去美国社会里

3 也有人认为存在第四波的女权运动，2012-2013年，在英国和其它一些国家出现了新的女权主义运动，矛头对准新的不平等，如街头骚扰、性骚扰、工作岗位上的歧视、公交车上的骚扰等。

（包括其他西方国家）女性地位的秘密。美国的一位联邦参议员曾大言不惭地说，不能给女性投票权，因为她们有更重要的任务。而这个所谓的更重要任务是守在家里相夫教子、围着锅台转。

当时的社会对女性大门紧闭，女性没有多少就业机会。穷苦女性只能在家庭服务业和纺织业中寻求生机。受过一些教育的女性多半担任护理和教师工作。这些工作的社会地位低下、工资微薄，男人们不屑一顾。女性们打破男人们的垄断面临着极大的困难。直到1849年，美国才出现第一位获得医学学位的女士。到了1869年，美国才出现第一位女律师。经过艰苦的努力，直到1919年，著名的《苏珊·安东尼修正案》（即第十九条人权修正案）才在参众两院通过，经过总统批准和各州的同意于1920年成为正式的法律，该法律授予女性公民投票权力（张程、乔晞华，2019），第一波的女性平权运动暂告一段落。

女权主义运动不可避免地对电影和时装同时产生巨大的影响。这是因为电影和时装均涉及美学，而美学与政治和文化紧密相关。18世纪末在艺术界出现的前拉斐尔派[4]和深受其影响的女性"唯美装"运动[5]，对当时的时装和时尚有着重要的影响。前拉斐尔派是由三位年轻的英国画家发起的一个艺术团体，目的是为了改变当时的艺术潮流，反对那些在米开朗琪罗[6]和拉斐尔时代之后机械论的风格主义画家。他们认为拉斐尔时代以前古典的姿势和优美的绘画成分被遗弃了，艺术界中盛行懒惰而公式化的学院风格主义。他们主张回归到15世纪意大利文艺复兴初期的画风，该画风的特点是具有大量的细节而且色彩强烈。

受前拉斐尔派的影响，"唯美装"推崇中世纪艺术的清纯、简洁的线条和颜色（Stern，2004:106）。"唯美装"的特点是宽松、高肩袖，女裙无衬裙和衬架、下摆宽大，从而不影响人的行动（Cunningham，2003:112）。这些宽松、无紧身胸衣、阔腰、简朴的

4 前拉斐尔派（Pre-Raphaelite Brotherhood，也译为前拉斐尔兄弟会）。
5 "唯美装"运动（Aesthetic Dress Movement）。
6 米开朗基罗（Michelangelo）。

服装深受知识女性的喜爱,在女性中形成独特的群体时尚,为知识女性加入反时装的行列中提供条件。反时装运动与唯美装运动可以说是 19 世纪的一大亮点。

随着中产阶级进入消费市场,时装和时尚逐渐升温之时,出现反时装运动似乎有点出人预料。然而,如果我们考虑前拉斐尔派的影响和维多利亚时期小说的影响的话,那么出现反时装潮流就不足为奇了。时装和时尚在维多利亚小说中总是被作为负面形象来描写的。花哨、简朴和反时装的斗争归根结底是"艳素之争"。在维多利亚时期的小说中,"素"总是战胜"艳"。战胜的结果总是简朴的女主人公赢得真爱,妖艳的女主人公总是以失败告终。而且那些喜欢妖艳的男主人公也被描写成"问题男"(Spiegel,2011:183)。这种现象是 19 世纪文坛的一大特色。

在动物界,大多是"美男"横行当道,雄性比雌性漂亮得多(当然也有例外)。例如,孔雀、鹿、鸳鸯、狮、金鱼等的雄性在色彩、形体、体态、个头、行为甚至声音等方面普遍比雌性优异。这是因为在自然界的淘汰选择过程中,雄性需要用强壮的体格和华丽的外表来吸引异性完成交配目的,用矫健的身躯与同性竞争者争夺异性。艳素与性别画上等号。

人类曾经有过盛行华丽和花哨装饰的时代,假发、脂粉、锦缎和美人斑在男女中盛行过。18 世纪末,西方进入启蒙时期,时装随之进入被史学家称之为"男性大弃绝"的时代[7]。在该时期中,理性和务实精神受到推崇,男性开始选择实用的服装,不再佩戴珠宝首饰、不再穿着华丽鲜艳的服装,深色的和朴素的服装开始成为时尚,"黑衣男"不断增多(Flugel,1945:111)。所以在艳素问题上,与大多数动物相反,人类形成女"艳"男"素"的现象。而且男性的"素"被赋予威严和权力的意义。受女权主义运动的影响,女性们渴望男女平等。因此一些女权主义者痛批女性的花哨时装,认为这是女性以自己的弱点为荣。女性只注重外表,头脑变得愚笨,人也变得无用。

7 "男性大弃绝时代"(the Great Male Renunciation)。

所以女权主义者呼吁女性应该抛弃装饰,像男人一样推崇简朴服装,把注意力放在努力争取获得社会地位,而不是追求外在的美。女性时装失去道德的支撑和美学的支持(Wollstonecraft,1987)。

第二波女权运动指的是发生 20 世纪 60 至 80 年代的女性运动。这是第一波女性运动的继续,主要目标是争取文化方面的平等。取得选举权并不意味着真正的权力平等,尽管女性拥有选举权,由于各种原因,许多女性的社会地位和社会待遇,仍然没有得到根本性的改善。该时期女权运动的主要目标集中在教育、就业、堕胎、性等方面的权力。女权主义者又一次掀起反时装运动,简朴的外表和服装作为向女性受压迫的一种抗议形式。19 世纪 60 至 70 年代兴起的前拉斐尔唯美装与 20 世纪 60 至 70 年代的女权主义反时装情绪有着许多共同之处。对应于第一波和第二波女权主义运动的是好莱坞电影中对女性时装的展现,花哨成为丑恶的代表词,简朴成为美好的象征。

好莱坞影片《天使与昆虫》就是一例。影片中的男主人公威廉·爱德姆逊[8]是位昆虫学家,曾在亚马孙河流域工作了十年,在返回英国的途中,因为轮船失事变得一文不名。后来他结识了一位对昆虫有浓厚兴趣的贵族,成为该贵族的助手。在这位贵族的纵容下,昆虫学家与该贵族的大女儿尤金妮娅[9]结了婚。出身贵族的尤金妮娅自然是妍艳和花哨的代表,她的服装总是鲜艳华丽。与尤金妮娅成鲜明对照的,是贵族家的家庭教师玛蒂·克朗普顿[10],她在影片中总是穿着黑色或藏青色服装,显得朴素而又自然[11]。

影片中的一段关于打扮的讨论,对于揭示该影片的主题具有画龙点睛的作用。贵族家的一位客人说道,有些蝴蝶很漂亮,人类对于美的反映,对于亮丽颜色的感觉,是造物主的旨意。作为自然主义者

8　威廉·爱德姆逊(William Adamson)。
9　尤金妮娅(Eugenia)。
10　玛蒂·克朗普顿(Matty Crompton)。
11　当然,影片并未忠实于小说原著,做了不少改动。克朗普顿的服装颜色虽然素朴,但是服装本身却很考究,意味深长。

的昆虫学家爱德姆逊却认为，根据达尔文的观点，绚丽的颜色也许是为了吸引异性，漂亮的颜色到底是出自上帝之手还是出于异性选择，这一问题的提出迫使人类不得不思考，我们到底是天使还是昆虫（Spiegel，2011:195）。

该影片的片名暗喻这一重要的议题，贯穿整个影片的潜台词是，尤金妮娅的装饰美仅仅是为了吸引异性、是装腔作势、是不自然的、也是不可信任的。影片的结局证实了这一点，艳丽的尤金妮娅与其兄乱伦，所生的几个子女是乱伦的结晶。朴素的克朗普顿最终赢得男主人公的爱情，两人双双离开贵族家，去追求他们的真爱。

女权主义运动对电影的理论研究产生深远的影响。1975 年，著名的女性主义电影理论家、电影史学家，曾为英国伦敦大学柏别克[12]学院艺术、电影、视觉媒体史系教授的莫薇（Mulvey，1975:6-18）首次引入第二波女权主义的概念："男性凝视"[13]（简称"凝视"）。"凝视"指的是观看者所希望看到的（林志明，2008），指的是电影摄影镜头以男性的视角把影像显现在观众面前。譬如，影片中常会出现镜头停留在具有优美曲线的女星身体上，女性是被作为性感尤物来对待的。莫薇认为"男性凝视"是电影界里男女不平等的现象，由于男性在电影界控制着摄影机，女性在电影中被物化，男性观众从观看好莱坞电影里或褒或贬的女性得到快乐。男性在电影所产生的性幻觉中始终处于统治地位，而女性却始终处于只能让男人凝视的被动地位。

莫薇还强调，女性凝视与男性凝视完全相同。这是因为女性观众只能以男性的角度和视角来观察和凝视（Sassatelli，2011）。女权主义者认为，男性凝视是凝视者和被凝视者之间不平等的表现，或者是有意无意地试图制造成这种不平等，好莱坞影片是根据患有观淫癖和思淫癖的男人拍摄的。从该观点出发，如果女性欢迎这种物化的凝视，她们是在迎合使男性受益的世俗，强化男性凝视的权力，

12 柏别克（Birkbeck）。
13 男性凝视（Male Gaze）。

把被凝视者看成是一件物品，同意这样的做法无异于患有裸露癖。

莫薇的观点在电影理论和媒体研究中产生巨大的影响，她的论点颠覆了以前盛行的理论。电影理论和时装理论均涉及 Look 一词。该词在电影理论中一般译为"观看"，指的是观者所看到的（与凝视不同，不是观者所希望看到的）。在时装理论中该词一般译为"貌"，该提法是由时装界先驱学者威尔逊（Wilson，2003：157）提出的。从"观看"或"貌"的视角来研究电影或者时装并不涉及歧视女性的问题。按照她的观点，我们可以把看电影比作阅读时尚杂志。她说道，时装和时尚是个充满魔力的系统，当我们翻看印刷精美的时装、时尚杂志时，我们看到的是"貌"。在电影中，作为时装概念的"貌"与角色的时装信息有关。当观众（无论男女）在观看角色的举止和外貌时，他们至少暂时地忘却故事情节和道德评判。女权主义者们抛弃"观看"和"貌"的说法，痛批时装界和电影界里歧视女性的现象。

第三波的女权主义运动开始于上世纪的 90 年代，该运动的主力军是追求自由主义和物质主义的年轻知识女性。她们得益于第一波和第二波女权主义运动，社会地位比她们的前辈有了很大的提高，在知识界有一定的地位。她们追求女性的性自由、性解放。用当今时髦的话来说是"拜金女"。对于第三波女权主义者来说，时装和时尚不仅能装扮自己以便吸引异性，而且也是她们和朋友自娱的手段，更是女性权力的象征。女性在专业技术上的成就显示女性的自主和权力，而细高跟鞋、品牌时装和性感也同样显示女性的自主和权力（Diamond，2011：209）。

反映到电影和时装、时尚方面，人们对素和艳的态度有所改变，花哨不再是丑恶的象征，简朴也未必代表美好。好莱坞 2001 年上映的《金发尤物》[14]是该变化的代表作。影片中的女主人公艾尔·伍兹[15]本来是位时装专业的大学生，为了重新博得男友对她的爱情，考入哈佛大学改行攻读法律专业。她的男友华纳·亨廷顿[16]进入哈佛大学

14　《金发尤物》（Legally Blonde，也译为《金法尤物》或《律政俏佳人》）。
15　艾尔·伍兹（Elle Woods）。
16　华纳·亨廷顿（Warner Huntington）。

后，嫌她思想浅薄抛弃了她，扬言要找一位沉稳庄重的姑娘。在哈佛大学的日子里，看起来徒有虚华、超时髦的伍兹虽然闹出不少笑话，但是事实证明她是位极有天赋、具有正义感且心地善良的姑娘。"艳"在该片中一反常态成为美好的象征。作为对照的薇薇安·肯辛顿[17]是"素"的代表，是伍兹情场上的竞争对手，反倒在各方面略输一筹。影片的结局非常具有戏剧性。面对才华出众、美貌时尚的前情人，亨庭顿试图回到她的身边，遭到美女加才女的拒绝，弄了个鸡飞蛋打的结果。曾是他新旧情人的两位姑娘都离开亨庭顿，她们反倒成为好朋友。该影片和影片中的时装、时尚体现第三波女权主义运动的影响。因此，当我们研究电影和时装、时尚关系时，女权主义运动对它们的共同影响不可忽视。

5.2. 电影影响的形式和阶段

电影对时装、时尚不仅有传播和记录的作用，而且具有强大的推进作用。研究电影对时装、时尚的影响，必须首先了解电影观众的组成，没有电影观众，电影的影响无从谈起。不同的观众群体，电影对时装、时尚的影响也会迥然不同。

在美国，当电影刚出现时（1896-1906年间），电影的上映有许多形式，并没有固定的电影院。人们观看电影仅仅是为了看稀奇，电影内容常常是些轻松喜剧，令人发笑而已。主要观众以美国的中产阶级和中下层阶级为主，当时的电影票价不菲，一般穷人还看不起电影。

到了1905-1907年间，美国出现投币电影院[18]，电影观众的成分发生巨大的变化，广大工人阶级成为电影观众的主力军。五分钱的票价对于一般的工人来说不算太贵。电影的放映时间一般是30到45分钟，这对于没有多少空闲时间的工人阶级尤其合适。由于穷人的

17　薇薇安·肯辛顿（Vivian Kensington）。
18　直译应为"五分币电影院"。

数量巨大,此类投币电影院如雨后春笋在美国的各地出现。史学家把这类电影院叫作"穷人电影院"或"穷人俱乐部"。

　　该情景使中产阶级担忧起来。他们自视是文化的守护神,没有中产阶级的指导,工人阶级不可能正确地领略电影艺术。电影院开始升级换代,变得更安全、更舒适、更卫生。地方审查部门也加强电影内容的监控,使电影更加适合中产阶级的品味,电影院里座椅和装饰也开始变得豪华起来。由于电影院可以同时容纳数百甚至上千名观众,票价仍然可以保持在较低的水平。尽管主要观众变成中产阶级,但是不少穷人仍能光顾电影院。在好莱坞的鼎盛时期(1917-1960年),电影成为全民共享的娱乐项目,美国的电影界把全民作为自己的顾客(GMU,2014)。

　　上世纪70年代开始,由于电视和互联网的出现,电影受到巨大的冲击,观众被分流,好莱坞独霸天下的大好时光一去不复返。由于观众成分的变化,电影对时装、时尚的影响也随之变化。

　　国内有学者认为,电影推进时装和时尚出现过不同的模式和阶段。电影对时装、时尚的影响可以归结为几点:无心插柳、尽心种树、展现现实时装和时尚、引领和制造时装和时尚(马婷婷,2009:21-30)。上世纪20年代的美国,电影吸引了广大的民众,电影的出现和发展意味着美国社会大众文化的兴起。电影逐渐产业化,电影几乎成为人们生活的主要休闲和娱乐,电影和时装、时尚有了初步的结合。以"波波头"[19]为例,当初的"波波头"只是为电影的需要才创作的,是电影无意识地为电影的画面、情节,更完美更完整地对现实时尚的展现。电影创造者们没有想到电影中的时尚会对现实时尚产生如此巨大的影响,更没有想到当时的时装和时尚不仅影响那个时代,以后的电影、时装和时尚不断地重复那个时代的时装和时尚。当然,这些影响只能算作是无心插柳的结果。这是电影无意识地展现现实中时尚的时期。

19 "波波头"(Bob hairstyle)。

上世纪的30-40年代，美国的电影业进入第一个黄金期。美国每年在电影业的投资超过15亿美元，该时期出现一大批优秀、经典的电影，对当时的时装和时尚产生过巨大影响的迪特里茜的女扮男装黑丝礼帽、"躲猫猫"头[20]等。电影制作人为了在影片本身中得到更多的商业效益，已经开始自觉地在影片中加入和展示当时的时装和时尚，来提高观众收看电影的兴趣，以提高票房收入。该时期的电影是有意识地展现现实中的时装和时尚时期。

二战以后，美国的电影业进入一个相对的衰落期。面对电视业的咄咄逼人的形势，电影业开始更注重画面的精美、服装造型的突出。如果说"波波头"只是电影无意识地展示时尚的话，服装设计师们的杰作则是无意识地引领时尚。如纪梵希为赫本设计的小黑裙和其他服装立即在观众中掀起一阵旋风，我们可以看到服装设计师们插手电影，无意识地推动现实中的时装和时尚。为了使电影摆脱衰落的困境，电影在时装和时尚方面做了努力，为了商业利益无意识地推动和引领现实时装和时尚。该时期可以叫作电影无意识引领和制造时装和时尚时期。

上世纪80年代开始，伴随着新自由主义经济思潮的兴起，出于经济利益的要求，电影界和时尚圈直接合谋，开始刻意在电影中为现实推动时装和时尚，甚至制造时装和时尚，创造新的消费热点。电影界从无心插柳终于进入尽心种树的境地，电影进入有意识地制造时装、时尚时期。总之，电影对时装、时尚的影响可以分为无意识展现时尚，有意识展现时尚，无意识引领时尚和有意识引领时尚四种形式阶段。

不过，该观点存在值得商榷的地方。电影的分类多种多样，将电影分为虚构和非虚构两大类是电影分类的一种。纪录片属于非虚构类，此类电影对于忠实于事实的要求非常高，来不得半点掺假。而在虚构类电影中，编剧、导演和演员的发挥空间比较大，真实性的要求并不太高。但是为了使此类电影述说的故事令人信服，编剧和导演

20 "躲猫猫"头（Peekaboo）。

在许多细节上仍然会力求真实。影片讲述的故事,无论发生现在、过去还是将来,无论发生在近在咫尺的城市还是远在天边的乡村,电影服装设计师和化妆师会与导演、摄影师、场景设计师通力合作,设计出能够传递电影主题、背景和情绪的电影服装。

为达此目的,服装设计师在充分理解电影剧本后会走访图书馆、资料室、档案馆,研究与电影剧情时代有关的报纸、杂志、产品目录等,以便更深刻地了解当时的社会。这是有意识的探索,不是盲目的或者无意识的展现。因此,电影对时装和时尚的展现不会是盲人骑瞎马误打误撞,更不是瞎猫碰着死耗子。对于历史学者来说,电影是研究当时民众的生活、心理、政治态度等方面的重要资料之一(GMU,2014)。电影界始终处于时尚的前卫,是时尚精英聚集的领域,说电影无意识地展现时尚缺乏根据。所以把电影对时装和时尚的影响形式阶段划分为有意识展现时尚、无意识领引时尚、有意识地推动和制造时尚三个阶段也许更为合适。

西方有的学者从时装界进入电影领域的角度,来分析电影与时装和时尚之间的关系。在上世纪的 20 至 40 年代,时装界很少有人屈尊为电影设计服装。在少数为电影服务的设计师中,法国的香奈尔在 1931 年的尝试最为有名。香奈尔受好莱坞制片人山姆·古德温[21]的邀请加盟电影服装设计,由于香奈尔过于细致精确,她发现好莱坞并不适合她。1947 年因"新风貌"而名噪一时的时装设计师迪奥也曾为一些电影设计过服装。但是总的来说,时装界的这些努力并不算成功,这是因为时装并不等同于电影服装。

时装设计师为电影设计服装时,他们倾向于采用大胆、富有表达的服装,而电影服装设计师们却比较保守,自觉地使设计服从人物和电影的主题。他们从来不设计"令人目瞪口呆"的服装(Gaines and Herzog,1990:195)。纪梵希为赫本设计过夸张而又成功的服装一直为人们称颂,然而其成功之道在于,这些夸张而又成功的服装符合剧情的要求。在此阶段尽管有少量的时装设计师在电影界获得

21　山姆·古德温(Sam Goldwyn)。

一些成功，但是时装设计师们喧宾夺主式的设计阻碍了他们在电影界的发展。该阶段可以叫作"喧宾夺主受阻阶段"。

上世纪 50 至 60 年代，越来越多的时装师踏入电影界并取得成功。艾德里安为葛丽泰·嘉宝[22]和琼·克劳馥[23]，让·路易[24]为多丽丝·黛[25]设计的电影服装就是例证。阿玛尼和其他保守的时装设计师（如尼诺·切瑞蒂，伊夫·圣洛朗，唐娜·凯伦，卡尔文·克莱[26]）闯入电影界采用的是一条谨慎的路线。他们的设计与纪梵希完全不同，始终服从于电影主题和人物，从来不喧宾夺主，更不会让人惊爆眼球。在电影界受欢迎的时装设计师遵循默默撑台的常规，我们可把这一时期叫作"低调闯入大发展阶段"。

上世纪 70 年代开始，保守派和"耀眼派"的分歧越来越明显。有人认为只有后者的设计才能称得上是艺术（Wollen, 1995）。也有人认为，艺术一词对于时装来说太大，时装充其量不过是工艺品，或者叫作富有诗意的工艺品（Duras, 1988:20）。耀眼派的代表作是让·保罗·高缇耶[27]为影片《厨师、大盗、他的太太和她的情人》（1989）[28]和《基卡》（1993）[29]设计的服装。在两部影片中，高缇耶的夸张和激进的风格得到淋漓尽致的发挥，锥形胸衣、内衣外穿、不对称裁剪等作法无不显示他的"装不惊人誓不休"的做派。尽管高缇耶与皮尔·卡丹、让·巴杜[30]为同宗师兄弟，仍受古典艺术的影响，但是他设计的服装中既有中世纪骑士的影子也有现代派领军人物安

22　葛丽泰·嘉宝（Greta Garbo）。
23　琼·克劳馥（Joan Crawford）。
24　让·路易（Jean Louis）。
25　多丽丝·黛（Doris Day）。
26　尼诺·切瑞蒂（Nino Cerruti），伊夫·圣洛朗（Yves Saint Laurent），唐娜·凯伦（Donna Karan），卡尔文·克莱（Calvin Klein）。
27　让·保罗·高缇耶（Jean Paul Gaultier）。
28　《厨师、大盗、他的太太和她的情人》（The Cook, the Thief, His Wife and Her Lover）。
29　《基卡》（Kika）。
30　让·巴杜（Jean Patou）。

德烈·库雷热 [31] 的痕迹（Bruzzi，2022）。我们可以把这一阶段叫作"逐渐高调发展阶段"。

5.3. 电影引领时装和时尚

在如何理解电影对时装和时尚的作用方面，国内外的学者有着不同的意见。第一派意见认为电影对大众着装的影响力是征服性的（马骏，2008），电影一直在影响时装和时尚（王琳，2008），电影推动时装和时尚的发展（陆珊珊，2009），电影带着时装和时尚跑（南西，2000）。

时装和时尚属于一种文化，与电影有着紧密的联系。理解文化可以从"冰山模式"入手。文化作为社会生活方式和内在关系的总和，存在着三层部分：第一部分是显性部分，这就是服装、建筑等露出水面的表层；第二层是需要通过阐释才能理解的文化观点和价值体系，如生活方式、信仰、传统和社会规范等，犹如冰山藏在水下的部分；最底层也是最深层的是人们从小学习得来的有关人的观念、本性、人与人的关系，这些是深藏在人的潜意识中的东西，指导人的言行和世界观。

电影不仅传播文化的显性部分，也传播隐性部分。电影的解读相应地也分为三层，即视听层、故事层和内在结构层。有学者提出电影推动和制造时尚的四种手段，与三层结构相呼应。第一种手段是制造具体的时尚物品，解决视听层的需求。提到时尚，人们第一反应是服装和时装。第二种手段是制造时尚行为和生活方式，解决故事层的需求。具体地说，是说话和做事的方式等。一部受到热捧的电影改变人们的说话方式和生活方式并不少见。如《大话西游》（1994）中的台词"……如果非要在这份爱上加上一个期限，我希望是……一万年！"这段台词当年家喻户晓，能背出来的会被认为是"时尚达

31　安德烈·库雷热（Andre Courreges）。

人"。第三种手段是制造时尚观念。这是更深一层次的做法,触及内在结构层。电影担负着再现人生理想、人生观念、时尚观念并把这些观念传达给观众的使命。时尚电影给人们传递的不仅是如何穿衣打扮,更是时尚观念。最后一种做法是制造明星引领时尚,电影不仅会在影片中悄悄地做着广告,还知道需要制造更多的长久利益,即制造明星。这是电影制造时尚的最高境界。制造偶像使明星物化,被物化的明星成为商品,明星的名字、容貌、服装等可以作为商品销售。因此电影不仅领跑时装和时尚,而且制造时尚(马婷婷,2009:21-30)。

国外学者发现,上世纪20年代的电影老总曾惊奇地注意到,美国的影片出口到哪个地方,该地区对美国商品的需求就会大增。即使在远离世界中心的尼泊尔首都加德满都,美国电影对其时装和时尚消费也产生巨大的促进作用(Liechty,1997)。从默片时代开始,好莱坞对时装和时尚已经开始发生影响。到30年代,好莱坞电影与商业建立了密切的联系,起着国内外"商业直销代理人的作用"。电影中的服装很快被零售商复制。人们以很便宜的价格在百货商店(如西尔斯百货公司[32])能够买到他们在电影中看到的时髦服装(Eckert,1978)。用于管理与电影有关的商品销售的电影商品局[33]于1930年成立,梅西百货公司[34]专门设立电影专柜。电影公司对外发行销售执照,各零售商店争相设立直销专柜。电影对时装和时尚的巨大影响得益于商品的可获得性,民众可以比较容易地在商店里,买到在影片中出现的他们喜爱的服装和商品。商家的敏锐目光成就了电影对时尚的影响。

从化妆品的发展可以追踪好莱坞对时尚的影响痕迹。在镁光灯下,电影演员的面孔变得苍白,皮肤变得毫无血色。著名化妆师蜜丝·佛陀[35]从俄国来到美国的洛杉矶,1914年为各电影公司研发出

32 西尔斯百货公司(Sears)。
33 电影商品局(The Movie Merchandising Bureau)。
34 梅西百货公司(Macy's)。
35 蜜丝·佛陀(Max Factor)。

"最佳油彩"[36]。这种原本为电影演员们专门研制的化妆品很快红遍全国,不仅由于广大民众喜爱电影银幕上明星的面孔竞相模仿,而且因为蜜丝·佛陀把他的产品销售给民众(Gibson,2010:421-2)。

有些明星的服装和发饰成为他们标志性的招牌,如珍·哈露[37]标志性的浅银灰色头发[38]使得众多的女士们为之疯狂,大家竞相染发模仿出她的发色。多萝西·拉莫尔[39]的带有波希米亚风格图案的纱笼裙也成为女士们的最爱。童星秀兰·邓波儿[40]的一头小卷头成为美国母亲们打扮女儿的样板。邓波儿玩具娃娃成为当时美国小女孩的必备品,据估计销量超过600万(Encyclopedia,2004)。位于伦敦牛津街的著名Topshop时装店促销《走出非洲》(1985)[41]影片中的服装时,用了以下有趣的广告:"走出牛津,进入Topshop",以此来吸引顾客。好莱坞影响时装和时尚,好莱坞不仅影响着人们如何装扮自己,而且影响着人们开何种车、抽何种烟(Gibson,2010:421-2)。

当然由于电视和互联网的出现,电影对时装和时尚的影响力逐渐减少。从上世纪的90年代到本世纪初,这一趋势更加明显。可喜的是,从2010年开始,电影的影响力似乎又开始回升。最明显的例子莫过于影片《阿凡达》(2009)[42]的影响,该影片中的绿色服装被不少时装设计师所效仿。虽然黄金时代已过,古老的电影艺术仍然对时装和时尚发挥着余威(Pearson,2013)。

5.4. 电影与时装、时尚互动观

对于电影与时装和时尚的关系问题,还存在着另一种观点,认

36 最佳油彩(Supreme Greasepaint,包括眼影膏和眉笔)。
37 珍·哈露(Jean Harlow)。
38 浅银灰色头发(Platinum Blonde Hair)。
39 多萝西·拉莫尔(Dorothy Lamour)。
40 秀兰·邓波儿(Shirley Temple)。
41 《走出非洲》(Out of Africa)。
42 《阿凡达》(Avatar,2009)。

为电影与时装、时尚的关系是互动的关系。国内有的学者认为,电影带动时装流行,时装推动电影发展,说明两者间互相依赖、共生共存的关系(袁大鹏,2013)。更有学者把电影与时装之间的关系喻为"情侣关系",电影服装在潜移默化中影响生活中人们的审美观、着装观。电影弥补时装的不足,时装又圆电影的梦,电影带动时装,时尚装点明星。电影圈与时装界已经水乳交融、互映生辉(潘道义,2008)。电影和时装是人类历史上的梦幻组合,你中有我,我中有你(罗勇,2009)。时装加强电影的艺术效果,电影促进时装、时尚的发展(张瑜,2008)。

国外有学者认为,电影与时装、时尚有着紧密的互动关系,像朋友一样(Ferla,2010)。这是因为两者不仅都是商业而且都是文化的艺术表现形式,两者的发展都是基于现代社会的资产阶级化和都市化。电影把观众看成是潜在的消费者,观众视银幕为奢侈品商店的橱窗。如果说电影扮演了充满时装和时尚品的橱窗角色的话,那么商店橱窗也同样扮演展示电影服装的角色(Smelik,2014)。

上一节讨论了观众如何受电影的影响,模仿和仿效电影中的时装和时尚。我们也应该看到另一个方面,即电影是如何受当时的时尚影响的。当导演昆汀·塔伦提诺[43]执导影片《低俗小说》(1994)[44]时,他干脆直接在阿尼亚斯贝[45]时装店里为电影演员约翰·特拉沃尔塔,山谬·杰克逊和乌玛·舒曼[46]购买黑裤和白衫充当电影服装。

有三个因素使得电影与时装、时尚的互动更加明显。首先,自从赫本使用纪梵希的时装作为影装后,越来越多的设计师开始在电影中使用时装。第二,伴随着时装工业的介入,时装对电影的影响逐步上升。最后,明星的影响日趋见涨,观众们对明星台上和台下的着装越来越感兴趣,促进时装和电影的相互影响。必须承认,尽管有的电

43 昆汀·塔伦提诺(Quentin Tarantino)。
44 《低俗小说》(Pulp Fiction,也译为《黑色通辑令》和《危险人物》)。
45 阿尼亚斯贝(Agnes b)。
46 约翰·特拉沃尔塔(John Travolta),山谬·杰克逊(Samuel Jackson)和乌玛·舒曼(Uma Thurman)。

影影响时装设计师,但是电影对于时尚的趋势未必起决定作用。时尚与潮流是有区别的。时尚只能持续相对短的一段时间,而潮流的持续时间相对长一些。有的电影(如《走出非洲》的猎装,《红磨坊》(2001)[47]的浪漫红色)对时尚产生影响是因为这些电影恰恰顺应潮流(Bruzzi,2022)。由于观众们再也不会像以前那样跟从电影追踪时尚,电影界推出越来越多的时装电影,如《云裳风暴》(1994)[48]和《穿普拉达的女魔头》。这一现象值得引起人们的注意。

47 《红磨房》(Moulin Rouge)。
48 《云裳风暴》(Ready to Wear)。

第 6 章　传播的社会学视角

前面一章讨论了电影与时装、时尚的关系。有些学者认为"电影带着时装跑","互动派"学者认为,在许多情况下电影与时装、时尚是一种互动的关系,相互影响相互促进的关系。还有的学者把这种关系称之为情侣关系。

自然界中存在着大量的作用和反作用的现象,一个物体对另一个物体施加作用力时,后者会对前者产生反作用力。最好的例子莫过于我们熟悉的喷气式飞机,喷气式飞机能够以极快的速度在空中飞行,依靠的是作用力和反作用力的原理。喷气发动机向后喷射出强大的气流,气流的反作用力使得飞机高速向前。社会生活中也存在着大量的作用与反作用的现象。人际关系就是一例。人与人之间的相处,不仅仅是一方作用于另一方,而后者毫无反应。即使两者是领导与被领导、统治与被统治的关系,也不会只是前者发出作用力,后者毫无反应地接受作用力。影片《穿布拉达的女魔头》里的沙区受到"女魔头"的训斥和轻蔑不会无动于衷,尽管出于保住饭碗的考虑不敢反抗,沙区的内心不会没有委屈、不满、甚至憎恨。

互动论一派提出符号互动理论,认为电影与时装、时尚的关系可以用符号互动的理论来解释。经过电影人加密的编码送达观众,需要观众解码才能把蕴藏在电影中的信息完整地展现出来。但是编码和解码过程充满主观性,互动论一派的学者很少论及编码和解码

过程中可能出现的问题（王佳佳，2011），一厢情愿地假设编码可以通行无阻地被受众解码。还有一些学者的文章和论文流于一般常识性的分析而冠以"研究"。特别是许多所谓的研究，缺乏从社会角度来分析电影、时装、时尚的关系。本章试图从理论的角度对电影与时装、时尚之间的关系进行讨论。

我们发现有的时候电影对时尚的影响巨大，出乎预料，可谓一石激起千层浪。但是，有的时候虽然电影人耗费大量资金打造形象，观众和社会却波澜不惊、反应平平、甚至恶评如潮。这是为什么？时尚是在不断地变化，是经济结构变化、价值取向变化、社会观念变化的风向标。时尚的变化同时也是社会变化的火车头，犹如一面镜子，折射社会的现状。电影在引领时尚、社会消费、树立价值观、道德观方面起了很大的作用。人们在时尚营造出来的社会环境中，选择是否跟潮或者拒绝跟潮，在达到某个时间点之前，时尚不断地扩张，跟潮的人越来越多。但是当到达某个时间点以后，时尚会突然间无声无息地变得无影无踪（Rueling，2000：10-1）。这又是为什么？

这些情况引起越来越多的人（尤其是电影界和时尚界的管理层人士）的关注。对电影、时装、时尚的研究应该对以上两个问题做出答复。心理学家和文化学者把注意力放在符号的意义和互动上。社会学家则把时装和时尚作为社会现象来分析，把时装和时尚作为窗口，分析阶级和社会变化。

在本章将提及的分析理论中，社会学的理论偏多，这是因为社会学家与其他学科的专家有所不同，他们从社会总体上来看待事物，注重人类行为的普遍。社会学家分析社会问题时做到"管中窥豹"，从特殊性中看到普遍性。每一个人的思想和行为不可能相同，可是人不是生活在真空之中，社会上的思潮和看不见的社会力量无时无刻地影响着人们。在个人行为的特殊性和偶然性中，存在着普遍性和必然性。社会学家分析社会问题时还做到"见惯为怪"。中国有句俗语，叫作"见怪不怪"，意思是说奇怪的东西见多了就不觉得奇怪。社会学家与之相反，看到司空见惯的东西却不放过，从中看到人们所看不到的东西。社会学家在观察和分析社会问题时，能用与众不

同的思路获得新的理解。社会学家分析问题时还做到"景中观花",从背景环境入手寻找超越个人以外的因素,寻找那些对个人有利的和不利的影响。每个社会都有其特有的规律和规则,个人不可能超越社会规律和社会规则。表面上来看我们每个人在许多事情上可以自由地做出决定,事实上社会才是真正的主使。我们每一个人都自觉或不自觉地受到社会的控制,社会对我们行为的影响,就像气候影响我们穿衣一样。我们可以选择穿红色的内衣或者黑色的外套,但是季节和气候却决定着我们是穿夏装还是冬服。正如一位美国社会学家(Macionis, 2017)所说,在生活游戏中我们可以决定出什么牌,可是我们手中的牌却是社会发给的。

6.1. 阶级时尚论

对当今影响最大的一派观点把时尚作为阶级斗争的体现。该派的观点首先是由美国的经济学家和社会学家范伯伦提出的。在1889年发表的《有闲阶级论》一书中,范伯伦提出"炫耀性消费"的说法。他的观点被德国的社会学家和哲学家齐美尔进一步发扬光大。

根据这一理论,时尚领域里的秩序是由统治阶级操纵和掌握的。在该理论的框架下,范伯伦提出,在资本主义社会里,上层阶级的目的是把炫耀性消费作为富有和社会地位的象征。统治阶级(也称为上层社会、上层阶级)不断地更新创造出新时尚,被统治阶级(也称为下层社会、下层阶级)模仿跟从统治阶级的行为。齐美尔(Simmel, 1904:133)则更加直截了当地提出,时尚实际上是阶级的时尚,这是因为上层阶级力图使自己有别于下层阶级,一旦时尚在下层阶级中流传开来,上层阶级立即毫不犹豫地推出新时尚,甩掉下层阶级的跟潮。

齐美尔解释说,人的身上存在着矛盾的双重性格,如动和静、给和受、阴和阳等等。这样的性格导致人在心理上既想寻求与周围的人保持一致,又想标新立异从而突出自己。寻求保持一致的结果是

我们会仿效周围的人，仿效给我们带来满足感，因为我们会感到并不孤立，不必为如何行事烦恼，只要跟从某个群体的人们就行了，这样使我们有归属感。

在社会心理学家看来，仿效是人们有意或无意对某种刺激做出类似反映的行为。自人类社会诞生以来，仿效一直与人类相伴而行，许多人认为仿效和模仿是人的一种天性。除了仿效以外，从众也是赶潮者的另一个基本心理机制（周晓虹，1994）。从众现象是指个人受到群体的影响而怀疑、改变自己的观点、判断和行为，以便与他人保持一致。"线段实验[1]"是研究从众现象的经典心理学实验。该研究结果发现，平均有37%的人判断是从众的，有75%的人至少做一次从众的判断。而在正常的情况下，人们判断错的可能性还不到1%。

为什么人们会从众呢？首先是社会的影响，遵循社会规范可以得到褒奖，违背社会规范会受到惩罚，所以人们尽力与社会的多数人保持一致。其次是社会信息的影响，一个人与众人保持一致，他与众人的关系就会密切，众人可以给他提供有价值的信息。如果一个人与众人对着干，人家就不会为他提供信息，包括小道消息。最后是当判断有难度时，人们更容易听取旁人的意见。从众心理在很大程度上影响个人和民众的正确判断能力。成语"人云亦云"非常贴切地描述了从众现象。从众心理的作用大小取决于以下几个因素：(1) 参与的人数越多，人们越容易从众。(2) 参与的团队对于个人的重要性也很重要，如果是自己尊敬的人（如老师和长辈），从众的可能越大。(3) 参与的人关系越密切，影响力也越大，如果是好朋友，从众的可能也会大一些（乔晞华、张程，2019）。

从众和仿效不能给人带来成就感。小孩子可以不厌其烦地一遍又一遍地重复相同的游戏，或者十遍百遍地聆听同一个故事，但是成年人肯定会对此感到厌倦和疲劳。人的另一面性格是力图标新立异，这就使我们寻求不断的变化，变化的结果是我们与过去决裂、拥

1 该实验由美国社会心理学家所罗门·阿希（Solomon Asch）主持。他做过一系列的"从众实验"。该实验也称为"阿希实验"。

抱将来。人处在这种境地非常纠结,所以人们常说人生是战场。仿效与变化创新是相对立的,很难和平相处共生一体。但是时尚领域却可以满足既仿效又创新的双重要求。时尚需要仿效,没有人仿效不成为时尚。时尚也要求不断的变化,不变化不能叫作时尚,过时的东西不成其为时尚。那么仿效和变化是如何取得统一的呢?

齐美尔的解释是,时尚实际上是上层社会玩的把戏。上层阶级力图有别于下层阶级,他们允许本阶级的人仿效,但是不允许下层阶级的仿效。一旦下层阶级跟潮,上层阶级立即推出新时尚,再一次使自己有别于下层阶级。上层阶级搞的是"内同外异"。这是仿效和变化的统一、团结和分裂的统一。阶级内部团结一致,阶级之间斗争相异。这就是说,时尚仅仅是小范围内的仿效,一旦出现大范围内的仿效,时尚就会被上层阶级转向。

时尚需要一定范围的仿效,但是大范围内的仿效就不是时尚。试想如果全中国的女性不分老少、不分贫富,人手一只 LV 包,那些领引时尚的精英们,还会继续挎着 LV 包到处招摇过市吗?如果乞丐也捧着一只 LV 包乞讨时(这里只是做一个假设!),还有人愿意再拎 LV 包在大街上显摆吗?时尚产生的同时孕育着它的死亡,新奇的同时并存着短暂。这就是为什么本书在第 2 章中坚持"时尚与流行不可混为一谈"的原因。

《时尚》[2]杂志 1892 年在创刊号上表明其发行的宗旨:以表现纽约上层社会生活为己任。根据最近的史学研究,该刊的发行是因为当时的历史背景。纽约的许多上层家庭感到有钱没地位的暴发户侵入他们的世袭领地,企图加入他们的贵族活动(Hemphill and Suk, 2014:110)。杂志试图使上层家庭与这些暴发户以示区别,保持他们原有的地位。

处在社会不同地位的人对时尚的仿效程度是不一样的。女士比男士对时尚更加敏感,这是因为女士的社会地位低下所决定的。在资本主义社会里,女士的社会地位普遍比男士低,她们缺乏自我实

2 《时尚》(Vogue)。

现的机会，只好用时尚来弥补。而男士有事业上的成就，不需要通过时尚来表现自己、增加自己的魅力。例如在 14 和 15 世纪，德国个性自由有较大的发展，但是社会没有给予女士更多的自由，所以女士只能从时装中找到宣泄。相比之下，意大利的个性自由对女士也同样开放，不少女士在事业颇有成就，当时意大利的时装反而并不发达，因为女士不需要通过时装来表现自己。

社会中不同阶级对待时尚的态度也各不相同。英国历史上曾被诺曼人征服过，下层阶级由于地位低下，英国原有的传统深深地扎根于他们心中，所以他们处于保守状态，对征服者带来的变化无动于衷。受变化影响大的是上层阶级，用齐美尔的话来说是"枝高招风"，这种说法与中国的"树大招风"是异曲同工。在上层阶级中，最上层阶级的态度也很保守，因为他们害怕变化，他们在变革中只会"有所失"而"无所得"。只有中产阶级是最积极响应变化的，他们是顺应变化的主力。下层阶级抵制变化是无意识的，是因为没有觉悟；而最上层阶级抵制变化则是有意识的，是因为担心在变化中失去他们的特权。

社会中有一部分人会选择不跟潮拒绝时尚，齐美尔对他们也有精辟的论述。他认为，不跟从时尚实质上是另一种仿效，是另一种表现自己和实现自我的形式，只是他们采取否定的手段。在齐美尔眼里，反对宗教的无神论者组织起来成为一个组织本身，与信神的宗教组织没有什么区别，所以无神论也是一种宗教，拒绝跟从时尚也可以看成是一种时尚。

总而言之，时尚是上层阶级为了有别于下层阶级一手制造出来的，时尚的盛衰是由精英们决定的。该观点可以用好莱坞服装设计大师吉尔伯特·艾德里安[3]的设计生涯来说明。电影服装史与时装消费史的纠结点是电影服装的可穿性。换言之，现代女性能否把影片中出现的时装穿进日常生活之中。现代女性之间常见的一个话题是，如何对待时尚杂志（如 Screenland, Photoplay, Vogue 等）上刊登的

3　吉尔伯特·艾德里安（Gilbert Adrian）。

时装？年轻女性热切希望改善自己的形象，她们看到杂志上模特的形象，看到电影中女星的形象会产生幻想，希望有朝一日自己也能像她们那样穿戴（Stamp，2000:198-9）。这是她们仿效的动力来源，但是现实生活与她们的幻想存在着巨大的差距，这一差距部分地来源于电影服装设计师。他们的服装设计设置了不可逾越的障碍，使得人们无法轻易地仿效。

艾德里安为好莱坞影星们设计的服装说明，他极力反对观众仿效他设计的服装。我们以艾德里安为好莱坞女星琼·克劳馥设计的服装为例来说明。在影片《莎蒂·麦基》（1934）[4]中，扮演女主角的克劳馥从侍女一跃成为女主人。这一地位的变化用她的服装轻而易举地表现出来：夸张而又不对称的服装，尤其是半月牙形的大纽扣，明显地带有上层阶级的印记。艾德里安创立的逻辑，阶级就是时尚，时尚就是阶级（Gaines，2011:140）。那套服装观众是无法仿效的。

1938 年上映的《绝代艳后》里的发型达到登峰造极的地步，王后的头发被竖立起来达到将近一米高。这样的发型无人能够仿效，也无人敢仿效。王后的撑裙很夸张，撑箍共有三个，左右各一个长达二英尺，后面还有一个。这是 18 世纪法国宫廷里的服装，展现出古典美，现代人是仿效不了的。艾德里安采用不规则、不对称、不实用、奇形怪状等手法，使他的服装设计不易被观众仿效。克劳馥穿的外套，棱角分明、不对称、外形怪异，只能出现在电影中。

当然也有意外。在《林顿姑娘》（1932）[5]影片里，艾德里安为扮演林顿姑娘的克劳馥设计一件非常有名的林顿裙，梅西百货公司狠赚了一把，50 万套裙子销售一空。据说，当看到流行的版本比电影中的裙子还要夸张时，艾德里安非常吃惊。不过，这样的热销肯定不是艾德里安的原意，如果他能预见到观众会如此热衷于仿效他的设计，他一定会变换花样，让观众们望"裙"莫及。此裙对于艾德里安来说只能算是个例外。

4 《莎蒂·麦基》（Sadie McKee）。
5 《林顿姑娘》（Letty Lynton）。

如果说观众仿效林顿裙只是一个意外的话,那么广大观众紧跟上层阶级和时尚精英的步伐(尤其是好莱坞影星的穿戴)就不是偶然的了。《摩洛哥》和《欲海惊魂》(1950)[6]里的大礼帽曾风靡一时。《郎心如铁》(1951)[7]里海德为伊丽莎白·泰勒[8]设计的那套裙子被美国人选为高中女生毕业晚会上的正装裙[9]的监本。《蒂凡尼的早餐》里墨镜和烟斗成为男士们必不可少的装饰。《雌雄大盗》(1967)[10]的邦尼装[11]更是风行一时。《安妮·霍尔》(1977)[12]里的宽松卡其裤和浅顶软呢帽也成为流行服装。《走出非洲》里的卡其热带探险装至今未失去魅力。《美国舞男》(1980)[13]为阿玛尼品牌的传播奠定基础。《周末夜狂热》(1970)[14]使得迪斯科舞轰动一时。《闪舞》(1983)[15]导致 MTV 大流行。《壮志凌云》(1986)[16]里的那首歌曾唱遍美国的大江南北。《低俗小说》间接地为香奈尔的唇膏做了颇有功效的广告。

电影还为人们日常语言的传播做出贡献。《神鹰天降》(1976)[17]是根据同名小说改编的好莱坞电影,讲述第二次世界大战中德国企图暗杀英国首相丘吉尔的故事。"鹰已降落"是德军派往英国的特种兵分队安全抵达目的地以后向总部发回的电报暗语。1969 年 7 月 16 日,美国飞船第一次登月时宇航员向休斯敦总部报告时,也用过该短语。由于电影的推波助澜作用,"鹰已降落"一词已经有特殊含义和用法,常常表示事情已经办成。例如,一个罪犯问同伙,"进去了没有?"另一个罪犯答道,"鹰已降落,"意为搞定了,已经进去了。

6 《欲海惊魂》(Stage Fright)。
7 《郎心如铁》(A Place in the Sun)。
8 伊丽莎白·泰勒(Elizabeth Taylor)。
9 正装裙(Prom dress)。
10 《雌雄大盗》(Bonnie and Clyde)。
11 邦尼装(Bonnie)。
12 《安妮·霍尔》(Anne Hall)。
13 《美国舞男》(American Gigolo)。
14 《周末夜狂热》(Saturday Night Fever)。
15 《闪舞》(Flashdance)。
16 《壮志凌云》(Top Gun)。
17 《神鹰天降》(The Eagle has Landed,直译为"鹰已降落")。

《第二十二条军规》（1970）[18]也是根据同名小说改编的好莱坞电影。小说是美国黑色幽默文学的代表作，被誉为当代美国文学的经典作品。影片以二次大战期间一个美国空军飞行大队为题材，描述官僚权力结构中的种种关系，揭露官僚体制的荒谬。该条军规规定，"如果你能够证明自己发疯，那就说明你没疯。"美国百姓常用该词描述自相矛盾的窘境。例如，一位新手在找工作时常遇到这样的困境，用人单位只雇用有经验的人，这位新人因为没有经验无法被人雇用，可是没有单位雇用他，他不可能有工作经验，而没有工作经验他永远无法找到工作。第二十二条军规一词已经被收入字典，成为正式的词汇，使用频率极高。

好莱坞的时尚精英们孜孜不倦地不断推出新花样，为的是使自己永远立于不败之地，不会因为民众的跟潮而失去有别于人的上层身份。他们采用积极的办法，用不断翻新方法把百姓远远地甩在后面。艾德里安作为上层阶级的代言人，则用消极的办法阻止民众的跟潮。他们都在身体力行地企图使上层阶级有别于下层阶级。无论艾德里安采用消极的办法，还是其他好莱坞精英们采用积极的手段，上层精英决定时尚的走向似乎是不争的事实。

6.2. 群体选择论

然而，1922年美国时尚界发生的怪象却让人大跌眼镜。从1919年开始，美国开始风行短裙，女士们的裙子越来越短。服装界的厂商与有名的时装品牌店、时装杂志、时装评论家、影星和名演员、闻名的时装界精英花费巨资精心组织联手掀起一个提倡长裙的运动。著名的时尚预言家声称长裙时代又一次来临，身着长裙的模特多次出现在重要的时装季节秀上，演员们穿着长裙出现在舞台上，模特在时装会上穿着长裙到处展示。尽管服装界尽其所能动员时装界的精

18 《第二十二条军规》（Catch 22）。

英,但是提倡长裙的运动竟以失败告终,短裙时尚直到1929年才突然逆转。

该现象否定了齐美尔的理论。巴黎时装界推出时装的过程也进一步质疑齐美尔的观点。美国社会学家布鲁默观察到以下三个很有特色的现象:在一家时装店的季节秀上,大约100多种女式夜装的设计方案摆在100到200名进货商面前供他们选择。时装店的经理们事先有把握从100多种设计方案里推测30多种设计式样可能会中选,进货商们最终选中的五至六种设计,肯定在经理们挑出的30多种设计之中,尽管经理们事先不能确定具体是哪五六种设计。奇怪的是,这些进货商的选择却能不约而同地聚集到如此小的范围。

布鲁默观察到的第二个现象是,进货商所处在的环境和受到的影响非常相似。在该环境中,人们激烈地议论女性时装的方向,关切地阅读时装出版物的文章,密切地关注各时装系列的新产品。总之,这是一个围绕着女性时装的世界,人们对女性时装市场足够关心,对现时的和将会出现的时装品味十分注意。由于处在这一环境中,进货商们产生共同的敏感和相同的品味,用心理学的话来说,他们成为一群相同的"鉴赏群体"。这就解释了为什么这些进货商会不约而同地做出相似选择的原因。说到品味,必须补充一点,有品味并不意味着昂贵。美国总统奥巴马和他的夫人的穿着很有品味,为奥巴马的连任增添不少分(张程、乔晞华,2019),但是他们的服装并不豪华并非名牌,否则会有损他们的亲民形象。

布鲁默发现的第三个现象是关于时装设计者的。他们的终极目标是争取进货商的认可,选择他们的设计,设计灵感来自三个方面:(1)过去的设计和最新颖的人群;(2)目前的和最近的式样;(3)现代化的动向,即艺术、文学、政治等领域最新的动向和变化。时装设计师们把这些领域和媒体中的旋律融进时装,所以各时装设计师所设计出来的时装不约而同地反映时代的步伐。

时装是通过自由选择体系产生的。在众多的备选模式中,设计者们力图表达现代化的方向,进货商们代表着不知不觉的民众,为

他们嗅出即将出现的时尚。布鲁默在齐美尔发表著名论断"时尚是阶级的时尚"60多年之后,对前者的说法提出修正。布鲁默肯定了齐美尔以下三个正确的方面:(1)时尚的出现(特别是时装)需要有适应的社会条件。由于在资本主义社会以前的社会里阶级阵线分明,衣服着装有着明确的规定,人们不能越雷池半步,所以时装在资本主义之前的社会里是不可能发生的。(2)在时装和时尚的运作中,威望相当重要。没有精英的参与,时装和时尚无法出现。(3)时装和时尚是在不断地变化,不变化就不成其为时装和时尚。

但是布鲁默对齐美尔的精英决定时装和时尚的观点提出批评,认为时装和时尚是在群体选择的过程中产生的。参加这一选择过程的不仅有时装和时尚精英(也可以说是上层阶级),而且还有其他人,如时尚品的消费者、设计者、跟潮者。时尚是由群体的品味决定的,群体由于生活在同一个社会环境下,有着共有的经验,对时尚的趋势和方向有着相同的理解。时尚的精英们能够发现时尚的新动向,并做出反应从而领引时尚。所以,时尚不是由社会精英制定的,而是由精英们依靠他们敏锐的眼光和嗅觉,发现并及时抓住的(Blumer,1969)。

"躲猫猫"头的风行可以证明这一观点。维罗尼卡·莱克[19]是好莱坞红极一时的影星。第一次出道是在《蛇蝎美人》(1939)[20]的影片中。当时她只是扮演一个无足轻重的小角色,在电影的最后制作中有关她的片段被删掉。然而在该片的拍摄过程中,导演约翰·法罗[21]第一个发现莱克的一缕齐肩金发总是遮住她的右眼,造成一种奇特的神秘感,增强了她的自然美。小小年纪的她被推荐给派拉蒙电影公司[22]的制片人亚瑟·荷恩布洛[23]。后者为她改名,莱克在英文中是"湖"的意思,喻指她清澈的蓝眼睛。她在电影中的"躲猫猫"发型

19 维罗尼卡·莱克(Veronica Lake)。
20 《蛇蝎美人》(Sorority House)。
21 约翰·法罗(John Farrow)。
22 派拉蒙电影公司(Paramount)。
23 亚瑟·荷恩布洛(Arthur Hornblow)。

为观众们所喜爱,一夜间红遍全国。如果不是法罗导演独具慧眼,也许我们会少了一种神秘而又优美的发型。

布鲁默强调,作为时尚的精英们,他们本身也惧怕被时尚抛弃,努力使自己与时尚合拍。他们需要对时尚的新动向做出反应,不是居高临下地确定时尚的方向。巴黎时装选择的过程表明,选择是在众多的备选设计中进行的,各时装设计均来自有威望的时装系列。不是所有的有威望的时装精英们都是设计师,设计师并不都是有威望的时装精英。有威望的时装精英会被忽视,上面提到的1922年发生的长裙事件就是一例。

社会的精英阶层使自己有别于其他阶级,是在时尚的形成过程中达到目的,而不是把自己变成时尚变化的原因,换言之,时尚不是社会精英制造的。社会上其它阶级(特别是下层阶级)跟从时尚仅仅是因为这是时尚,并不是因为时尚为精英阶级所特有。时尚的死亡不是因为被精英阶级抛弃,而是由于旧时尚让位于新时尚,因为新时尚更符合时代的品味。人们为了时尚而时尚,与阶级差别无关。

由于齐美尔认为上层阶级在制造时尚,所以时尚被认为是不理智的、无理性的,是群体的非逻辑、非理智表现,也是群体的疯狂。但是根据布鲁默的观点,时尚是群体的选择,那么时尚就不再是非理智、非理性。从个人层面上看,一个人选择跟从时尚是经过深思熟虑的行为。有时尚观念的人一般会小心谨慎地发现和跟踪时尚,不使自己落伍,时尚对于她来说不是毫无意义的。受时尚压力被迫跟潮的人是有意识地跟从时尚,并不是无理智地跟潮。那些无意识地跟潮的人是因为选择较少,并不是一时兴起。

从群体的层面上看,时尚并不符合疯狂的特征,如狂躁、暗示、成见等。人们对某种时尚的冲动完全是因为时尚具有的特点:显示社会地位、时尚令人喜爱。时尚具有受人尊敬的因素,带有精英首肯的印记。时尚精英普遍受到人们的尊敬,被认为是明智聪明的人群。正是时尚精英们的认可,导致人们推崇时尚、跟从时尚。总之,在布鲁默的分析框架里,时尚不是阶级斗争的产物,是群体共同选择的结晶。

尽管看起来他们之间的观点有些差别，但是他们没有脱离精英在时尚的确立中扮演重要角色的观点。前者认为是时尚精英主导和制定时尚（简称为"精英决定论"），后者认为时尚精英仅仅是把握时尚方向（简称为"精英发现论"）。简言之，是时尚精英在起作用。

6.3. 功能主义论

与马克思的"冲突理论"相对对立的理论是"和谐理论"[24]。和谐理论认为，共同道德的准则和价值观是社会稳定的基础。该理论强调建立在默契上的秩序，所以变化是缓慢而又有序（Ritzer，1988:77-9）。这两种对于社会秩序的截然不同的观点，始于西方哲学界里的分歧。"和谐派"的代表是柏拉图，"冲突派"的代表是亚里士多德。两派理论争论了两千多年，谁是谁非尚无定论。

结构功能主义基于"和谐论"的理论，更多地注重时尚的功能。彼得·博加特瑞夫[25]在研究斯洛伐克的摩拉维亚[26]民族服装后，总结出服装的功能层次。它们按重要顺序依次是：实用功能、审美功能、魔力功能和仪式功能（Calefato，2014）。功能主义对社会的解释是，当社会现象对社会的稳定起积极作用时，它就会存在。反之，如果社会现象不能对社会的稳定起到积极作用时，它就会消亡。按照这样的观点，时尚的变化和起落取决于时尚是否能够维持资本主义社会的不平等。如果时尚不能起到这个作用，时尚就不可能存在。

巴黎、米兰、纽约和伦敦的著名时装店每个季节都要推出新时装，有的新时装深得大牌顾客的青睐。穿戴昂贵新时装的吸引人之处，富有顾客能够区别于其他不如他们富裕的阶级，时装成为社会地位的象征。由于时装能够使不同阶级的群体区别于其他阶级的群体，时装有利于维持现有的阶层秩序。

24　和谐理论（Consensus Theory,也叫做共识理论）。
25　彼得·博加特瑞夫（Petr Bogatyrev）。
26　斯洛伐克的摩拉维亚（Moravian Slovakia）。

由于技术的发展,大规模生产成为可能。大批价廉物美的时装可以扩散到下层社会,使得下层社会的民众可以及时跟潮。上世纪60年代后,情况发生变化。尽管巴黎、米兰、纽约和伦敦仍然是世界时装的中心,但是新时装的出现越来越多的是由下层阶级发动的。时装再也不仅仅是"下沉",时装也发生"上浮"[27]的现象。有人认为,功能主义理论现在已经过时,无法说明当前的时尚现象(Brym and Lie,2012:1)。

6.4. 符号互动论

上面三个理论尽管存在不同之处,但是它们有一个相同的特点,即它们都是从宏观的角度来看待时尚的。虽然布鲁默提到精英阶层在选择过程中的作用,但是这些精英是作为一个群体来看待的。在宏观理论的框架中,个人的作用是微不足道的,常常被忽视。

对于个人在时尚中发挥的作用,我们需要从微观的角度来分析。宏观和微观的区别可以从以下一个例子说明:当我们从低飞的飞机窗口向下观察一个城市时,我们可以看到城市里一条条的街道,一片片的住宅区和工业区。我们可以看到小得像昆虫一样的在街道上行驶的车辆,可以大致看出哪一片住宅区风景秀丽是富人区,哪一片住宅区破旧不堪是穷人区。但是这种观察与身临其境,到某一条街上走一走,到富人区或穷人区去体验一下生活是不同的。前者类似宏观研究,后者类似微观分析。

符号互动理论属于微观理论。该理论认为,人在社会中不是毫无能力的、被外在的或内在的力量支配的人,也不是被因于固定结构中的没有能力的人。相反,人是能够思想并能够互动,因而组成社会的人(Mead,1975:42)。人的成长是一个社会化的过程,这是一个充满着互动的过程。人不是单方向地接受知识,人在社会化过程

27 "下沉"(Trickle Down,由上层阶级推出,下层阶级跟潮),"上浮"(Upward Mobility 由下层阶级推出,上层阶级跟潮,如牛仔裤)。

中学到知识也学会思考，把学到的知识变成自己的东西（或者说为我所需、为我所用）。

在社会中我们有三种物体：（1）物理物体（如一棵树、一张桌子）；（2）社会物体（如学生、母亲）；（3）抽象物体（如一个意见、一个道德原则）。这些物体客观存在于世界之中，但是由人来定义。不同的人对于同一个物体会有不同的意义，例如，一棵树对于植物学家、伐木工人、诗人和园艺家具有不同的意义（Blumer，1986：11）。

人是在社会互动中学习符号及其意义。人们对标志的反应可能不加思索，但是对于符号[28]的反应一定是经过推敲的。标志是明白无误本身能说明意义的物体（如一块面包、一碗水），但是符号却是社会物体，其意义基于社会的共识（例如语言、艺术品）。符号对于人们的行为非常重要，由于有了符号，人类才能够对现实进行主动地反应，主动地创造和再创造世界。

时装和时尚有着自身特殊的规律。作为社会学家的布迪厄（Bourdieu，1984）试图搞清楚时装和时尚与人们的品味是如何产生的。他认为审美是社会才能不是个人能力，审美能力取决于带有阶级烙印的培养和教育。欣赏艺术（如一幅画、一首诗、一场交响乐）需要掌握特殊的符号，进而需要文化资本。这就需要通过一个人的出身和后天的教育而获得。如果一个人出生在富有家庭，从小接触高雅的艺术，自然形成欣赏艺术的能力和天赋，这种才能是资产阶级由于其有利的社会地位而获得的。不同的审美观取决于不同的社会地位，这是因为不同的文化实践（如打高尔夫球或踢足球、参观博物馆或汽车展、听爵士音乐或看电影）均含有社会意义，能够显示出一个人的社会地位。为了理解文化消费的规律，我们必须弄清楚不同阶级所处的社会位置，和它们的生活习惯之间的关系。

布迪厄指出，社会地位可以由经济资本和文化资本两个方面来确定。在这两个资本方面，上层阶级比下层阶级占有更多的优势。在上层阶级中，有的阶层有钱没有文化（如商人），有的阶层有文化没

28　标志（Sign），符号（Symbol）。

有钱（如文人、知识分子），有的阶层既有文化又有钱，这些差异造成不同的审美观。上层阶级的品味否定下层阶级的"务实"品味，下层阶级更喜爱忠实于现实生活的图画，而对追求视觉效果的画面不以为然（Wacquant，2006:10-2）。

文化消费是一种交流过程，是一个"编码"和"解码"的过程，该过程需要参与者掌握"编码"和"解码"的能力。一件艺术品具有深刻的含义和意义只是对于拥有解码能力的人而言，换言之，一个人必须有文化才能懂得欣赏艺术品。如果一个人没有此能力，就会听不懂音乐里的音调和节奏，看不懂绘画里的颜色和线条，只会看热闹或听热闹。俗话说"心有灵犀一点通"，"内行看门道，外行看热闹"讲的就是这个意思。另一个俗语"对牛弹琴"指的是一窍不通的人。

符号互动理论里的"编码"和"解码"两个词汇是从密码学里借用的。密码学是一门古老而又神秘的学科，它是研究如何隐秘地传递信息的学科。它与符号互动理论有相同之处，也有不同之处。相同之处是，两者均涉及信息加密，传给需要的对象，由对方解密获取原有信息。不同之处是，密码学研究的是如何不让敌人和无关人员知道真实的信息，而符号互动论则希望能够明白暗藏玄机的人越多越好。

密码学中的密码遵循严格的规定，有一整套加密和解密的系统，双方按照事先约定的方法可以顺利地译解密码。不了解这些规定，任何人无从了解真实信息。密码只有一种正确的解码，否则上级通过密码命令部队向东前进，而下级部队收到密码后解译成向西开拔，麻烦就大了。如果密码被敌方破解，敌方可以透过杂乱无章的密文得知真实的信息。是否成功地破译密码是可以被证明的，就像数学题一样，答题是否正确不是老师说了算，不是谁有钱说了算，也不是谁有权说了算，答案是可以用科学的方法证明的，所以研究密码的人大多是数学家。

符号互动理论则不同，"编码"和"解码"有很大的主观性，"编码"和"解码"的正确与否无法证实。同样一件东西可以有许多不同

的编码,而同一个编码也可以有不同的解释,谁是谁非只能是仁者见仁、智者见智。即使对于一个意义准确无误的物体,人们可以有不同的想法。例如同样面对"落日"(一个我们日常见到的标志),唐代的王之涣面对"白日依山尽",会抒发"更上一层楼"的豪情;而唐代另一位诗人李商隐却在看到"夕阳无限好"时,发出"只是近黄昏"的感叹;元代的马致远见到"夕阳西下"时,更是发出"断肠人在天涯"的悲叹。同一个人面对同样一件东西也会产生不同的感想。唐代大诗人李白可以在床前见到明月时,"低头思故乡";也可以在院子里见到月亮时,"举杯邀明月,对饮成三人"。

根据符号互动论的原理,服装可以看成是交流和表达符号意义的标志。人们穿的服装可以被理解成群体的身份和归属(Torell,2011)。时尚是一个基于有限的产品和服务的知识体,认识哪些会成为时尚的能力体现一个人的文化资本(Finkelstein,1998:80)。时尚领域里充满着被控制者和控制者之间的斗争,充满着人与新时尚之间的斗争。在斗争中,所有的人遵循既有的规则,对时尚领域的创新抱有信心和信任(Rueling,2000)。在时尚领域里人人平等,上至时尚精英,下至平民百姓都为时尚的流行做出贡献。时尚不像范伯伦、齐美尔和布鲁默说的那样,是由时尚精英们主导和把持的,而是大家共同创造的。

电影服装是电影创作中的一个重要元素。电影服装通过与观众的互动讲述故事,表达影片中人物的性格、心理、身份、处境和命运,体现电影人试图传递的喻意等。符号学派试图探讨电影人物服装在电影作品中的表意功能,为电影人物和电影艺术的研究提供新的视角。服装是一种重要的非语言符号,在人际交往中发挥着重要作用,如同语言和文字在人际沟通中具有某种象征意义。

符号互动论的核心是符号"能指"和"所指"的二元关系。所谓"能指"是通过服装的款式、色彩、材料和图案,形成视觉效果,代表某一具体行为或事物等。例如超人、蝙蝠侠、蜘蛛侠等的电影形象已经成为诠释西方世界英雄主义幻想的符号语言。当蝙蝠侠穿上黑色的蝙蝠装时,他成为正义的化身,罪恶的克星。他穿行于黑暗都

市、行侠仗义、除暴安良、惩治邪恶,是渴望自由、平等和正义的人民的代言人。黑色服装是高贵、典雅的象征,尤其是赫本在《蒂凡尼的早餐》中的小黑裙。她的裙装成为经典造型演绎了倾城之美,其美丽优雅的气质永远地烙在观众心中。在中国的传统服装图案中,龙纹、凤纹是古代皇室地位的象征,花卉果蔬表示某种美好的希望,牡丹象征荣华富贵,灵芝表示长生不老,蔓生的葡萄、葫芦等暗喻子孙繁衍,莲花代表佛教中清纯圣洁,被称为四君子的梅、兰、竹、菊意味清高隐逸,常称为岁寒三友的松、竹、梅象征清高傲骨凌云。

"所指"是能指所传递的相关意义,电影服装可以定位人物身份地位、性格特征、心理情绪、处境命运、体现时代背景、场景气氛、主题风格、推动情节发展。在传播过程中,电影服装经过传者的"编码"送达受众得到"解码"。电影导演的风格表达和服装设计师的理念决定对电影服装符号的"编码",受众的审美体验心理、情感共鸣心理和模仿从众心理又决定对已经编码的电影服装符号的"解码"。传者与受众之间的互动存在于编码和解码过程中(王佳佳,2011:56-62)。

符号互动论要求平民百姓具有相当的"解码"(或者"解密")能力,这一点在实际生活中未必现实。电影服装是为电影的剧情服务的,它的首要任务是配合剧情讲述故事,创造出一个紧密相关的空间,用无声的语言展现情节。我们不妨用获得奥斯卡最佳服装设计奖的影片《绝代艳后》中的影装来作为例子。

影片一开始,安托瓦内特还是位奥地利的小姑娘,身穿着淡蓝色的裙子,衣料的质地和裁剪的式样显得柔和,衬托出她的天真无邪。她是穿着这套淡蓝色的裙子一路来到法国边境去与未婚夫见面的。会面的场景对于安托瓦内特是至关重要的,意味着她人生的一个重大转折。在这里她被无情地并不情愿地更换衣服,她将成为新娘。周围的环境突出了无情的变换,一片白色的冰雪覆盖着落叶,显出她心中的无奈和未来悲剧性的命运。她的一切(她穿来的衣服甚至心爱的宠物狗)被彻底地留下来(Diamond,2011:203-27)。

安托瓦内特穿着法国的服装以新的身份离开奥法边境。她穿着紧身胸衣和宽大的撑裙，飘然的三角围巾变成井然的项链，稚气的头饰变成沉稳的三角冠。此时她的衣着是浅冷蓝色，她穿着这套意味着新身份的衣服向凡尔赛进发。影片用了不少静态影像，剧中的人物显得非常渺小，更加突出人物的失落感。安托瓦内特的结婚场面更值得一提，场景是在凡尔赛宫，虽然大厅宏伟雄壮、金碧辉煌、鲜花簇拥，却又显得荒凉和寒冷。身穿白色、乳色和金黄色服装的新郎和新娘显得冷淡、焦躁和慌乱。

刚开始在凡尔赛宫时，安托瓦内特的服装颜色是浅冷色，到影片的中段，她的服装颜色起了变化，成为鲜黄色、粉红色和蓝色的混合体，像法国甜点麦卡龙[29]的颜色，暗示她欢快而又放荡的生活。到影片的结尾，安托瓦内特的服装颜色更加深了，而且衣料的质地也更加厚实，式样也更加正式。衣服的颜色恰似一年的季节，初期时的浅冷色对应春天，中期时的亮丽色对应夏天，而后期时的深色对应秋天（Anderson，2011）。

服装及其颜色的变化暗示安托瓦内特内心的变化、所处环境的变化、命运的变化。如此深刻的含义，不经过仔细研究，没有一定的欣赏能力是无从理解的。笔者征询周围熟人的意见，能够理解出该影片服装和服装颜色所含意义的人士少之又少，他们中间不乏具有高学位的知识分子和专家，但是由于专业和兴趣等原因，电影欣赏能力实在令人不敢苟同。知识分子尚且如此，一般民众的欣赏水平可想而知。如果没有影评的引导，没有专家的分析和点拨，想让工人阶级和下层阶级解读蕴藏在影片中的丰富多彩的"密码"是不现实的。在没有解读出暗含意义的情况下，让他们参与互动无异于缘木求鱼。

29 麦卡龙（Macaroon）。

6.5. 模因论

文化因素的传播在许多方面很像传染病的传播。持某种想法、行为或态度的一个人（即"载体"）通过直接的或者间接的方式传播给另一个人，后者也成为载体随时可以"传染"给第三个人。例如，当我们听说某部电影挺好时，我们可能也会到电影院里去看，看完之后感到确实不错，我们又向我们的朋友推荐这部电影。就这样，一传十、十传百，这部电影火起来。我们可以把文化的某种因素看成是"思想病毒"（Dawkins, 1993:12-27）。这些思想病毒通过仿效或交流在一个人的头脑里复制又传到另一人的头脑里进行复制。一个成功的文化因素的传播就像一场暴发的传染病，使广大民众都受到传染，最后成为该民族所特有的文化成分（Heylighen and Chielens, 2009）。

文化的进化可以从生物进化的角度来理解。生物进化的机制是复制、传播、变异、自然淘汰。在此过程中，基因是生物进化的最基本单位。参照基因[30]的造词法则，上世纪的90年代，理查德·道金斯[31]提出模因[32]的概念，这是文化进化的最基本单位。（笔者注：模因的英语名称起得很好，而且中文的翻译也相当巧妙，既考虑到发音又保留基因的造词法则。）模因是一个人头脑中记忆的信息，可以被复制到另一个头脑成为别人的记忆信息。

举宗教作为例子来说明其原理。广泛流行的宗教（如佛教、道教、基督教、天主教、穆斯林教）有一些共同的特点，使得这些宗教在社会环境中发展具有一定的优势而不被淘汰。宗教强调信仰而忽略日常生活的经验、理性和事实。这种做法使得教徒具有免疫力，对宗教信仰更加坚定。基督教和天主教中大讲"基督死而复活"的故事。人死以后不可能复生是一般常识，可是基督教偏偏要求教徒坚

30　基因（Gene）。
31　理查德·道金斯（Richard Dawkins）。
32　模因（Meme）。

信基督复活这一"事实",目的是希望教徒不要因为怀疑基督是否真的复活而怀疑整个基督教的教义。在基督教中,"基督死而复活"的信念是一个重要的模因。

其实,很早以前就有人发现模因现象。大约在 18 世纪末期,西方的语言学家发现不同语言中有很多相似的地方。威廉·琼斯勋爵[33]在寻找语源和同衍生语言时创立语言进化学(Van Wyhe, 2005)。模因是文化的复制体、是文化的因素,例如一个传统、一个信念、一个观点、一支曲调、一种时尚。模因论的核心是各模因的生存适应度参差不齐,现存观点的变异和重组产生各种不同的模因,它们争先恐后地引起人们的注意。适应力强的模因在人们的交流中生存下来得到传播,"传染"给更多的人,直至传向全体民众(Heylighen and Chielens, 2009)。该过程与生物的进化很相似,在生物界适应能力强的基因得以生存传给下一代,而适应能力差的基因遭到自然界的淘汰。在人文社会里,文化因子(更准确地说是模因)也是如此。达尔文所说的"物竞天择,适者生存"的原则同样适用于人文社会。

我们用黑色风格[34]来进一步说明模因的传播情况。黑色风格一词来自黑色电影,主要指好莱坞的侦探片。好莱坞经典黑色电影时期是在上世纪的 40 至 50 年代,首部黑色电影是好莱坞 1941 年上映的《马耳他之鹰》[35]。该片被认为是历史上的最佳片之一,被收入美国国会图书馆。黑色电影的最重要特点是其压抑的黑白片视觉风格,黑色电影和黑色风格也因此而得名。这种风格与摄影技术有关,如高低角摄影、明暗对照技术、特写镜头等。黑色电影一词最早是由法国评论家尼诺·弗兰克[36]1946 年提出来的,在法国传开以后才引入美国。

黑色电影的背景通常放在犯罪舞弊丛生的底层社会,场景常常是黑夜、低光照明、阴影、由百叶窗或是缓慢的电扇投射所造成的阴

33 威廉·琼斯勋爵(Sir William Jones)。
34 黑色风格(Noir)。
35 《马耳他之鹰》(The Maltese Falcon)。
36 尼诺·弗兰克(Nino Frank)。

影、下雨、烟雾弥漫。男主角通常是头戴呢帽、身披雨衣、坚韧不拔的私家侦探，女主角则是美丽诱人而又阴险毒辣的女性。旁白是黑色电影的特征之一。这些手法产生一种虚无、悲观与颓废的气氛，给人梦幻般、性感、爱恨交织、善恶交错、矛盾而又残酷的感觉。

黑色电影在上世纪60年代开始消退，经过20年的销声匿迹，突然在上世纪70年代重返江湖。《中国城》（1974）[37]作为新黑色电影的代表作，成为好莱坞的一个里程碑。此后，黑色电影不断出现直至现在，好莱坞掀起黑色电影热。商界步影界后尘，也掀起黑色风格热。数年前，技术服务公司[38]搞了一则广告颇有创意。《中国城》影片中最动人的片段被嫁接进广告，格茨[39]扇了穆瑞[40]一个耳光，试图从后者嘴里挤出诚实的回答，结果发现后者是乱伦的受害者。广告使用黑白明暗对照手法加强视觉冲击，侦探扇了恶棍一个耳光，试图从恶棍嘴里挤出一台计算机的下落。1996年，盖尔斯品牌[41]雇用朱丽叶特·刘易斯[42]搞了一则片名为《欺骗》[43]的广告。刘易斯扮演受哈利·戴恩·斯坦通[44]领导的卧底，调查不忠的丈夫。黑色风格与时装连接到一起，暗示着盖尔斯品牌与性感、神秘和黑色文化烙印的联系（Lukszo，2011：54）。

黑色电影的重返江湖与黑色风格在商界的再现，充分体现出其顽强的生命力。令人费解的是，理论界至今对如何定位黑色电影争论不休。有的人认为黑色电影是一种电影类型，但是有的人则反对说，根本没有这回事，黑色电影包含许多电影类型（如黑帮电影、警察电影、社会问题电影）。一个连自己的身份都搞不清楚的电影风格，为什么会有如此强大的生命力，以至于世人对它恋恋不舍，使它死

37 《中国城》（Chinatown，又译为《唐人街》）。
38 技术服务公司（TekServe）。
39 格茨（"Jack" Gittes，受雇侦探）。
40 穆瑞（Evelyn Cross Mulwray，雇格茨监视其丈夫）。
41 盖尔斯（Guess 品牌）。
42 朱丽叶特·刘易斯（Juliette Lewis）。
43 《欺骗》（Cheat）。
44 哈利·戴恩·斯坦通（Harry Dean Stanton）。

而复生再次流行呢?

黑色电影是一个总称,分析黑色电影可以发现以下几个特点。首先是视觉风格,黑色电影常有低调、低角度的夜景布光。匪帮们大白天在房间里也关门闭户,使用明暗对比法,画面常出现大面积阴影,运用摄影技巧,达到使人迷惑的视觉效果。总体风格压抑、封闭,斜线和垂直线的比例超过横线,斜线将银幕划分为不安定的形状,以营造出摇摇欲坠的倾斜感。画面设计总是幽闭恐怖,门窗、楼梯的影子会把人从人群中隔开,让主角在他的世界中更显孤独。向演员和布景提供相等的照明强度,让演员隐藏在夜色中,面部往往被遮住。黑色电影让阴影吞没人物,人们在阴影里徘徊,形成一种宿命的绝望气氛。

第二是结构和叙述手法。影片使用迂回的时序,频繁地使用画外音,使用非常复杂的叙事时空,加强观众对时间流逝和宿命感的感受。第三是情节、人物和场景。黑色电影通常会有一个美丽性感的女主角,多为非良家妇女的角色,性感诱人、命运结局多为悲剧成为牺牲品。还会有一位不屈不挠的侦探,常常披着黑雨衣、戴着黑呢帽。空荡荡的城市大街,淅淅沥沥下着雨,随着故事发展,雨可能会越下越大,直到情节发展到高潮。人物碰面的场所,不是街头巷尾就是码头和船坞。

我们应该注意到,不是每部黑色电影都有以上各个特点或因素,好莱坞的编剧和导演在改编和拍摄时,不可能把所有的特点都包括进每一部黑色电影。黑色电影成为一种风格是由于它们或多或少地拥有以上的特点,这些特点正是构成黑色电影的模因。某类电影可能因为某种原因失去吸引力而消亡,但是它们会像生物界的基因一样,以某种形式保留下来继续得以再现。由于生存条件的限制,模因可能会变种,但是基本特色依然隐约可见。死灰复燃的黑色电影正是依靠各种模因的存在得以重生。

与过去的黑色电影相比,《中国城》有很大的变化。例如侦探由过去的精干冷酷无情变得笨手笨脚,女妖精变成受害者,恶贯满盈的坏蛋逃脱法网,但是基本的元素(即模因)依然存在,人们一眼就

能认出这是新版的黑色电影。

与黑色电影再现相媲美的是"波波头"的重现。"波波头"可以追溯到 15 世纪法国的圣女贞德[45]。1909 年享有盛名号称"巴黎安托万"[46]的理发师从圣女贞德的发型获得灵感,推出性感惹眼的"波波头"。"波波头"最早出现在好莱坞 1916 年的影片《琼女士》[47]里,女星杰拉尔丁·法勒[48]扮演圣女贞德的发型正是"波波头"。后来 1929 年的德国影片《潘多拉盒》[49]里的女星露易丝·布鲁克斯[50]也采用同样的发型。美国在上世纪 20 年代已经兴起"波波头"热,明星和名人竞相效仿。此后的近 100 年里,世界各地"波波头"浪潮不断,从好莱坞的电影即可略见一斑:如 1983 年影片《这个杀手不太冷》[51]和 2004 年的影片《偷心》[52]。

"波波头"的出现与女权主义运动有关。20 世纪初,女性追求独立解放的意识,她们的价值观发生改变,体现在着装和发型方面是烦琐的长裙转变为简洁的裤装和短裙,长发开始变短。这些是当时时尚和前卫的象征。"波波头"的特点有三:首先这是一款短发,其次它的整体发型由略微内扣式的发梢与重重的齐刘海组成,第三是在脑袋枕骨部位比较厚重。

"波波头"的刘海头顶没有分界,刘海有的修成弧形,刚刚到眼睛的上面盖住眉毛,能突出眼神、双颊和鼻子。此种刘海直感度强,非得直发才能显其神韵。除了长刘海外,刘海还可以高层次削减,显现出部分额头和眉毛、眼睛。在整个脸部的轮廓上刻意修剪出明显的外围线,让左右两边的层次稍微不对称,制造出落差的美感。

尽管"波波头"的式样经历不断微妙的变化,但是它的基本元素

45 圣女贞德(Joan of Arc,法国女英雄)。
46 "巴黎安托万"(Antoine de Paris)。
47 《琼女士》(Joan The Woman)。
48 杰拉尔丁·法勒(Geraldine Farrar)。
49 《潘多拉盒》(Pandora's Box)。
50 露易丝·布鲁克斯(Louise Brooks)。
51 《这个杀手不太冷》(The Professional)。
52 《偷心》(Closer)。

（模因）得以保留和发展。令人不可思议的是，根据上世纪 20 年代的埃及考古发现，图坦卡门大帝[53]墓里发现的木乃伊留有"波波头"（Betty，2012）。这就是说，埃及人在"波波头"的发型上领先欧洲人 3,000 多年。"波波头"的模因是如何传给欧洲人的问题现在是个谜，有待研究人员去破解。

西方国家的模因理论已经进入到较成功的地步，不少专家利用先进的计算机技术和其他自然科学领域里的技术，开始研究这一人文现象，取得可喜的成绩，模因工程学应运而生。尽管模因理论还存在一些问题，但这是一个很有希望的领域。

6.6. 环境影响论

当今的电影院已经成为现代化的信使之一。电影和时装、时尚、文化消费间的关系包含多层的意义，如美学、商业、爱国、政治。有的时候电影给予时尚的启迪是令人预想不到的。前面谈到的五个理论都是在理论界有着深远影响的理论。但是这些理论忽略一个重要的方面，即政治、军事、经济、地理、人文方面的客观影响。中国人常说"天时、地利、人和"。时尚的产生和消亡不仅归功于上层阶级的推动、精英的选择、人与符号间的互动、文化模因像疾病那样的传播，而且还在一定程度上依赖于大环境。有时一切条件皆已具备却只欠东风，即有利的大环境。历史上不乏电影、时尚因政治、经济、军事和宗教信仰等原因不能流传的例子。

《上帝创造的女人》（1956）[54]是法国一代艳星"性感小猫"碧姬·巴铎[55]的成名作。由于该片露骨的描写，影片拍摄后多年才在法国正式放映。1957 年该片进入美国与广大观众见面，为使该片能够符合当时的美国电影性描绘规定，该片的公映版本不得不经过多处

53　图坦卡门大帝（Tutankhamun）。
54　《上帝创造的女人》（And God Created Woman）。
55　碧姬·巴铎（Brigitte Bardot）。

删节。影评人士对此片不以为然、恶评如潮。保守派人士对此片不能认同,天主教风化联盟公开谴责该片有伤风化。然而该片受到美国观众的热捧,成为当年票房最好的影片之一,为以后的性感电影浪潮铺平道路。尽管比基尼不是巴铎发明的,但是比基尼的流行却要归功于她。影片中的巴铎身穿比基尼实在太诱人,比基尼从此在美国风行起来。许多不了解历史的人还以为巴铎是比基尼的第一人。如果不是美国观众的大力支持,该片差点"出师未捷"。

《坦泰尼克号》(1997)[56]影片中男主角李奥纳多·狄卡皮欧[57]的发型使阿富汗原教主义政府极为恼怒(Klinger, 2010)。该影片曾是轰动一时的巨片,票房收入达到20多亿美元。该影片不仅打动西方人的心,也使远在地球另一端的阿富汗人为之倾倒。过去在阿富汗流行的是美国的动作片,阿富汗人认为动作片是歌颂圣战勇士们的,好莱坞的爱情片从来没有受到过如此的青睐。尽管当时的塔利班政权严厉禁止放映美国影片,录影带版的《坦泰尼克号》却充斥着阿富汗首都卡布尔的地下黑市,引发《坦泰尼克号》热。阿富汗各地的墙上到处是该片的海报。长得特别大的蔬菜被叫作"坦泰尼克蔬菜",杀蚊剂被叫作"坦泰尼克杀蚊剂",牙膏成了"坦泰尼克牙膏",甚至还有"坦泰尼克结婚蛋糕"。

阿富汗的青少年开始模仿影片中男主角狄卡皮欧的发型。该举动触犯阿富汗原教主义政权的底线,塔利班政权动用警察开始抓人,凡是留有狄卡皮欧发型的人一概不能幸免,理发师也因此获罪,有无数青少年被抓,30多位理发师受到牵连。更多的人因为头上的发型被打,被逼剃了头。有位理发师值得一提。他从未看过《坦泰尼克号》的影片,仅凭顾客提供的一张海报就为顾客剪出狄卡皮欧发型,他成为流传甚广的"地下理发师"。顾客们深夜悄悄地到他的店里来,为的是能剪个狄卡皮欧发型而不被塔利班人发现。上有政策下有对策,留有狄卡皮欧发型的阿富汗青少年(包括有些中年人)在公开场

56 《坦泰尼克号》(Titanic)。
57 李奥纳多·狄卡皮欧(Leonardo DiCaprio)。

合下戴上帽子或者缠上头巾,遮住他们喜爱的发型(Deezen,2012)。一个日常生活中的发型竟然会被赋予特殊的政治意义而遭到封杀,证明环境影响的重要性。

《卡萨布兰卡》(1942)[58]也是好莱坞的巨片,由大牌明星英格丽·鲍曼[59]主演。该影片与当时的战争(第二次世界大战)无意间挂上钩,首发时,正值盟军进攻北非,占领一个叫作卡萨布兰卡的地方。在纽约一家1,500座位的好莱坞电影院里,首映十个星期的票房收入就超过25万美元。该影片于1943年1月23日正式上映,选择上映的日子是有讲究的,那一日正好是英国首相丘吉尔与美国总统罗斯福在卡萨布兰卡会晤,该影片成为当年卖座最好的影片之一。然而,美国的战争情报部却不允许该片在北非向美国的部队放映,因为担心当地同情维希政权(二战时期法国的傀儡政权)的人士反感。一部政治上并无错误,道德、风俗、习惯也没有问题,观众喜爱的影片,仅仅因为占领地区的民众可能反感,遭到政府在局部地区的扼杀实在有点可惜。

男式西装裤脚是否卷边纯属个人爱好,可是在美国却发生过政府干预的事情。男士裤脚卷边的习惯可以追溯到19世纪的90年代,那是英国国王爱德华七世[60]时代。国王因为担心裤脚被泥弄脏,无意间卷起裤脚,结果人们以国王为榜样都开始卷起裤脚来,形成风气成为当时的一种时尚。上世纪的20和30年代,男士们穿卷边西裤被认为是一桩很酷的事情。但是到二战临近时期,为了节约布料,美国政府和军方要求男裤脚不许卷边,每条裤子可以省下一英寸的布料,同时规定禁止的还有口袋上的翻盖。现在的西服上衣口袋基本上没有翻盖源于此。这样的规定纯属经济考虑,却含有非常重要的政治意义。别小瞧只有一寸布料的口袋翻盖和裤脚卷边,它们已经不是个人爱好和时尚的问题,在当时的情况下,这是能否为战争出力,为祖国命运出力的严肃的政治问题。

58 《卡萨布兰卡》(Casablanca)。
59 英格丽·鲍曼(Ingrid Bergman)。
60 爱德华七世(King Edward VII)。

二战时期，由于物资匮乏，英国曾对服装有严格的控制。《紧缩规定》[61]对服装定下了几个不许：

上衣和外套不得超过三个口袋

女上衣只能有两只口袋

不许有金属和皮纽扣

13岁以下儿童不得穿长裤

不许做燕尾服

禁止使用绣花和花边

女士内衣不许使用松紧带、花边、花式饰缝

美国也有类似的规定，如女裙的腰带宽度不得超过三英寸，非军事人员只能拥有最多三双皮鞋。由于这些限制，楔形厚底鞋成为当时的时尚。这种鞋是由意大利人萨尔瓦多·菲拉格慕[62]于1935年发明的，鞋底是用木头做成的，鞋面使用布料或其他纺织物（如大麻纤维）做成（Mason，2011）。战时的规定对英美二战时期的时装和时尚产生巨大的影响。

更能说明问题的是，1943年美国加利福尼亚州的洛杉矶市暴发的一系列群殴事件。冲突的一方是驻扎在该市的白人海军水手和海军陆战队的士兵，另一方是当地的拉丁裔青年。由于该事件，芝加哥、圣地亚哥、奥克兰、底特律、费城、纽约和德州的波蒙特等地的拉丁裔青年也受到殴打。事件起因是一种叫作"阻特装"[63]的服装。上世纪30年代末期，拉丁裔的青年人发展自己的文化，他们有自己的音乐、语言和服装，他们特爱穿一种艳丽而又宽大的外衣和一种膨胀如袋又有破洞的裤子，人们称之为"阻特装"。

1941年12月，美国对轴心国宣战，全国进入限量供应时期。次年3月，美国战争生产委员会发布限令，对服装生产造成巨大的影响。限令明文禁止"阻特装"的生产，因为这种服装过于浪费布料。

61 《紧缩规定》（Austerity Directives）。
62 萨尔瓦多·菲拉格慕（Salvatore Ferragamo）。
63 阻特装（Zoot Suit）。

但是"阻特装"仍有需求，不法厂家偷偷生产销路很好。社会上出现两大阵营，一方是军队的士兵，他们身着军装为国战斗，一派爱国者的形象；另一方是拉丁裔青少年身穿"阻特装"，故意违抗国家的节约限令，一副坏人的面孔。

早在40年代初期，洛杉矶市的报纸曾报道过拉丁裔青少年犯罪集团的新闻，使拉丁裔青少年的形象蒙上阴影。1942年的夏天，一个拉丁裔的犯罪集团杀害一个人，导致民众对拉丁裔人的仇视，冲突随之而来。开始时，只是小股的军人和拉丁裔青少年的冲突，后来发展到200多名士兵分乘20多辆出租车见人就打。他们把"阻特装"从拉丁裔青少年身上扯下来放火焚烧，并扬言见到"阻特装"他们就会烧。越来越多的军人加入打击"阻特装"的队伍，警察对军人们故意袒护。几天下来，有150多人受伤，500多名拉丁裔青少年被捕。

当地报纸赞扬军人的行为，称之为"消扫"运动。洛杉矶市委员会通过决议，宣布在该市内穿"阻特装"为犯罪行为，所幸的是该决议未能成为法律正式执行。事件开始时，军人们仅以拉丁裔青少年为目标，后来发展到把穿"阻特装"的黑人青少年也作为目标。事态逐步升级，美国军方不得不出面阻止军人们的行为。尽管如此，军方仍袒护军人，宣称他们的行为是正当自卫。一款流行服装竟能引发如此大的冲突和骚乱令人匪夷所思。

上世纪60到70年代，中国人的衣着是清一色的蓝、黑、灰。这是因为60年代初期，中国经历了艰苦的时期，由于棉花大幅度减产，棉布定量为每人21尺，人们买衣服、布料和日常纺织用品均需要布票。为了节约，人们购买服装以耐磨耐脏为标准，所以蓝、黑、灰成为流行色。

中国人的衣服式样，男士以中山装为主，女士以列宁装为主。中山装是孙中山晚时期经常穿的衣服，它的款式与中山先生的革命信仰的原则有着一定的联系。四个口袋象征国之四维：礼、义、廉、耻；袖子上的三颗纽扣代表民族、民权和民生三民主义，中山装成为革命的象征。当时的中国提倡革命不分性别，要求女士们不爱红装、爱

武装。列宁喜欢穿一种双排扣的西式上装,这种服装成为布尔什维克的身份标志,为女士们所钟爱(徐婷,2009)。中国当时流行的服装不仅仅因为经济原因,更因为政治原因。只有在特殊的政治环境下,中山装和列宁装才得以流行。

一种时尚的风行还带有一定的偶然性。《一夜风流》(1934)[64]曾使服装业损失惨重[65]。T-恤衫穿起来方便,又好洗又便宜,男士和男孩子都喜欢穿。然而美国的T-恤衫厂家在1934遭遇历史上最黑暗的一天。罪魁祸首是好莱坞的当红男星克拉克·盖博[66]。盖博当时已经是好莱坞最性感的男星,在该影片中,他为了显示自己的男性美,赤膊穿着衬衫。当他脱下衬衫时,满身的肌肉展现在观众面前。不幸的是,男士们深深地记住了这一幕,美国的T-恤衫销量顿时减少75%。由美国军人帮助T-恤衫从1913年起逐渐确立起来的地位,被盖博毁于一旦。

17年之后,另一部好莱坞电影《欲望号街车》(1951)[67]里的男主人公(也像盖博一样是位性感男星)在整部电影里几乎一直穿着T-恤衫(不免有为T-恤衫做广告之嫌),才扭转观众对T-恤衫的印象,T-恤衫成为单独外穿的衣服。该影片里的牛仔服、圆领T-恤衫、夹克衫成为美国青年人的最爱。当年T-恤衫的销售达到1亿8,000万美元(Houston,2014)。

1991年,威廉·肯尼迪·史密斯[68]因强暴案受审。史密斯被人控告说在佛罗里达州的海滩边实施了强暴,史密斯则声称女方是自愿发生性关系。法庭上,女方亮出证据,这是"维多利亚秘密"的性感内裤和胸罩。最后被告人被认定无罪当庭释放,引发全美一片抱怨声和谴责声。但是令人预想不到的是,许多女士们对案情并不感兴趣,对性感的"维多利亚秘密"品牌的内裤和胸罩却情有独钟,该

64 《一夜风流》(It Happened One Night)。
65 Troy, William. 2008. http://www.thenation.com/article/it-happened-one-night#
66 克拉克·盖博(Clark Gable)。
67 《欲望号街车》(A Streetcar Named Desire)。
68 威廉·肯尼迪·史密斯(William Kennedy Smith,肯尼迪家族一员)。

系列的内裤和胸罩在一段时间内卖得特别好。法庭的审判无意间帮助"维多利亚秘密"做免费广告。法庭审理中的犯罪物证推动时尚的传播，堪称 20 世纪 90 年代时尚界的一绝。

以上的例子足以说明，除了统治阶级、时尚精英、人与符号间的互动原因之外，政治、军事、自然、人文等方面的客观因素也是造成某种时尚能否流行的条件之一。而且还有许多不确定因素，使时尚的传播更加捉摸不定。

6.7. 理论的现实意义

上述几种关于时装和时尚的理论有什么实际意义呢？齐美尔的"阶级时尚论"与布鲁默的"群体选择论"在时装的知识产权问题上有一定的指导意义。美国的法律界对时装知识产权保护的问题存在很大的争论。著名品牌时装公司的情况稍好一些，许多名不见经传的小公司和无名的时装设计师就不那么幸运了，他们的知识产权保护很成问题，希望能有法律明确地规定，以保护创新积极性。

齐美尔的阶级时尚论认为，跟从潮流本质上是仿效，因此时尚随着人们的跟潮而上涨，当精英试图与下层人有所区别转向更新的时尚时，时尚开始下落。布鲁默的群体选择论则认为，时尚不是仿效和模仿，是个性的表达，通过综合各人的个性得到群体的品味。时尚表现出群体渴望新的不断变化的要求。时尚发生变化，并不是因为市场上充斥着仿效品。仿效品和赝品也许是时尚变化的原因之一，但是它们绝不是时尚变化的真正动因。因为，即使没有仿效品和赝品，时尚的创新力也不会停下来。

在时装和时尚的知识产权问题上，两种理论的立场是不同的。阶级时尚论倾向于把一切参考和仿效看成侵权行为，而群体选择论则比较包容，倾向于宽容地对待仿效。严格地说，无论是商店里销售的相同服装（哪怕只是为数不多的几件），还是仿造出来的山寨服装均属于仿效品。不过，消费者和商家跟从时尚并不一定是仿效。这是

因为，一个人模仿另一个人未必是完全照抄。前者可以受后者的影响，有意识地或无意识地模仿他人的风格，但不是复制照搬照抄。

参考与山寨仿制是两码事。区别在于参考与山寨的目的和效果是不同的。与正品很像的山寨品可以取代真品，减少真品的价值，从而损害创新的动力。LV 的赝品包是中低收入民众的最爱，LV 公司每年的损失巨大，也使其信誉受到损害。但是参考其他设计师的作品，并不取代别人的作品，相反可以作为互补促进时尚的传播。所以有学者提出，恶意的山寨版赝品和极相近的仿效品才应该被视为侵权（Hemphill and Suk，2014）。

但是时装界的精英对此不能认同。《嘉人》[69]杂志每月都会刊登一个叫作"奢华和偷窃"[70]的专题。莉莲·普利策[71]品牌售价 195 美元的女式三角背心和售价只有 15 美元的纽波特·纽斯[72]版的背心会被放在一起。希尔瑞[73]的 175 美元一条的女短裤和外观相似的 39 美元一条的盖普[74]裤会被并列展示。

虽然品牌时装看起来更有品味、做工更好，但是广大的消费者还是更钟情于廉价的版本。目前美国的国会和最高法院对授予时装知识产权保护持否定的态度，时装设计不受知识产权的保护。美国近年来不断强化知识产权的保护，尤其在生物、医药、电影、音乐等领域。有的版权年限延长至 70 年以上。但是时装界却没有相关的知识产权保护，冒牌货充斥市场。这是为什么呢？

专利的要求是创造性和非易见性。虽然时装设计有创造性，但是时装仅具备功能性，专利并不保护功能。美国专利对"实用艺术品"给予保护，但是对于"有用物品"却说不。时装界曾把服装作为雕塑类申请专利保护，理由是人可以看成是活动的雕塑，服装是套

69 《嘉人》（Marie Claire）。
70 "奢华和偷窃"（Splurge vs. Steal）。
71 莉莲·普利策（Lilly Pulitzer）。
72 纽波特·纽斯（Newport News）。
73 希尔瑞（Theory）。
74 盖普（Gap）。

在活动雕塑上的艺术品,这一理由遭到拒绝。

虽然商标法保护品牌及商标标志,不法商家盗用他人的品牌标志制造赝品会受到执法部门的追究,但是如果有的时装厂家生产与著名品牌相似的服装,执法部门就无能为力。这是因为美国的决策人担心,虽然实行时装知识产权保护可以使某些时装设计师受益,但是很容易导致时装界出现垄断,扼杀新人的创新妨碍竞争,从而使服装的价格上涨。设计师可以像微软公司对待其设计的软件那样,要求仿效的厂家付费使用他们的设计式样,这些费用最终将转嫁到消费者头上,增加民众的经济负担。事实证明,尽管时装界知识产权保护不力,但是时装设计师仍然有动力创新发明,不断推动时装设计的发展(Cox and Jenkins, 2005)。

从目前的情况看,布鲁默的群体选择论在时装保护方面占上风。

6.8. 综合分析思路

本章提出六种理论来解释时尚传播的现象。在众多的理论中很难确定哪个理论更正确。社会科学的理论与自然科学的理论是不同的。在自然科学界,新理论的出现意味着旧理论的退场。退场的和过时的理论,只有研究历史的专家才会感兴趣,这有点像我们对待已经淘汰的汽车。对于上世纪50年代到80年代生产的解放牌汽车,汽车收藏家可能会感兴趣,但是在日常生活中,我们肯定不会再依靠这些老古董作为运输工具。

但是在社会科学里,旧理论是不会死亡的。旧的理论可能会被人们忽略一阵子,但是它会以奇特的方式,重新引起人们的注意。在社会科学的科研中,要证明一个理论是否正确也是一件比较困难的事,这是因为我们很难操控外界的社会环境。在自然科学的研究中,我们可以比较自由地选择实验条件。我们在物理实验室里可以调节和控制温度和压力等,观察在不同条件下某个材料的受力变化。可是我们却很难对社会环境进行人为的调节和控制,以便观察人在不

同的社会条件下的反应。在社会科学领域中，多种理论同时登台、互相竞争是常有的事。也许各种不同的理论像"盲人摸象"寓言里的几个盲人，仅仅触及社会的某个部分而不是整体。

无论哪种理论，没有一个理论是完美无缺的。各种理论和各种派别在批评中不断地发展，使得人们对社会的认识不断地提高和加深，这有点像中国春秋时代诸子百家的情景。中国的古代哲学包括儒家、道家、佛家、阴阳家、法家、名家、墨家、纵横家、杂家、农家和小说家等学派，它们没有对错之分。我们很难说哪个学派是正确的，哪个学派是错误的。社会科学理论百家争鸣、百花齐放，成就社会科学的繁荣（乔唏华、张程，2019:240）。本书试图综合运用上述几种理论，对电影与时装、时尚的关系进行分析，力图使分析更全面、更合理。

第 7 章　实例分析

前一章介绍了分析研究关于时装、时尚传播的理论，本章用几个实例来分析中国电影对时装和时尚传播的作用。

7.1　《红裙子》"斩"《新庐山》

《街上流行红裙子》（以下简称《红裙子》）是 1984 年上映的一部电影。说的是 20 世纪 80 年代初上海大丰棉纺厂里发生的故事。来自乡下的女工阿香听说上海姑娘有比赛穿漂亮衣服的习惯（名为"斩衣""斩裙"），便买来漂亮的红绸裙穿在身上，以此应对女工们对她的讥笑，女工们对她曾是乡下人表现出鄙视。劳模陶星儿很喜欢那件红裙，悄悄往自己身上比试。阿香发现陶星儿穿起红裙十分漂亮，便邀她同去公园中"斩裙"。

在同伴们的怂恿下，劳模陶星儿与女工们一起来到公园。她鼓起勇气，独自走在众目睽睽之下，与五颜六色的裙衫大胆比美，把所有美衫美裙"斩"得落花流水。从"斩裙"中陶星儿感到心神舒展，开始觉察到旧观念对自己的束缚。女工们终于懂得 80 年代的青年应该更加大胆真诚地去生活。

这是中国第一部直接以时装为题材的电影，记录了 80 年代开放初期人们思维方式的变化。劳动模范敢于穿上"袒胸露臂"的红裙子

上街,而且还到各个服装店去"斩裙",可以说是空前的壮举。围绕着模范女工陶星儿的思想变化,该片颂扬人们对美的追求,反映人们对美好生活的向往,也表现了当时改革进程中新旧思想之间的斗争。

上世纪70年代末到80年代初,中国封闭的大门终于打开,外面的世界使中国人眼花缭乱。中国女性开始以崭新的目光反思自己的穿戴,认识到美是没有阶级性的。银幕中的"红裙子"意味着中国女性抛弃单一刻板的服装样式,开始追求符合女性自身特点的服装色彩和样式。该片标志着一个多色彩的女性服装时代的开始,是中国时尚发展的一个重要里程碑。这是继《庐山恋》(以下简称《老庐山恋》)之后又一部引领时尚的杰作。

时隔30年后,一部被定义为"怀旧大片"的《庐山恋2010》(以下简称《新庐山恋》)上映了。作为当年的演员现在的导演,张瑜希望观众能联想起30年前的影片《老庐山恋》。《老庐山恋》的故事情节,来源于发生在文革时期庐山的一个真实的爱情故事,一对恋人彼此深爱对方,可是由于家庭成分的不同,受到家长的阻碍不能在一起。为了反抗家人的封建思想,反抗社会的动荡不公,他们私自逃离所在的城市来到庐山,让他们的心可以自由,让他们的爱可以永久。他们一起从庐山顶上跳下,以死来捍卫他们的爱情。这在当时还不开放的中国引起很大的轰动,《人民日报》报道了他们的感人爱情,庐山恋成为人们心中不朽的传说。

《老庐山恋》是"文革"后国内第一部表现爱情的电影作品。由于影片中有"蜻蜓点水"式的吻戏,第一次打破禁区而在全国引起轰动。张瑜饰演的女主人公在影片中的每一组镜头几乎都变换着不同的时装。据法国《汉堡晨报》记者马庭·库摩[1]回忆,张瑜穿的时装都是依照当时欧洲时装杂志上最流行的款式定做的(徐婷,2009)。有人专门为数张瑜共换过多少套服装去看电影。影片对闭门锁国的中国观众的震惊可以用"空前绝后"来形容。《老庐山恋》放映后,

1 《汉堡晨报》(Hamburger Morgenpost),马庭·库摩(Martin Kummer)。

两位主角张瑜和郭凯敏成为当时年轻人心目中的青春偶像。影片获得当年百花奖的最佳故事片奖,张瑜被封为"金鸡""百花"奖的双料影后。庐山上的一座电影院从此专门放映该影片,《老庐山恋》获得世界吉斯尼"在同一影院放映场次最多的单片"称号,该影片创造了"放映场次最多""用坏拷贝最多""单片放映时间最长"等多项世界纪录,而且这些纪录每天还在不断地刷新。

《新庐山恋》试图再写续篇,故事发生在经济社会发展日新月异的南京,体现时尚现代的文化气息,是对那段纯真岁月的延续。影片试图体现"一吻三十年,爱情未走远"的主题。然而《新庐山恋》的上映引起争议,媒体和网上有评论说,"怀旧只是幌子,激情才是真相"。影片中秦岚与李晨、方中信分别有多次吻戏,可谓从头吻到尾,"裸胸""水中戏"更是不断。有人质问道,"难道现在的电影只能靠这些吸引观众吗?"《新庐山恋》的票房收入不错,但是吸引观众的并不是该片有什么独特之处,完全是由于人们出于对《老庐山恋》仰慕和好奇。

30前,《红裙子》的上映导致人们(尤其是女性)服装的大变化,《老庐山恋》上的轻轻一吻引发一场全国性的震动,而30年后《新庐山恋》上的"裸胸"和"水中戏"却被观众嘲弄甚至嗤之以鼻,这是为什么呢?

原因是多方面的。首先,《红裙子》和《老庐山恋》的成功归功于中国的政治环境的改善。没有改革开放,《红裙子》和《老庐山恋》不可能出笼,即使出笼肯定会受到批判而夭折。例如,1956年,中国曾出现过昙花一现的旗袍复苏期。当年的《新观察》杂志上曾登载过一张《妈妈,到那边去》的照片,社会影响极其强烈。照片中的"妈妈"身穿剪裁得体的旗袍,下摆一角被风吹起,左手被孩子牵扯,右手中的阳伞被风吹得低垂,旗袍充分展示了"妈妈"庄静贤淑、温文尔雅的气质。当时的《人民日报》登载过大量的照片,反映年轻女性量身定做旗袍的情景。可惜好景不长,1957年,《妈妈,到那边去》的作品遭到批判,说是照片中的女性是典型的资产阶级少奶奶,表现资产阶级生活方式(李珉,2012)。至此,旗袍淡出人们的视线,

只能被人们压在箱底。如果《红裙子》和《老庐山恋》出生在那个年代,它们必死无疑。这就证明笔者提出的"环境影响论"的正确性。

第二,三部电影所面对的观众大不相同。30年前,有家报纸发文描写当时人们对《红裙子》影片的反应,"当时对行情反应灵敏的个体服装摊贩,迅速推出一批黄裙子。在西单夜市上,放眼望去,一排排黄裙子有如一丛丛盛开的黄玫瑰……"《红裙子》和《老庐山恋》的放映使连衣裙、高跟鞋、小手包、色彩鲜艳的裙子成为大街小巷的女性追求时尚的标志。随着开放改革的深入发展,人们的穿着越来越丰富,色彩越来越鲜艳。过去人们会因为一件红裙子感到惊奇,因为人们只能看到黑、灰、蓝,当人们见惯了艳亮丽以后,再拿什么来使人惊奇呢?

尽管《新庐山恋》中从头到尾都是吻戏,从嘴唇到舌尖、躲吻、强吻、湿身吻,一场比一场激烈,一场比一场大胆,但是现在的观众们早已麻木,好像打过防疫针已经有了免疫能力,看过后便轻轻抛在脑后。在数学中,如果分母是零,分子哪怕再小,商将是无穷大。可是当分母已经是一个可观的大数时,要想让商再成为无穷大或者接近无穷大就很困难。在过去的30年里,中国经历翻天覆地的变化,人们的观念(尤其是年轻人的观念)有了巨大的改变,今非昔比换了人间。布迪厄的符号互动论的前提是精英能够与观众互动,如果观众对精英的"编码"无动于衷,精英编的码再多、再丰富也是白搭。《新庐山恋》的失败从反面验证布迪厄的"符号互动论"的正确性。

第三,《红裙子》和《老庐山恋》的成功在于精英们敏锐的眼光,他们把握到时代的脉搏,及时抓住机遇,推出新时尚。《老庐山恋》影片引领新时代的爱情,该片与《红裙子》在服装、人物塑造等方面让观众耳目一新,那个只穿着灰、黑、蓝色的一页历史终于翻过去了(徐婷,2009),预示即将来临的伟大变革。反观《新庐山恋》,虽然片中"三角恋""身份差异""恐婚"等情节反映了目前商品社会中爱情的复杂多变性,反映了30年来中国社会爱情观的变迁,但是却没有能够针对中国现代社会的问题,没有把握时代的脉搏,只是老调

重弹落后于时代。从这一点上说,布鲁默的"精英选择论"的观点不无道理。

第四,《红裙子》和《老庐山恋》的影片中蕴藏着丰富的"编码",这是时尚精英们通过电影想对观众传达的信息:一个巨大的改革时代到来,一个美好的未来即将在人们眼前展开,这些包含着深刻含义的信息通过电影特有的视觉效果成功地传达给观众。尽管只是"蜻蜓点水"式的一吻,但这是几十年不吻的一吻惊人,是惊天动地的一吻。张瑜饰演的女主人公43套时装和《红裙子》里的亮丽的裙子对于观众来说犹如"久旱逢甘雨,银幕上遇知音"。而《新庐山恋》却提不出任何新观念可以打动观众,更不要说预示将来。由于大环境的改变,电影本身缺乏新观念,《新庐山恋》不敌30年前的两部影片,败在前辈的手下。

7.2.《英雄》对《无极》

电影《英雄》的题材来自"荆轲刺秦王"的故事。公元前227年,荆轲受赵国太子丹之托前往秦国刺杀秦王。为了取得秦王的信任,荆轲带着燕督亢地图和樊於期首级作为见面礼。临行前,许多人在易水边为荆轲送行,场面十分悲壮。"风萧萧兮易水寒,壮士一去兮不复还"是荆轲在告别时所吟唱的诗句,成为千古绝唱。荆轲到秦国后,秦王在咸阳宫召见他。荆轲在献地图时图穷匕首见,刺秦王未遂被杀。在中国,只要上了点年纪的人、稍有点文化的人,对这个悲怆凄凉的故事应该不会陌生。

影片《英雄》中的无名(荆轲的化身,李连杰饰)练就十步内秒杀对手的绝招(无名称之为"十步一杀")。为了能够到达靠近秦王十步之内,无名只有杀死著名刺客长空(甄子丹饰)、残剑(梁朝伟饰)和飞雪(张曼玉饰)。一场惊心动魄的生死角逐以无名的胜利告终,无名获准与秦王相隔十步之遥。眼看无名就要得手,秦王识破无名的计谋,把剑扔在无名桌前,任其选择。在出手使用他的绝招秒杀秦

王,还是自动放弃束手就擒的选择中,无名出乎预料地选择后者,无名功亏一篑被秦王手下的三千侍卫乱箭射杀。残剑和飞雪听到无名的死讯后相继自杀身亡,长空为了纪念三位好友从此弃武。

《英雄》在色彩运用、动作设计和摄影画面方面都有上乘的创新,使中国特有的武侠故事在商业和艺术之间的宏大影像中,有了诗意般的浪漫。该片是导演张艺谋转型执导的首部武侠巨作,2002年上映后,缔造了国产电影的全球票房神话。国产片首次在本土打败好莱坞大片,并在北美市场中第一次打败好莱坞大片,连续两周成为北美的票房冠军,全球票房累计达1.77亿美元,成为中国电影全球票房最高纪录的保持者。该片被美国的《时代周刊》评为2004年度全球十大佳片第一名,提名奥斯卡奖和美国电影金球奖最佳外语片。该片结束内地电影市场近十年的低迷期,拉开中国商业大片的帷幕,被认为是中国电影"大片时代"的里程碑。

同为商业大片的《无极》是陈凯歌2005年执导的东方奇幻史诗电影,投资超过3,000万美元,是当时中国电影历史上最大的投资。该片拥有国际化演员的阵容,如获得奥斯卡最佳摄影奖的鲍德熹、香港著名的武术指导林迪安和众多的知名影星:韩国的张东健、香港的张柏芝和谢霆锋、日本的真田广之、大陆的刘烨、陈红等。这是一出关于承诺和背叛、家国与爱情的故事。简单地说,是一个围绕着馒头发生的故事,一个小女孩为一只馒头,背叛承诺遭到命运的捉弄,尽管获得美貌和荣华富贵却无法得到真正的爱情。

该片最终获得近两亿人民币的票房,并获得2006年金球奖最佳外语片等奖项的提名。遗憾的是,影片上映后,国内的媒体和众多的观众对该片发出一边倒的批评。更有意思的是,自由职业者胡戈创作了一部网络短片《一个馒头引发的血案》,其内容重新剪辑《无极》和中央电视台里的节目,以戏谑夸张的形式对该片进行恶搞,引起网络上的疯传。商家不失时机地推出"胡戈"馒头,大赚一把。陈大导气得暴跳如雷,痛骂道:"一个人不能无耻到这样的地步",足见胡戈短片对《无极》的杀伤力。观众和媒体并不买陈导的账,多数支持胡戈的短片,一时间口水战四起。

为什么同为商业大片，同为精英的杰作，同为投巨资的影片，观众会对两部影片有如此迥异的反应呢？从票房的角度看，无论是《英雄》和《无极》都算是成功的。这一点似乎印证齐美尔的精英决定时尚的观点。无论电影的内容如何，观众的反应如何，票房是硬道理。观众（包括笔者）明明已经知道《无极》恶评如潮，但是仍然义无反顾地去电影院观看，不能不说是作为精英的陈凯歌的魅力所在（当然张艺谋的魅力自不待说）。

除了以上的相同之处，两部电影的三个不同之处是造成它们待遇有别的重要原因。首先，《英雄》的编导以敏锐的政治眼光看到当今中国社会的问题和矛盾。中国人历来称颂"侠义"，荆轲刺秦王的核心是，以独立的个体抵抗成为制度的强权。这种"以侠犯禁"和"以卵击石"的浪漫主义理想，是武侠小说在中国历史上得以经久不衰的源泉。武侠小说和武侠电影的社会功能，是通过树立侠的形象在一定程度上冲破社会禁忌对抗强权，为观众提供现实生活中不可能实现的快感。当前社会对于权力的基本认识是，崇拜权力与梦想对抗强权并存，这是中国民众（尤其是中产阶级）在目前国内的文化语境之下的矛盾心理。面对民众的矛盾心理，《英雄》给出独特的解决方法，不管是否合理、是否现实，精英的回答深深地触动观众的心弦。

虽然《无极》讲述的故事不无意义、不无道理，但是《无极》的编导过于理想化、过于自信，置民众的心理不顾，闭门造车追求所谓史诗般的东方奇幻。电影的故事离奇、曲折、迂回、跌宕，说得好听点是"阳春白雪、和者盖寡"，说得不好听点是哗众取宠、故弄玄虚。脱离现实、脱离民众，《无极》遭受观众的恶搞也就不足为奇。对比《英雄》和《无极》的结局，我们不难发现布鲁默的"精英选择论"有其道理。

第二，《英雄》改变叙事策略，试图消除反抗意识，调和崇拜权力和梦想对抗强权的矛盾，把巩固权利和向权利挑战并列地融进影片。展现在观众面前的是水火不容的双方，秦王的巩固权利和无名的权利挑战。尽管观众们习惯倾向挑战权力的"侠"，但是电影却以

中立的姿态和手法（如果不是没有偏袒的话）把强权的秦王与侠并列。电影的用心很明显，试图把两者都作为英雄，以此调和他们之间的矛盾。从现实意义上说，侠是无法与强权抗衡的，以区区几个所谓的"大侠"推翻秦王建立起来的强权，充其量不过是少数人的意淫。电影的潜台词是，影响人的观念比消灭人的肉体更重要、更有效。这一独创性的解决方案得到观众的认同。影片试图传递给观众的"编码"毫无损失地抵达到观众心里，并引起共鸣。这就是《英雄》成功的原因所在，也是《无极》不可企及的地方。

值得一提的是，影片中宣扬的三个持剑的境界，"第一重境界，手中有剑、心中亦有剑"；"第二重境界，手中无剑、心中有剑"；"第三重境界，手中无剑、心中亦无剑"。如此深刻的理解和含义显示出精英们的睿智。《英雄》和《无极》两部电影从正反两个角度证明布迪厄的"符号互动论"的正确性。

第三，《英雄》不遗余力地再现中国文化的模因：围棋、书法、剑、古琴、山水、竹筒、弓箭、雄伟楼宇、漫漫黄沙、青山碧水、红墙绿瓦。贯穿该片始终的中国"功夫"更是炉火纯青，给观众极强的视觉冲击。中华文化博大精深、源远流长，而中华文化的具体表现是这些看得见摸得着的（或者说是只可意会不可言传的）一个又一个的模因。在前面的章节中我们已经说过，文化的进化可以从生物进化的角度来理解。文化进化的最基本单元是模因，如中国围棋、书法、剑术、古琴等，它们在进化过程中不断地被复制、传播、变异，它们是一个人头脑中的记忆信息，可以被复制到另一个人的头脑成为别人的记忆信息。中华文化依靠数千年亿万民众头脑中的不断复制、发展、变化使我们今天能够引以为豪。而这些模因将通过我们的传播，继续在我们的子孙中流传。《英雄》不仅为我们展示中华文化的具体表现，也为中华文化的流传写下重重的一笔。

反观《无极》却没有给我们留下任何与中华文化有关的值得传播的模因。由于《无极》走的是一条国际路线，强调的是神话和虚幻，大有与希腊文化、古罗马文化比拼的架势，脱离了中华文化的根基，最终使《无极》成为无源之水，尽失了可以使观众留念、记忆、

值得传播的模因。与《英雄》相比较,《无极》似乎是建立在幻想中的空中楼阁,而《英雄》则是建立在有深厚基础的中华文化之上的巍巍大厦。两者之间的高下不言自明。

7.3.《西雅图》遇上《金陵》

《北京遇上西雅图》(以下简称《西雅图》)是 2013 年上映的一部爱情喜剧片。曾为美食杂志编辑的"拜金女"(同时也是"败金女")文佳佳(汤唯饰)为了给自己的孩子一个"美国公民"的身份,不远万里只身来到西雅图的月子中心待产生子。文佳佳的炫富作风引发房东和其他孕妇的反感,孤独的文佳佳只能向司机弗兰克(吴秀波饰)倾诉心声。外表木讷的司机弗兰克并非平庸之辈,他在中国曾是位一流的心血管疾病的名医。弗兰克的体贴和包容渐渐地使文佳佳的刁蛮任性之心融化。当文佳佳因为国内的富豪情夫出事失去经济来源时,弗兰克给她无微不至的关怀照顾。在与弗兰克及其女儿相处的过程中,文佳佳找到家的感觉。当文佳佳生完孩子将返回中国时,她与弗兰克之间已经擦出感情的火花,她明白她真正追求的爱情是什么。当数年后她再一次来到西雅图时,她终于在帝国大厦与弗兰克相遇,影片以有情人终成眷属的喜剧结束。

影片的票房收入旗开得胜,首周四天就创下 7,541 万元人民币的纪录。公映 46 天下档,获得最终票房 5.2 亿元的好成绩,打破《非诚勿扰 2》所创下的 4.72 亿元的国产爱情片票房纪录。

影片《金陵十三钗》(以下简称《金陵》)根据严歌苓的同名小说改编,是张艺谋 2011 年执导的战争史诗电影。1937 年南京沦陷,只有一座天主教堂暂时未被占领。教堂里聚集着教会的女学生、秦淮河畔的风尘女子、伤兵和一个美国人。日本人发现女学生,一队中国军人为了援救毫无抵抗能力的女同胞,放弃可以逃生的机会,与日军做殊死的搏斗,全部壮烈牺牲。尤其是李教官,为解救女学生,只身一人主动吸引一队鬼子兵,与敌人同归于尽。中国军人的勇敢浩

然正气催人泪下。日军强征女学生去庆功会为日军表演节目。面对凶多吉少的不归之路，女学生们宁可集体自杀也不愿受辱。平日倍受鄙视的风尘女子侠肝义胆，挺身替女学生们去赴死亡之约。

《金陵》是继《英雄》以来张艺谋耗时最长、耗资最大、耗费心血最多的一部电影。张导对剧本十分钟爱，认为是自拍电影20年来碰到的最好剧本。影片的工作人员汇集中、英、美、意、澳、日、韩等多个国家的人员组成，堪称"联合国部队"。演员、特效团队、爆破团队、服装、化妆、后期制作、摄影都是顶级的团队。

《金陵》着力表达的，是在大灾难面前中国人的抗争、救赎和民族精神。该片获得2012年美国音效剪辑协会"金卷轴"奖[2]的最佳外语片音效剪辑奖，这是国产商业大片首次在美国拿下该技术奖项。该片参加角逐第84届奥斯卡奖所有的13个单项奖。中国大陆上映后，票房收入也有不俗的表现，很快创下5.4亿人民币的纪录。

令人预想不到的是，相对于国内的一片大好形势，《金陵》在北美却遭遇"滑铁卢"，与国内的风光形成强烈的反差。该片招到美国专业评论家的负面评论和诸多的批评，出现内热外冷的尴尬局面。

在敏锐地把握时代的动向方面，两部影片旗鼓相当、不分伯仲。《西雅图》触及许多中国当前社会较为敏感的话题，如婚外情、代孕、"小三"、拜金主义等。《西雅图》影片的高明之处在于，它只是摆事实并不讲道理，不做过多的评论和诠释，让观众自己去分析做出判断。电影充满轻松和幽默感，尽管看起来漫不经心，但是却包含着严肃的主题。电影批判了拜金主义，批判了钱。现代社会的人都知道钱的神通广大的作用，即使不能说"有钱能使鬼推磨"，有钱至少可以使人为你推磨。金钱正越来越多地影响人们的生活和情感。影片以婉转的方式向观众做出回答。

《金陵》触及的是另一个敏感话题：民族主义。1999年科索沃战争期间，美国的轰炸机发射三枚炸弹击中中国驻贝尔格莱德大使馆，三名中国记者被炸死，多人受伤。事发之后，中国民众群情激

2　美国音效剪辑协会（MPSE），"金卷轴"奖（Golden Reel Awards）。

愤，很多学生到美国和北约国家驻中国使领馆前示威游行，少数地区出现失控情况，焚烧美国快餐店，破坏美国使领馆。时任美国总统克林顿出面向中国公开道歉，北约和美国做出经济赔偿才平息中国人的怒火。2001年，一架美国海军侦察机在南中国海执行侦查任务。中国海军派两架飞机监视和拦截，一架飞机不幸与美机发生碰撞，导致该机坠毁、飞行员身亡、美机迫降海南岛陵水机场。中国发起新的反美宣传活动。

近年来日本政府和一些右翼势力不断制造事端。2005年，中国各地举行一系列大型游行和抗议活动，反对日本扶桑社的历史教科书和日本争取成为联合国安理会常任理事国的努力。日本文部省批准通过的历史书，将日本在第二次世界大战时期前后的一系列问题的责任做淡化处理，改变日本其它主流历史教科书的说法。由于日本是战败国，在联合国成立之初受到排斥，近年来日本以"出钱、出兵、贡献大"为由申请成为常任理事国。中国的民众对此大为不满，上街进行抗议示威，部分群众冲击领事馆，向日货品牌的广告牌投掷杂物，甚至拆毁广告牌。游行者高呼"反对日本、抵制日货、勿忘国耻、爱我中华"的口号。2010年，中国各地又一次爆发反日游行。此次示威游行的起因是日本海上保安厅巡视船在钓鱼岛海域与中国渔船发生冲撞，并将中国船长扣押。示威游行时，街上停放的日资车厂生产的汽车遭到砸毁，示威群众打着"抵制日货，还我钓鱼岛"的标语。影片《金陵》发行后，2012年中国又爆发过反日游行示威。

《金陵》是在这样的形势下出现的，片中宣扬的中华民族精神，必然紧紧抓住中国观众的心，《金陵》在中国要想不火都难。《金陵》和《西雅图》的成功又一次见证布鲁默的"精英选择论"的正确性。

其次，在宣扬理念、价值观与观众互动方面，两片也不分上下。《西雅图》中的文佳佳从骄横跋扈到知足礼貌，散下头发、扔下名牌、拿下架子，从一个奢侈娇气的"败金女"化身为朴实热心的邻家姑娘，洗去"小三"的身份，担当起母亲的责任，甚至自力更生开创事业，这一返璞归真的过程，观众很难不被打动。文佳佳的一段话道出影片试图传达给观众的信息："他是世界上最好的男人，他也许不

会带我去坐游艇、吃法餐，但是他可以每天早晨为我跑几条街，去买我最爱吃的豆浆、油条。"这是触动"败金女"的原因，也是打动观众的楔子（良卓月，2013）。

在这方面《金陵》不输《西雅图》同样出色。根据中国门户网站新浪娱乐的观影调查，"玉墨等十三钗乔装学生替女孩子赴宴"获选最催泪桥段，"军人人肉战阻击日本坦克"和"李教官利用地势及最后弹药与日军小队奋死一搏"被认为是最震撼的场面。有观众表示是全程流着泪看完影片的，更有观众因为怕错过情节发展，愣是憋了两个小时的尿（《中国日报》，2011）！观众为影片里的人物的行为和话语所感动是对编导的良苦用心最好回报。精英试图向观众传达的信息已经、也将继续影响观众。

《西雅图》的片名据说是受好莱坞影片《西雅图不眠夜》（1993）[3]的影响。文佳佳对爱情充满了像电影《西雅图不眠夜》一样的浪漫幻想。该电影名取自片中的广播节目名称，是父子生活的写照。但是《西雅图》影片不是讲述两个城市之间的故事，西雅图在影片中不仅是个地理概念，更是作为一种价值观和生活方式。两个城市的名称演变成中美文化的符号代表，"遇上"喻示文化融合。在融合过程中，明显的是中国被改变，适应好莱坞的价值取向，靠拢美国的中产阶级生活方式，所以说是"北京"变成"西雅图"更为合适。《西雅图》其实是在一个国际背景下，看待"小三"、看待爱情的影片。片中的冲突大多来自异域的生活方式（良卓月，2013）。

由于《西雅图》没有在国外发行，所以国外会有什么反应无从知晓。虽然对该片的批评声不断，但是国内的反应基本上是正面的多，至少不是恶评如潮。为什么一部宣扬美国好莱坞的价值观，宣扬美国中产阶级生活方式的影片，在中国受到较大程度的欢迎呢？

齐美尔（Simmel，1904）早在100多年前对此有过精辟的论述。社会普遍存在喜爱从外部进口的时尚，外部的时尚在圈内会更有价值，原因却仅仅是因为来自外部。本地越是没有的，外来的时尚就越

3 《西雅图不眠夜》（Sleepless in Seattle，也译为《西雅图夜未眠》）。

吃香。这种现象与视轴相似,社会元素在不太近的地方聚集更美好。视轴是从眼外的注视点通过结点与视网膜黄斑中心窝的连线。如果一样东西离眼睛太近,反而看不清楚,因为两只眼睛无法聚焦。把物体放远一点,两只眼睛才能同时看清楚。这就是人们常说的距离产生美。巴黎的时装模式常常是为了出口的,并非是为本地消费和使用。中国人形容这一情况的俗语不少,例如"外来的和尚好念经","得道不还乡,还乡道不香","墙内开花墙外香"。

尽管在中国相信"外国的月亮比中国的圆"的人越来越少,但是对于仍处在财富积累阶段的中国来说,美国仍然是不少人向往的地方。这是美国目前的整体实力所决定的,这一情况使得把中国现实题材嫁接在美国生活剧模式之上的《西雅图》受到国人的喜爱。

《金陵》与《西雅图》不同的是,前者试图冲出国门,杀向世界(尤其是西方世界)。《金陵》被定为中国申报 2012 年奥斯卡影片,这就使得我们不得不面对国外的评论。《金陵》招致多家英文媒体的恶评,称得上是近年来中国电影在美国所得到的最恶劣的评论。许多国外影评人认为,《金陵》的故事讲得有些过火,隆冬 12 月妓女们穿着旗袍摇曳生姿不合时宜。《好莱坞报道者》[4]批评称,在好莱坞只有最愚钝的制片人,才会在南京大屠杀这样的灾难中注入性的成分,但是这却成为《金陵》的核心元素。

美国著名电影批评家、哥伦比亚大学教授艾曼纽尔·列维[5]在《电影》[6]杂志发表评论文章,批评张艺谋制造的是一个嘈杂混乱、缺乏平衡、过度炫耀某些场景的电影大杂烩,是张艺谋发迹以来最糟糕的一部电影。《纽约邮报》[7]干脆以"枯萎的战利品"来讽刺该部影片,并称张艺谋在这个圣诞节之际应该得到的礼物是惩罚坏孩子的大大的一堆煤炭。邮报还把这部影片称作是一部"极端荒唐的肥皂剧"(月蚀,2012)。更有人认为,《金陵》铺天盖地的暴力泛滥,婆婆妈

4 《好莱坞报导者》(The Hollywood Reporters)。
5 艾曼纽尔·列维(Emanuel Levy)。
6 《电影》(Cinema)。
7 《纽约邮报》(New York Post)。

妈的多愁善感，俗不可耐的华丽修饰构成一个让人感到并不舒服的视觉审美。看到令人痛苦的爆炸在空中产生漂亮的火花，以及逆着教堂大圆玻璃的天光下发生的强暴，你会质疑是否有必要用如此华丽的镜头和布景来营销战争（电影发狂，2011）。

《金陵》在中国和美国冰火两重天的遭遇，是中国文化与西方文化碰撞的结果。由于科学技术的发展，各国之间的交流越来越多，各种文化之间的接触越来越频繁。面对各种文化之间的差别，我们可以有两种不同的做法。第一种做法是"文化中心主义"[8]，坚持用自己的文化标准来衡量其它的文化。我们每个人都有文化中心主义的倾向，例如，我们中国人习惯用传统的方法教育小孩子。当我们看到西方人是如何教育小孩子时，免不了会说他们对小孩子太放任自流。"文化中心主义"是双向的，我们可以认为别人的文化有问题不能认同，别人也可以认为我们的文化有问题不能认同，这就使得不同文化之间的相互理解增加了困难。

第二种做法是"文化相对主义"[9]，从其他文化的角度去理解不同的文化。要做到这一点会有一定的困难，它不仅要求我们对其他文化有深刻的理解，而且需要暂时放弃我们已经熟悉和习惯的理念、价值观和思想方法。例如，有的国家允许一夫多妻制，对于西方人和现在的中国人来说，这是不可思议的，但是这是人家的习俗和法律。

"文化相对主义"也有问题。过去，中国人在家里打孩子和打老婆被视为家事，不关外人什么事。这样做在中国是有理论根据的，这就是儒家的"夫为妻纲"和"父为子纲"。西方人应该理解和尊重中国人的文化，不应该说三道四、多管闲事。可是这样一来，中国的孩子和女人的权力得不到保障。要是遇到不讲理而且残忍的父亲和丈夫，小孩子和老婆的性命就难保了。这样的情况就不是一个简单的家事，而是一个社会问题。

8 文化中心主义（Ethnocentrism），也译为"自文化中心主义"，"民族中心主义"，"种族中心主义"，"我族中心主义"。

9 文化相对主义（Cultural relativism），也译为"民族相对主义"，"种族相对主义"。

在"文化中心主义"的模式下，我们有两个办法解决不同文化的碰撞问题。第一个办法是"以我为主，让人家听我们的"。例如，中国不满西方诺贝尔奖委员会把和平奖授给异见人士，于 2010 年自己开始向世界颁发"孔子和平奖"。台湾的连战（2010）、俄罗斯的普京（2011）、原联合国秘书长安南和中国水稻专家袁隆平（2012）、中国的宗教界人士释一诚（2013）先后获得此"殊荣"。

第二个办法是"以他人为主，我们听人家的"。例如，国际乒联为限制中国球员的优势，改变比赛规则，规定某种球拍不能使用，乒乓球的直径有所增加，以便降低乒乓球的运行速度。尽管冠冕堂皇的理由是为了增加乒乓球比赛的观赏性，实质上是为了限制中国球员的发挥。

面对西方媒体对《金陵》的恶评，不少中国的观众反击道，从来都是只有美国人输出价值观，黑白只能由他们来定。美国的媒体都是为美国政府服务的，对中国一向很有偏见。他们无非是看不惯我们把他们的小弟日本说得一无是处。《金陵》好不好，国人说了算（电影发狂，2011）！很多中国人不以拿奥斯卡奖为豪，不理解为什么中国人一定要围着一个外国人的奖项转。有一些电影界的知名人士认为，过度看中奥斯卡奖没有意义。巩俐曾说过，"奥斯卡不过就是中国的金鸡、百花电影节。"章子怡声称"我没有好莱坞梦"，"中国影片是拍给外国人看的吗？"至于这种说法是否是酸葡萄，不言自明，笔者在此不予评论。

从目前的形势看，中国的电影界还不可能采用第一种办法，自己搞一个世界性的什么奖与奥斯卡奖抗衡。从《金陵》申奥的举动来看，中国的电影界还是认可奥斯卡奖评委会的。申奥意味着我们得按人家的规则行事，得按人家的价值观拍电影，至少得让人家接受我们的价值观，否则"冲奥"门都没有。

那么中国和美国（包括西方，以下统一称为西方）的观念在哪些方面有着显著差异呢？中国与西方在观念上的差别是一个很大的题目，可以从不同的角度进行分析，找到太多的不同点。本文就《金陵》涉及的问题展开讨论。《金陵》的历史背景讲的是 1937 年日军

在南京犯下的大屠杀罪行。中国在这场灾难中死亡人数高达 30 多万。在如何对死亡的问题上，中国人与西方人的观念有很大的不同。

2001 年 9 月 11 日，美国发生恐怖分子袭击事件，数架载着乘客的民航飞机被劫持并被当成袭击建筑物的"活体炸弹"，纽约的著名地标双子楼被摧毁，3,000 多人葬身火海。第二天，在上海大学文科的一个 180 余人的课堂上，一位上海大学的教授请学生们就 911 恐怖事件发表自己的看法。没想到，他们中的 80% 表示幸灾乐祸，说这回总算出了一口气；还有 10% 的人表示与己无关，没必要关心；只有一位同学对美国平民的伤亡表示同情。

不仅如此，许多大学教师（即人们所说的知识分子）的看法也与这群学生一样。当这位教授回到办公室时，一些教师正在兴高采烈地谈论着前一天晚上发生的暴行，丝毫没有觉得那种暴行是不义的。在中国，这种态度并不是孤立的现象，人们通过这样的态度表达对美国的痛恨和对祖国的热爱（葛红兵，2002）。

中国人对不友好的国家的民众遭殃持幸灾乐祸的态度，对自己人又如何呢？曾有报道说，浙江某地发现一具女尸，警察赶到后把尸体捞上岸，在众目睽睽之下剪开死者的衣裤进行验尸。之后，让裸尸在地上躺了两个多小时才拉走。当时，围观的群众有 200 多人。中国人对死人的漠视可以略见一斑。

中国人深受儒家思想的影响，孔子以知生为先，以事人为要，对人死后有知这一世俗观念持怀疑和否定，表明其重视现世人生的价值取向[10]。与西方人不同，中国人没有下地狱的恐惧，也没有上天堂的诱惑，所以中国一直是一个不畏鬼、不敬神、天不怕、地不怕的无神国度。美国不是一个完美的国家，但是即便我们痛恨美国，并不妨碍我们同情无辜死难的平民。如果我们失去对无辜者的同情、对死

10 孔子的学生季路曾经问孔子该怎样去事奉鬼神。孔子说，没能事奉好人，怎么能事奉鬼呢？季路又问道，请问死是怎么回事？孔子回答说，还不知道活着的道理，怎么能知道死呢？这就表明孔子在鬼神、生死问题上的基本态度，他不信鬼神，也不把注意力放在来世，或死后的情形上，在君父生前要尽忠尽孝，至于对待鬼神和死后就不必多提了。

难者的怜悯、对同类的仁爱、失去起码的是非感、失去对死者（无论是同胞还是敌人）的尊重，这将是真正的恐怖。

笔者曾请教过一位经历过战争逃难的老人，问他对《金陵》影片中沦陷逃难的风尘女子穿着鲜艳旗袍有何感想，老人猛吸两口烟，从牙缝中迸出两个字，"找死！"在电影中可以用浪漫主义的手法进行描写，但是在冰天雪地、血肉横飞、同胞惨遭屠杀的12月，摇曳生姿的亮丽旗袍是对死者的不敬和亵渎。

《辛德勒的名单》（1993）[11]讲述的也是大灾难中的故事，影片中甚至有全裸的镜头，但是那些镜头对于头脑正常的人来说，绝不会有任何性的暗示。这正是西方评论家对《金陵》的批评要点，把性放入一场大灾难的故事之中犯了西方价值观的大忌。

"文化相对主义"的做法既不是"以我为中心"，也不是"以他人为主"，而是从多个角度来看待问题。这样的做法要求我们首先放下我们的观念，试图先去理解人家的价值观和理念。这样做会使我们发现，有些我们引以为豪的东西，西方人不以为然、甚至不屑一顾。例如，我们热衷于宏伟的气势和壮观的场面，奥运会开幕式和建政70年庆典中成千上万人整齐划一的动作和步伐令国人兴奋鼓舞。然而这一切虽然会使西方人感到震惊，他们表面上也会客气地奉承，但是他们的骨子里却未必认同。

齐美尔（Simmel，1904）早在100多年前对此有过论述。他认为，原始民族富有社会化的冲动，观察这一冲动是如何影响他们的习惯（例如舞蹈）是非常有趣的。人们发现，原始民族的舞蹈在节奏和动作方面显示出惊人的整齐划一性。参加舞蹈的人们无论是感觉上还是行动上，犹如完全一致的生物体，舞蹈迫使一群舞者被一个共同的冲力和动机驱使，他们平时因为动荡不定的环境和生活所需，莫明其妙地被支使来、支使去。尽管从外观上看舞蹈千姿百态，我们在这里看到的，是时装的社会化力量中相同的因素。我们的动作、节拍和节奏无疑在很大程度上受到服装的影响。穿的服装越趋于一致，

11 《辛德勒的名单》（Schindler's List）。

舞蹈的动作也越趋于整齐划一。这一现象对于解释现代社会中的个性发展，具有特别重要的意义。动作越不整齐说明民族越发达，所以西方先进国家很少搞踢正步、千人跳、万人舞。世界上踢正步和团体舞蹈搞得最好的国家是朝鲜，该国家的技术发达程度是有目共睹的。西方国家不会花精力去追求这种华而不实的视觉效果。不过，他们的登月火箭、航天穿梭机、空间站、欧洲大型强子对撞机与朝鲜的踢正步、万人舞蹈的高下却是显而易见的。

当我们沾沾自喜、津津乐地道自我欣赏时，我们很少会想到，人家会以什么样的眼光看待我们，他们内心里是崇拜还是鄙视只有天知道！

7.4. 多视角分析

以上几节运用前一章中提到的理论对几个例子进行分析，从正反两个方面证明有关理论的正确性。现在的问题是，到底哪个理论是正确的呢？或者说，哪个理论更合理些呢？其实，如第 6 章已经讨论过那样，每个理论都有其正确的方面，但是每个理论都有其缺陷。

《红裙子》（包括《老庐山恋》）的成功不仅在于政治环境、精英的敏锐发现和明智的选择，还得益于精英与观众的成功互动。失败可能只需要一条理由，但是成功却需要多种因素的配合。《英雄》与《无极》证明精英有着强有力的影响力，无论影片本身如何，精英的忽悠能力不容小视。但是，《无极》的恶评如潮却也证明精英决定论有时会失灵。《英雄》的成功不仅依靠精英的敏锐眼光，及时抓住机会，把握住时代的脉搏，更仰仗精英与观众的正确互动。《英雄》影片中所传递的模因信息，对于弘扬中华文化起到不可估量的作用。由于《无极》在诸多方面不敌《英雄》，所以引来观众的恶评和恶搞。这一教训对于中国电影人来说是深刻的。

虽然《西雅图》和《金陵》在精英选择、精英与观众的互动方面

不相上下，但是由于《金陵》目标是冲奥，该片遇到中国文化和西方文化的冲撞问题。由于《金陵》的编导不谙西方文化，对西方的价值观缺乏足够的理解和认识（更谈不上认同），所以犯了西方价值观的大忌，导致在北美遭遇"滑铁卢"。

 从理论上分析电影的成功和失败，总结经验教训，不仅具有理论研究的意义，也有实际意义。从以上的分析不难看到，电影与时装、时尚、文化消费的关系不仅仅是谁领引谁的问题，不仅仅是互动的问题，也不仅仅是精英的作用和观众的作用问题，它们之间的关系是一个错综复杂、相互影响、难分难解的关系。我们必须从不同的角度，以不同的理论综合分析，才能使我们更深入地理解它们之间的关系。

第8章 李安电影分析

前面一章分析了几部中国电影对时装、时尚的影响。讨论中国电影,如果忽略李安的电影,那么讨论肯定是不完整的。自从李安拍摄《推手》(1992)和《喜宴》(1993)获得成功以后,研究李安和李安的电影成为热门。本章试图从中西融合的角度对李安的电影进行分析,探讨李安电影的成功之道。

8.1. 李安电影的定位

在讨论李安的电影之前,首先需要对他的电影进行定位,即李安的电影到底属于中国电影、华裔电影还是美国电影。在美国,定义华裔电影和亚裔电影如同定义美籍华裔和美籍亚裔一样不是一件容易的事。"美籍亚裔"的提法出自美籍日裔政治活动家市冈裕次[1]。市冈裕次提出"美籍亚裔"的说法来取代"东方人"的说法,并努力使该名称成为官方的称谓,旨在联合生活在美国的亚裔人士争取政治权力。亚裔的说法在人种研究、文化研究和历史研究中已经获得广泛的运用。

[1] 市冈裕次(Yuji Ichioka)。

然而在电影界，该名称遇到很大的困扰。亚裔的说法不能体现和区分生活在美国的具有不同经历的形形色色的亚裔电影人，把身为第一代移民的亚裔人与第二代甚至第三代移民的亚裔人合称为亚裔显然过于笼统。有的人甚至把受到亚裔电影风格影响的美国电影、由亚裔电影人拍摄的美国电影均归类于亚裔电影，这样的做法使得研究亚裔电影（包括中国电影）的工作更加困难，所以有人提出把亚裔电影定义为"内容明确描述生活在美国的亚裔人生活的电影"（Lo，2008）。

按照以上的定义，李安不仅拍摄"美国化的中国电影"，也拍摄"外国的、艺术的美国电影"。李安开始拍摄的父亲三部曲可以说是纯粹的中国电影，而后拍摄的《冰风暴》（1997）[2]和《断背山》（2005）[3]却是纯正的美国电影，李安还拍摄了中美合作的《卧虎藏龙》（2000）和《色戒》（2007）。对于李安电影的归类问题上出现的困难，有人提议与其界定李安的电影究竟属于亚裔电影、美国电影还是中国电影，不如说李安电影是试图融合亚裔和美国电影差别的一个大胆尝试（Martchetti，2000）。有美国学者认为李安电影的主题始终围绕自我身份定位的问题（Arp et al，2013）。

随着世界全球化的进程，各文化之间的差别正在不断地消失，而各文化之间的碰撞和融合越来越频繁，李安电影归属问题上的困惑体现全球化的趋势。包括李安电影在内的许多影片，现在已经很难明确地界定是属于中国电影、亚裔电影还是美国电影，所以有人对李安的电影和他作为华人导演的标签还有多少关联提出质疑。从李安执导的影片看，他的题材如此多元化，思考角度横跨东西文化，已经很难再用"华裔导演"这个身份来阐释李安的导演生涯。李安是属于中华的，但是他更属于世界（魏英杰，2013）。

2 《冰风暴》（The Ice Storm）。
3 《断背山》（The Brokeback Mountain）。

8.2. 中西融合的模式

中西方存在的差别是巨大的,涉及的方面极为广泛。在关于人性的认识上,中国人相信"人之初,性本善",西方人受基督教的影响,相信"人之初,性本恶"。在哲学上,中国人求"智",西方人重"理"。在审美方面,中国人追求"善",西方人讲究"真"(李志强,2008)。中西方之间最本质、最关键的差异在于思维方式。从电影的角度分析中西方差别可以从三个方面入手。

首先,从电影的内容中可以看出中国人和西方人在思维方式上存在的巨大差异。西方人崇尚个人英雄主义,诸如《超人》《007》《蝙蝠侠》和《蜘蛛侠》等凭借个人之力拯救世界的电影不胜枚举。中国人反对特立独行,所以像《满城尽带黄金甲》和《赤壁》(2008年)等淹没个人特性的电影在中国能够风靡一时。产生这一理念上的差别原因是多方面的。

中国与西方所处的不同自然环境是其中的一个原因。中华民族文明起源于黄河流域,三面连陆一面靠海,地大物博使得中华文明有很强的稳定性和连续性,也使中国几乎处于与世隔绝的状态(蒋慧萍,2011)。中国长期处于封建统治,统治阶级奉行"罢黜百家,独尊儒术"的政策,扼杀中国人的独创精神和个人英雄主义。中国人信奉集体主义,西方人信奉个人主义[4]。个人主义的观点认为,凡对社会有利的事情必须建筑在对个人有好处的基础之上;集体主义的观点则认为,对社会和国家有利的事,对个人不一定有好处。简言之,前者认为个人与集体的利益是相同的,它们之间的利益不应该对立。后者认为个人与集体的利益不可能相同,它们之间的利益必然是冲突的,有个人的利益就没有集体的利益,有集体的利益就没有个人的利益,所以提倡"舍己为公"。由于这些原因,中国不需要出现西方式的救世英雄,中国电影鲜有《超人》式的大英雄。

第二,从电影运用科学技术方面,也可以看出中西方思维方式

[4] 在这里,个人主义与集体主义的定义与一般中国人的观点有很大的不同。

的差别。西方人崇尚科学技术，依赖技术手段。中国人则更注重自身的修炼，当中国人热衷于几十年苦练武功时，西方人造出的枪炮一夜间把中国的功夫给废了。好莱坞影片《阿凡达》耗资五亿美元耗时12年精心打造，其特效成分占了整部电影的80%。与西方电影相比，中国电影在高科技方面仍存有巨大的差距。

第三，在叙事技巧上，受中国文学和古典戏曲的影响，中国电影讲究故事性、完整性、曲折性。西方电影在叙事模式上则注重跳跃性和拼凑性，运用现代电影技巧的办法呈现故事。虽然故事可能并不完整，但是留给观众很大的想象空间（杨林，2012）。

中西方之间在全球化趋势下不可避免地产生互动。分析互动产生的结果，我们不妨从自然界里的现象说起。在自然界中，各种不同物体之间的互动是常有的事，参与互动的最基本单位叫作元素。这是只有一种原子的物质（如氢、氧、铜、锌等），不同的物质互动后生成的物体有以下几种：

第一种叫作复合物[5]，由两个或两个以上的原子组成。生成的复合物与组成的元素的性质完全不同。例如，水是一种复合物，由氢元素和氧元素组合而成。氢可以作为燃料，氧可以助燃。没有氧，燃料无法燃烧。虽然水的分子由氢原子与氧原子组合而成，但是水却不但不能燃烧，而且成为火的克星。水与氢、氧的性质完全不同，毫无氢和氧的痕迹。在复合物体中，不同元素依靠一种特殊的力量（离子键或共价键）组合成新的分子。这种组合是在分子内部形成的，可以说是一种完美的组合，不露痕迹的组合。

第二种生成物叫作混合物[6]。混合物是通过物理方法（通常是加热方法）把不同的元素混合在一起的，可以通过物理的方法把混合的元素重新分开。混合物仍保留原有元素的一些特性（当然会有一些改变）。例如黄铜是由铜和锌混合而成的，锌在黄铜中占的比例大约为10-45%之间，黄铜仍保留铜的一些基本特性。另一个例子是不

5 复合物（Compound，也叫做化合物）。
6 混合物（Mixture）。

锈钢，是钢与铬的混合物，由于铬的存在，原来很容易生锈的钢变得不易腐蚀。混合物与复合物的重要区别是，混合物并未形成非常稳定的结构，遇到高温时原来的元素还会分离开来。

物质之间互动产生的第三种结果是"不熔物"，如水和油。尽管水可以溶解许多物质（如酒精、盐、糖等），但是遇到油却一点办法也没有。水和油在一起时，由于油的密度低，总是浮在水的上面。

物质之间互动产生的第四种结果是"强烈排斥"，如水与热油。当热油里放入少量的水时，水受热变成蒸汽从底部迅速冲出热油，引起热油四处飞溅。如果有人在附近，很容易造成烫伤事故。这两种物质之间具有强烈的互斥倾向[7]。

在人类社会中，各种不同的族群（也称为种族）如同自然界里单一元素。与自然界里的物质一样，各种不同的族群之间也存在着互动。社会学家把各族群之间互动的结果分为以下几个种类。第一种是"熔合关系"，是指少数族群逐渐接受主流社会的文化。熔合包括文明礼仪、价值观念、生活方式等方面。美国素有"大熔炉"之称，很多移民（特别是第二代以及第二代以后的移民）逐步融入主流社会。

虽然熔合是一种互相影响的过程，但是熔合的结果并非是对等互动。在美国，熔合表现为主流社会占上风，少数族群被瓦解和熔合。其实在自然界也存在相同的情况。氢氧互动产生的水不是按1:1的比例形成的，在水分子里氢是两个原子而氧只有一个原子。

西班牙裔[8]是移居美国或加拿大的拉丁美洲讲西班牙语或葡萄牙语的人，是西班牙或葡萄牙后裔与拉美殖民地的当地土著居民通婚形成的一个新的印欧民族。他们既体现欧洲人的特征，又具有拉美人的性质，保持着特有的文化，是族群熔合的典型例证之一。

各族群互动的第二种结果是"多元关系"。多元关系是指少数族群具有独立性，同时享受平等待遇。少数族群尽管在总人口中不占

7 这里的讨论有别于化学专业的论述，举出四种互动的结果是为了与人类社会中各族群的互动结果相对比。

8 西班牙裔（Hispanic，也译为拉丁裔）。

多数，但是他们保持自我，以自己文化传统为荣，有明显的凝聚力。在多元化体系里，各族群各自为政、和平共处、相安无事。

美国是世界上族群最多的国家，这是因为美国是一个由殖民和移民产生的国家，族群和文化不可避免地多元化。许多移民虽然人到了美国，但是心却留在他们的家乡。他们在美国保持着家乡的文化，形成国中国、城中城。在加利福尼亚州的洛杉矶市和旧金山市，得克萨斯州的休斯敦市，伊利诺伊州的芝加哥市和美国第一大城市纽约市，均有规模巨大的中国城。在中国城里，许多移民美国的中国人一辈子只讲中国话、吃中国饭、逛中国店。如果我们身处这些中国城，根本体会不到是在美国，仿佛又回到熟悉的中国。

瑞士也是多元化的成功典型。该国有600万人口，有德国裔、法国裔和意大利裔组成。他们拥有各自独特的文化，保持各自的语言，在经济上平等，能够和平共处。

多元关系与熔合关系一样，也存在主次的问题。虽然各族群之间能够和平共处，在形式上享有平等地位，但是这种平等是不对称的。自然界的混合物中多种元素的比例也不是平分秋色。黄铜中的铜和不锈钢中的钢均占主导地位。美国各族群的多元关系中，以白人为主的事实是显而易见的。

各族群互动的第三种结果是"隔离关系"。过去的南非和美国实行种族隔离政策，黑人与白人不能同校读书，不能在同一个地区居住，许多公共设施分为专为白人使用和专为黑人使用。

各族群互动的第四种结果是"强烈冲突或武力镇压关系"。各种不同族群之间诉诸武力，强势的族群动用武力压服弱势的族群，如果处于弱势的族群不肯俯首听命，强势的族群就把弱势族群给灭了。处于强势不一定指在数量上的多寡，伊拉克萨达姆领导的逊尼派穆斯林仅占总人口的百分之二十，什叶派穆斯林和北部的库尔德派是人口的多数派，但是老萨凭借手中的军队，硬是把多数人压服了。

人类社会中各族群之间互动的结果与自然界物质互动的结果有点相似。熔合关系相当于自然界中的"复合物"，多元关系相当于"混

合物"，隔离关系相当于"不熔物"，强烈冲突或武力镇压关系相当于"强烈排斥"。

上述关系也可以用来解释各种文化之间的互动。电影是一门集戏剧、文学、音乐、摄影等艺术为一体的综合艺术，是文化的一个表现形式。全球化的趋势使得各文化之间产生更频繁的接触和碰撞。中国人很早就已经认识到中西方存在的差别，并就如何应对中西方差别有过争论。张之洞提出"中学为体，西学为用"，黄仁宇、李泽厚提出"西学为体，中学为用"。前者主张以中国传统的思想、文化、制度为根基，引进并应用西方先进的科学和技术。后者则主张以西方的思想、文化和制度为基础，适当地保留中国的传统。两种观点争论的焦点是"体"和"用"谁是根本的问题（潘采夫，2012），也就是说在多元关系中，是坚持中国传统为主还是让西方传统成为主宰。

改革前的中国电影与西方电影的关系是"隔离关系"，中国坚持闭关锁国的政策，与西方文化基本处于老死不相往来的状况。改革开放以后，中国的大门被打开，随着中国现代化进程的快速推进，中国与国际社会越来越多的频繁接触，中国文化与西方文化的碰撞越来越强烈，中国电影与西方电影的交流已经不可避免地发生。这种互动会有什么结果呢？

号称"世界影都"的好莱坞在电影界一直具有重要的影响。面对强大的西方文化和好莱坞的霸主地位，非英语国家的电影作为"文化上的他者"通常有两条道路可以选择。第一条道路是与西方电影保持多元关系，在此模式下，中国电影和西方电影具有各自的独立性，它们保持自我、各自为政、和平共处。在此模式下，中国电影坚持以我为主，坚持本民族的文化和历史，将特有的民族性展现给西方观众。

华人电影导演中，张艺谋、陈凯歌、侯孝贤等人走的是这一方向。他们不断以他性的、别样的、一种别具一格的东方奇观来满足西方观众对中国的期待和猎奇心理。另一个方向是在多元模式下放弃以我为主，中国电影选择认同好莱坞的游戏规则与权力话语，迎合西方观众的审美趣味和意识形态，打造他人的"主旋律"。华人电影

导演中,吴宇森、于仁泰、杨德昌走的是这一方向。他们拍摄的电影无论在形式上还是内容上,均与好莱坞的电影没有多大的差别。

第二条道路是与西方电影采取熔合的关系。熔合关系是"文化他者"接受西方主流社会的文化、价值观念、生活方式等,同时巧妙地缝合东方和西方、他者和自我,使西方人重新认识他们熟视无睹和习以为常的社会,从而争取到好莱坞的话语权(韩培,2005;小文,2006)。这种熔合是从本质上的改变,达到"你中有我、我中有你、彼此不分"的地步,就像水分子中的氢和氧,尽管氧在水分子中只有一个原子(相对于两个氢原子占了少数),但是缺一不可。李安走的正是这一条道路,也是目前最为成功的道路。

8.3. 李安电影的成功之道

李安曾多次获得重要的国际电影奖项,包括两座奥斯卡金像奖,一座奥斯卡最佳外语片奖,五座英国电影学院奖,四座金球奖,两座威尼斯金狮奖,两座柏林金熊奖。他是第一位获得奥斯卡金像奖的亚裔导演,也是至今为止唯一两度获该奖的亚裔导演。他是柏林影展上唯一两次夺得最佳导演奖的导演,还是历史上唯一囊括奥斯卡奖、英国电影学院奖和金球奖三项最佳导演奖殊荣的华人导演。通过研究李安的电影,我们可以更深刻地了解李安。李安曾说过,如果你想理解我,全在我的电影里(Dilly,2007)。

李安电影的成功,首先归功于世界全球化的趋势,与享有平等权利的美国社会。好莱坞素有世界"梦工厂"之称,是各国电影界人士争相进军的目的地。由于经济、政治和文化全球化的影响,好莱坞逐渐向世界打开大门,引进大量的导演、演员和电影元素。美国人认识到,好莱坞电影的繁荣有赖于各国艺术家的魅力,许多外来的优秀人才能够脱颖而出,得益于时代的土壤和气候。李安毫无疑问是有利的政治、经济环境的受益者。

在李安之前，好莱坞曾经出现过华裔导演和华裔影星。黄柳霜是第一位美籍华人好莱坞影星，早在 1919 年 14 岁时就开始涉入影艺圈，成为跑龙套的小演员。1922 年 17 岁时的她凭借《海逝》[9]里的成功表演一炮走红。她的名声还传到欧洲，成为国际知名的华裔影星。然而好莱坞并不情愿把领衔主演的角色留给黄柳霜，由于她的黄种人身份，美国电影制片人不可能把她作为女主角看待。1935 年赛珍珠[10]的作品《大地》[11]开拍时，米高梅电影公司[12]没有让黄柳霜担当女主角，而让德国女演员露易丝·雷娜[13]担任这个黄皮肤的女角色。美国电影博物馆长戴维·斯沃兹[14]对此事评论道，她（黄柳霜）在好莱坞达到影星的水平，可是好莱坞却不知如何对待她（Anderson，2006）。

黄柳霜在成名后的几年里仍然只能接到一些配角戏。当时的好莱坞电影里的亚裔女角色往往只有两种人，一种是天真而又富有自我牺牲精神的"蝴蝶"，另一种是精明、富有欺骗性的"龙女"[15]。黄柳霜对于在好莱坞受到的不公平待遇极为不满，曾离开好莱坞去欧洲寻求发展机会。她说过，她厌倦了她所扮演的角色，在好莱坞没有她的位置。制片人宁愿用匈牙利人、墨西哥人、美国印第安人来扮演中国人的角色却不用她这样正宗的中国人（Parish and Leonard，1976：533）。这一情况不禁使人想起黄柳霜小时候的痛苦经历。黄柳霜在幼年时期曾与其姐上过美国的公立学校。她们在学校里受尽同学的种族歧视和污辱，不得不转学进入中国人办的学校。

早期华语片女导演伍锦霞也是一例。她被人们称为"好莱坞唯一华裔女导演"，一生中曾导演或制作过 11 部电影作品，在美国执导过六部华语片，获得一定的赞誉。她在美国执导的第一部影片《金

9　《海逝》（The Toll of the Sea）。
10　赛珍珠（Pearl Sydenstricker Buck）。
11　《大地》（The Good Earth）。
12　米高梅电影公司（MGM）。
13　露易丝·雷娜（Luise Rainer）。
14　戴维·斯沃兹（David Schwartz）。
15　"蝴蝶"（The Butterfly），"龙女"（The Dragon Lady）。

门女》(1941)[16]曾获得影界的好评。伍锦霞比黄柳霜幸运一些,在好莱坞受到的歧视没有后者明显,这是因为伍锦霞的家庭具有雄厚的经济实力。她的父亲是位成功的老板,她搞的第一部影片是自己筹措资金拍成的。伍锦霞本人后来也成为一位成功的商人,坐拥五家中餐馆,曾出资帮助华裔拍摄电影。如果她两手空空、囊中羞涩,仅凭她的导演才华要想在好莱坞闯出一番天地,恐怕是不现实的。

华裔先驱的经历说明当时的美国社会充满对少数族裔(包括亚裔)的歧视。直到上世纪的50年代,美国仍然实行种族隔离政策,黑人与白人不可同校学习。为了九位黑人学生进入白人学校读书,总统不得不派出1,000人的军队来保护这些黑人学生。一位黑人中年妇女因为在公交车上不给白人青年让座被抓。1963年黑人平权领袖马丁·路德·金发表举世闻名的"我有一个梦"的演说,引起世界的注意。1965年,美国的国会才通过法案,给予美国的少数族裔平等的政治权力。

李安是幸运的。他来到美国求学的时候,美国的社会与伍锦霞和黄柳霜所处的时代已经不可同日而语。没有民权人士数十年不懈的努力,为美国的少数族裔争得平等的政治权力,没有美国社会对少数族裔平等权利的普遍认同,才华横溢的李安要想在美国获得现在的成就是难以想象的。黄柳霜、伍锦霞和李安的经历从正反两个方面证明"环境影响论"的正确性。

李安的成功还在于他的电影抓住中国人和西方人共同关心的"人性""家庭""情感"和"性爱"等主题。李安从小沐浴着博大精深的中国传统文化,使他的电影有着深厚的内涵。李安在美国求学和定居生活的经历,使他不仅受到正规的西方电影教育,而且深入了解西方的社会和文化。对具有普世价值东西的探索永远不会过时,永远会抓住观众的心,也从来会得到好莱坞和奥斯卡的青睐。人性、家庭、情感和爱情是人类永恒的主题,万无一失的普世价值观(严絮,2013)。李安的电影总是围绕着这几个不朽的主题。

16 《金门女》(Golden Gate Girl)。

《卧虎藏龙》一片是李安首次杀入奥斯卡奖的作品（尽管是奥斯卡的外围奖）。李安把中国武侠电影的"侠""义"精神，与西方文化的个性气质，融入到影片之中。影片探索的主题之一是人性问题，两位性格截然不同的女主人公分别代表中西方两种不同的文化。俞秀莲是位忠肝义胆、身手不凡的女侠。她外柔内刚，心思缜密，虽然与李慕白彼此相爱，却将爱情暗藏心中，始终恪守妇道。好静、追求田园般诗意生活、无为满足现状、含蓄忍隐是中国人的特性，沉稳内敛的俞秀莲象征中国文化。

玉娇龙出生于一个权倾一时的官宦人家，受尽溺爱从而桀骜不驯，不听父命为了追求自己的理想和爱情，不惜与生性狂野的山贼私订终身。玉娇龙为了达到自己的目的不择手段，全然不顾亲朋好友的感受和所受到的伤害。在西方人眼里，她是位敢爱、敢恨、敢做、敢当的自由女侠。好动、欲望无限、强烈的进取心、注重自我实现、不断开拓创新是西方人的特点。任性张扬的玉娇龙象征西方文化（莫小青，2004）。

影片《卧虎藏龙》一改武侠片以动作为主要诉点的老路，将中国的道家思想与武功、情节、人物命运紧密结合，突出武侠片所注重的东方式"情、义"，围绕人性这一主题做了淋漓尽致地发挥。与李安电影中常见的"半团圆"式的结尾不同，《卧虎藏龙》以悲剧告终。李慕白身中毒针，只能用最后一口气吐出他的一世情，"我已浪费这一生，我要用最后一口气对你说，这一生我一直深爱你"。说完后，李慕白在悲痛欲绝的俞秀莲的怀抱中逝去。

李慕白的遗憾之死，俞秀莲的悲痛欲绝，玉娇龙的无限悔恨，碧面狐狸的临终坦白无不说明人生命运对所有的人都是公平的。不管是大侠还是凡人，当我们不珍惜爱情，爱情将离我们而去，当我们不珍惜亲情，亲情同样也会离我们而去。玉娇龙最终明白这一道理，但是为时已晚。她纵身幽谷时，已经不再是那个自私自利、唯我独尊、任性的大小姐。

李安在《卧虎藏龙》影片中对中西方的思想加以夸张，使之走向极端，达到物极必反的目的。无论是中国文化的克制忍隐还是西方

文化的奔放洒脱，只要不掌握好分寸和尺度，都会走向反面。影片的悲剧是因为，一方面象征西方文化的玉娇龙、罗小虎和碧面狐狸太爱折腾，另一方面象征中国文化的李慕白和俞秀莲太克制忍隐。李安用悲剧暗示西方文化里欲望的无限扩张，需要与中国文化的忍让含蓄相结合，中国文化的隐忍压抑，需要借鉴西方文化中的自由洒脱。二者相辅相成、互补互济，才能达到世界的和谐。

《卧虎藏龙》与其说是一部武打片，不如说是一部探究人生的伦理片。李安成功地将中西方的伦理、道德、价值观融入一体，对各自的优点加以弘扬，对各自缺点给予含蓄的批判，深深地打动中西方的观众，这样的电影要不火也难。正是由于身为精英的李安准确地把握住时代的脉搏，掌握中西方观众的心理，他的影片受到前所未有的欢迎。

一部电影是否成功很大程度上依赖于观众。没有观众的观看和支持，电影拍得再好也没有意义。这就像著作一样，作者写出来的书没有人去读，该书无法体现其价值。中国学者李法宝（2008：86）曾说过，"观众并不是永远对的，但是无视观众的作者永远是错的。"李安的成功在于他的电影与观众之间，存在着良性的、健康的和有效的互动。李安认为，观众并不仅仅坐在那里欣赏演出，观众本身也是演员。正像李安的导师说的那样，演员和导演的工作不是自己动感情受感动，而是通过演出使观众受到感动（Dekoven，2006：xiii-xiv）。李安电影的叙事方式深受观众的喜爱，得到中西方观众的认同。中西方观众能够理解李安通过影片所想说的话，认同他的理念。

李安讲述故事基本上采取白描的手法，不加烘托刻画出鲜明生动的形象。有的时候，李安会通过镜头的闪回，故意先讲结果，然后通过一句交代，使得观众恍然大悟。这一白描的手法处理在表述人物间错综复杂的关系时，给予观众无限的想象空间（刘洋，2007）。影片《喜宴》中，高伟同为了应付父母传宗接代的愿望，与大陆来的姑娘顾葳葳假结婚。假结婚引起高伟同与其同性恋朋友、顾葳葳、其父母之间复杂的矛盾，涉及的人物尝到感情的苦果。影片中的老父亲似乎对此事一直不知情，被蒙在鼓里。当曾是将军的老父亲用一

句淡淡的英语，说出他早就知道高伟同与白人朋友的真实关系时，观众顿开茅塞。这一句简单而又突兀的英语，不仅道出老父亲的洞察力，更体现他对儿子生活态度的理解和宽容。

在奥斯卡获奖影片《断背山》中，李安并没有用直接的方式道出两个牛仔同性相爱的过程，仅用几个短镜头（两人的工作交谈、打猎和互相嬉闹）来暗示他们之间的情感。但是在表现他们深爱却无法相守的痛苦时，李安不遗余力毫纤必现。艾尼斯·戴尔·玛[17]在他们第一次分别后独自在墙边弯腰痛哭的情景，给观众的印象是深刻的，他们之间深爱的信息巧妙而又顺利地传递给观众。即使在相对宽容的美国，同性恋问题目前仍然是个比较敏感的问题，李安在讲述两个牛仔的同性恋故事时，巧妙地避开尴尬，显示李安过人的高超技艺。

中国传统电影常以语言为主导的形式来叙述故事，李安汲取西方电影的手法，用快速的剪辑节奏和紧凑的镜头转接进行叙事。蒙太奇是李安屡试不爽的手法。在影片《喜宴》中，开头的十来个镜头组接，健身房的画面，街上打电话，遇到同学的情景，寥寥数镜勾勒出高伟同日常生活。当伟同决定与葳葳假结婚并得知父母要来美国看望儿子时，他们迅速布置房间。李安只用十多个镜头剪辑，快速完成重新布置的工作，反映高伟同与同性恋朋友生活细节的布置被拿下，取而代之的是中国传统的书画和合乎传统的照片。从开始的铺垫到故事情节的起伏，整部电影的镜头组接没有拖沓，却又完整地把故事的细节交代得十分到位（杨林，2012:30）。

更为人们称道是李安的影片《饮食男女》（1994），开场影像十分独特。李安运用蒙太奇的剪辑手法，把父亲利索的洗、切、炸、炒、烧等一系列厨艺特写动作，以及墙上的几张照片，将父亲的名厨身份和娴熟技能，不动声色地展现在观众面前。李安电影的成功说明，用西方电影常用的蒙太奇手法，取代中国传统电影以语言为主导的叙述手法，是行之有效的、成功的。

17　艾尼斯·戴尔·玛（Ennis Del Mar）。

李安电影的另一个特色是化繁为简、通俗易懂。李安对叙事时间的处理上，基本按照线性的逻辑关系，观众与李安所营造的叙事时空之间，不会产生隔膜和陌生，观众更容易被带入叙事环境之中。影片《卧虎藏龙》取材自同名小说，该片以沉稳、张弛有度的剧情，一改一般武侠片剧情浮躁、语言浅薄、故事复杂混乱的通病，使观众在简单中看到蕴含的大场面。观众发现，我们不需要庞杂的故事背景，也能品味出江湖的深奥。该片的故事没有尔虞我诈、明枪暗箭的复杂情节，年少轻狂的玉娇龙走进江湖的深处选择跳下悬崖时，观众回到现实，明白其中的现实意义。罗小虎画龙点睛地提到"心诚则灵"，暗示玉娇龙义无反顾地去追寻她的真爱：她对师傅李慕白的有悖纲常伦理的暗恋。李安的不凡之处在于，他能够化繁为简，大胆地除去江湖的烦琐，为观众展示一个简单的江湖，一个中西观众（尤其是西方观众）都能够看得懂的江湖，一个具有现实意义的江湖（影吒者，2014）。相比之下，影片《英雄》虽然在西方获得不俗的票房成绩，但是西方人对影片的理解却差强人意。他们认为影片中的人物关系、情感纠葛太复杂，叙述的结构也让人很难理解（康凯，2003）。

　　国内的不少导演惯用宏大的场面、疾风暴雨式的叙事手法。李安却擅长以小河流水般的舒缓讲述故事，给人一种从容不迫、浑然天成的感觉。李安在论述他的叙事风格时曾说过，"有些导演的东西基本上走的诗或散文的形式，等于是导演在表演，这样的模式对我而言就是很困难的。"李安拍电影严格按照好莱坞的叙事模式，从观众心理接受机制出发，尽可能隐藏电影叙事者的存在，将画面和人物全部锁定在故事之中。

　　李安与美国公共广播公司[18]主播吉姆·莱勒[19]不谋而合。莱勒曾主持过 13 次美国总统的辩论，担任辩论主持人的信念是不干预政策，他认为，主持人应该像棒球裁判那样，让球员发挥水平而别挡球员的道。莱勒曾说过，辩论主持人的最高境界是让观众感觉不到主

18　美国公共广播公司（National Public Radio）。
19　吉姆·莱勒（Jim Lehrer）。

持人的存在。这一理念为他赢得口碑,他被认为是美国最优秀的总统辩论主持人(张程、乔晞华,2019)。

与主播莱勒一样,李安在叙述故事时总是不露声色,让人感觉不到导演的存在。《推手》是一部反映跨国婚姻带来中西文化冲突的影片。该片以中西两种不同的生活方式开场,镜头的一半展现老父亲悠闲自得地练毛笔字、打太极拳、听京戏,镜头的另一半却是洋媳妇抓耳挠腮,无法搞创作的窘态。接着影片中出现老头子捧着大碗大口吃鱼吃肉,和洋媳妇用小碟小盘细嚼慢咽蔬菜的情景。一边是老爷子乱丢烟头,另一边是洋媳妇无可奈何地跟在后面拣烟头。这些对比镜头充满生活气息,显得自然合理而无矫揉造作之嫌,导演的身影完全融化在电影之中不露一丝痕迹。

李安的作法有别于有些国内导演(如张艺谋)的刻意经营。影片《红高粱》(1988)中"颠轿"和"祭酒"两场戏很有特色,体现张大导的蓄心渲染。颠轿那场戏中,几条抬轿粗野壮汉恶作剧式地对花轿中一位红装红盖头新娘的戏谑引人入胜。足足有五分钟的颠轿是具有民族风格的惟妙惟肖的表演,也是壮汉们对新娘魅力的渴望的发泄。使颠轿戛然而止的是轿中新娘的啜泣声。所有这一切的铺垫最后以"爷爷"与新娘九儿的野合告终。虽然一切似乎顺理成章,但是影片中导演的身影却挥之不去。祭酒那场戏也是如此。伙计们在新娘面前酿酒时唱起《酒神曲》:

九月九酿新酒
好酒出在咱的手
喝了咱的酒上下通气不咳嗽
喝了咱的酒滋阴壮阳不口臭
喝了咱的酒一人敢走青刹口
喝了咱的酒见了皇帝不磕头
……

曲调高昂、充满激情,成功地表现剧中人的张扬醇烈的性格,突显导演精心刻画的叙事手法。

李安在影片《少年派奇幻漂流》（2012 年）[20]中采用大量 3D 技术。曾获普利策奖的影评人罗杰·艾伯特[21]是个对该技术持怀疑态度的人，但是他对李安的《少年派》3D 技术却赞不绝口。他认为李安没有拿新技术当作噱头或煽情工具，而是用来加深电影的空间感和故事本身（洪玮，2013）。新技术只能用来为剧情服务，剧情如果被用来炫耀特技，导演就犯下本末倒置的大忌。

尽管李安与国内一些导演的两种不同的叙事手法并无高下之分，但是从容不迫、浑然天成、流水般的故事显得更加自然，更能抓住观众的心是不争的事实。轰轰烈烈的张扬运用一次两次也许能够奏效，给人以新鲜感、神奇感，但是用多了观众就会厌倦，充满生活气息的从容不迫则可以屡试不爽。

李安电影的另一个受到普遍称赞的特点是精细至微。在《冰风暴》一片中，李安对那个时代生活的还原非常准确，使美国观众惊叹不已。该片所处的时代是上世纪的 70 年代，西方社会在文化观、生活观念、道德观念以及政治理念等等方面经历剧烈震荡。水门事件和越战在美国是挥之不去的阴影。在那个特殊的年代，整个美国处于困惑迷失状态，总统形象和社会权威受到严重的挑战。李安对时代的挖掘细致到当时使用的地毯、袜子和电视机里播放的电视广告，《冰风暴》成功地唤起美国观众对那个时代的回忆。

《断背山》影片中两件血衣的处理体现出李安的细腻手法。在杰克·崔斯特[22]的老家，艾尼斯·玛发现两件带血的衬衫，崔斯特的血衬衫覆盖着艾尼斯·玛的血衬衫。这两件衬衫是象征他们秘密感情的唯一印记，艾尼斯·玛带着两件衬衫回到了他自己的家。片末，当艾尼斯·玛为了收起女儿遗忘的衣服打开衣橱时，观众又见到这两件交叠在一起的血衣，不过，此时交叠的方式反了，是艾尼斯·玛的衬衫覆盖着崔斯特的衬衫。影片试图用再也无法具体的拥抱弥补艾尼斯·玛为与现实生活妥协而放弃的感情梦想。李安的细腻描述

20　《少年派奇幻漂流》（The Life of Pi）。
21　罗杰·艾伯特（Roger Ebert）。
22　杰克·崔斯特（Jack Twist）。

在观众中引起反响，达到通过这一细节传达信息的目标。有意思的是，那两件定情血衣卖出好价钱，有人用十多万美元的高价买下象征同性恋感情的戏服。

李安通过采用白描的叙事手法，蒙太奇的紧凑剪辑，化繁为简通俗易懂的情节处理，不露声色的舒缓讲述，精细至微的细节处理，毫无阻碍地与具有各种不同文化背景的观众之间进行互动。李安的电影受到普遍的欢迎证明他与观众之间的互动是成功的。

李安的电影里充满着大量的中国文化模因。李安广泛使用中国功夫、太极推手、中国字画、宝剑、筷子、中式美食烹饪、中式喜宴、中式建筑、中式服装（许波，2013）等中国文化的模因。从衣食住行、言谈举止到江湖搏杀，通过这些模因不仅达到讲述故事的目的，也让观众（尤其是西方的观众）大开眼界，感受到浓郁的中国民族文化。

在《推手》影片的开头，朱师傅的太极推手后面，镜头里随之跳出典型的中国环境：书法和布鞋。拳经的要诀"圆化直发""舍己从人""左重则左虚""右重则右渺"，推手的要领"圆柔应对""不硬顶硬丢""调和""穷磨至我顺人背时方发劲""注重平衡协调"在影片中发挥得淋漓尽致（刘帅军，2010）。《饮食男女》的开场十分中国化，身为厨师的父亲利落的洗、切、炸、炒等一系列娴熟的厨艺动作让观众大饱眼福，中国的饮食烹调在观众面前展露无遗。《卧虎藏龙》里的丹青书画、飞檐走壁、茶道书法、儒家庄禅无不体现中国的民族文化。最让西方人心动的莫过于影片中精彩的武打。影片《卧虎藏龙》中的武打生动地展现中国古典武术艺术之美，"竹林之战"常被人称道。李安独具匠心地把武打安排在竹林中进行可以说是模因里面套模因，竹以其刚直的外形和随风飘荡的柔美被中国的古人赞颂，素有君子形象之称。影片中的武打造成强烈的视觉冲击，非其它影片能及。

博大精深、源远流长的中国文化不是一句空话，是由众多的中国文化模因所组成的。这是中国文化进化的最基本单元，它们在文化的进化过程中不断地被复制、传播和变异。中国文化的模因不仅

可以记载于文字之中,更留传于人们的头脑之中。它们被不断地复制,成为其他人(尤其是西方人)的头脑里的信息。中国文化依靠着这样的复制、发展、变化不断地向世界各地传播。李安电影中的中国文化模因为中国文化的传播做出卓越的贡献,由于他的电影的非凡成功,他在传播中国文化方面的贡献无人可及。

值得令人注意的是,由西方人拍摄的好莱坞电影里,也开始出现中国文化的模因。影片《功夫熊猫》(2008)[23]里面从人物到道具都非常中国化,譬如太极、面馆、庙会、倒"福"字的灯笼、瓷器、竹筷、笛子、雕龙柱、舞龙鸣炮的欢庆等。阿宝的师兄师姐的选择更加体现中国文化的模因,它们分别是老虎、螳螂、蛇、鹤和猴子,与中国武术模仿的动物相对应。影片以中国的水墨山水为背景,中式的建筑和服装显得逼真可信。影片中的桥段(如抢包子、掌劲灭烛、五形拳、飞檐走壁)和故事情节的设置(如徒弟叛变、入门受欺、参悟功夫真谛)都参照过去的中国经典影片。更重要的是,该影片通过角色之口宣扬起"天人合一"、太极等东方哲学和中国的儒家道家的理念。《功夫熊猫》一片开创西方人宣扬中国文化的先河,影片中的中国文化模因功不可没。

由于中国的电影界和社会科学学术界对于模因的理论和说法还比较陌生,所以大多数学者在讨论中国文化模因时,常常使用"中国文化元素"或"中国元素"一词。相信在不久的将来"中国文化模因"的说法会得到推广,从而取代"中国文化元素"的说法。

李安电影的成功之道是多方面的,归根结底李安不是为了获奖(尤其是奥斯卡奖)而拍片是最根本的原因。中国一些导演的失败有多种原因,但是急功近利、盲目模仿、心里总惦记着"小金人"是最主要的原因。

23 《功夫熊猫》(Kung Fu Panda)。

8.4. 启迪

如何运用电影艺术表现两种文化的交锋、交融是当代中国电影人需要思考的问题。融汇中国文化和西方文化做得最出色的当属李安，他能够游刃有余，游走于中西方文化之间，融汇两种不同的文化，创造一个又一个奇迹。

李安的电影不仅受到中国人的欢迎，也受到西方人士的称赞，不仅受到自由派人士的欣赏，甚至得到右派保守势力的支持（对李安关于同性恋的电影）(Mooser, 2010:2)。李安能够一举成为闻名世界的重量级导演，不能不说是个奇迹。劝解他"用力不要太深，着色不要太重"的父亲和在他事业低潮时给他坚定支持的贤惠又不急功近利的妻子，是他事业成功的思想支柱。

李安的电影思想深刻、故事性强、画面优美、叙事从容，最终形成以"淡雅平和"为特征的独特的电影美学风格。李安的电影深含中国文化的内涵，将中国文化的"和谐"与"中庸"思想艺术地展现在银幕上。不仅在华语片中而且在英语片的创作中，李安展现和融汇中国的民族品格。即使在表现标准美国家庭生活的影片中，李安始终把中国传统"和"的观念与"中庸"的思想贯穿全片，给人最大的感受便是中华民族传统的"家和万事兴"的理念。李安的电影创作广泛吸收中国的传统艺术、传统美学范畴的表现形式。李安对传统艺术、传统美学范畴的表现并不是简单的吸收运用，而是经过认真消化，与电影艺术的表现手法相融合，创造出一套新的艺术表现技巧。

李安电影的成功还具有深远的政治意义。由于历史的原因，两岸三地的中国人在许多方面（如政治、经济、文化等）仍有一定的歧见。但是对于李安的成就，无论是何地的华人都毫无例外地赞不绝口，只有一人除外。这就是中国文人马伯庸。马伯庸（2006）"指责"李安是中国电影的"千古罪人"，明为批评李安实为暗讽大陆的几位电影人，并无真正指责李安之意。李安的电影拉近两岸三地的华人，李安电影将会成为联系全球华人的纽带。

目前西方文化在世界上占据主导地位，中华文化始终处于边缘化的境地，只能作为主流文化可有可无的调剂。有位电影人说，华语片对于西方人来说不过是有新鲜感，换个口味，点缀一下而已（张秀琼，2007）。世界的历史说到底是文明之间的冲突，东西方社会因为宗教和文化的不同发生过多次冲突。例如，公元前 500 年的两次波西战争是波斯文明与希腊文明的冲突，公元 11 世纪到 14 世纪的数百年间，发生过的十次十字军东征是西方基督文明与东方穆斯林文明的冲突。

目前中华文明正受到西方影响发生深刻的变化，中国正在形成适应现代生活方式的文化。西方国家率先进入现代社会，西方文化必然有其合理性和先进性，中国应当积极融入，而不是规避抵制、顽固不化。李安是中国电影现代意识的实践者与代表人物。他的成功经验为中国电影人指明了前进的方向。

下 篇

电影产业语境中的时尚造型师

第 9 章 绪 论

9.1. 研究对象：中国电影产业中的时尚造型师

人们对有史以来电影和时尚之间相互影响、相互促进的紧密关系并不陌生。在西方，时尚生产从 1920 年代就已经介入到电影生产中，经典好莱坞时期中的很多电影造型师同时也是时装设计艺术大师。中国内地在时尚产业逐渐成形之后，电影中的人物造型开始受到时尚产业的介入。一个突出的表现是时尚产业中的"造型师"[1]作为电影造型师出现在电影的产业运作中，改变了以往电影中服装造型的产出方式，并主导着电影明星个人风格的塑造，对中国电影产业造成一定的影响和冲击。

中国电影在 1910 年代诞生，当时中国的时尚产业还没有建立，也没有出现过像查尔斯·沃斯[2]这样确立品牌意识的人和可可·香奈儿这样制定现代风格的人。中国电影中的许多服装都是在美术的指导下由裁缝[3]来完成，或者它们只是表达象征意义的道具。从改革开

[1] 时尚造型师（Fashion Stylist）。
[2] 查尔斯·沃斯（Charles Frederick Worth）。
[3] 评价中国时尚产业发展历程中的通识。在《纺织服装周刊》2009 年 8 月 31 日刊中有对曾获中国服装功勋人物的服装教育家李欣的访谈，其中也提到"在上世纪 80 年代，中国的服装设计还只是停留于初级的裁缝阶段。"1985 年中央工艺美院才开设中国第一个服装设计班。

放到新世纪期间，内地时尚产业逐渐发展，时装设计师在90年代开始出现，电影中对于服装的审美已经日趋接近于西方，但人物造型更多趋向于达成审美诉求，完成角色的塑造，都市题材电影和明星也很少走进全球化时尚语境。在新世纪之前，中国电影中的人物造型是由美术设计、戏服设计、服装师等来完成的，根据每部电影情况的不同，称谓也不相同。

然而这一情况在进入新世纪以后不得不做出改变。在消费社会和文化产业全球化背景下，电影产业如何冲出国门走向世界，如何满足人们追求流行的市场需求，成为亟待中国电影产业工作者们解决的问题。中国的时尚造型师是时尚全球同步化的产物，也成为电影产业在全球化语境中所必需的工作者。因此，本篇的研究对象是介入中国电影产业的"时尚造型师"，这是一个在新世纪以后才渐渐出现在产业语境中的新身份。主要研究层面是"时尚造型师"身份的来源、基础、职能以及作用，并且将其放在电影产业文化研究的场域中去考察。

时尚造型师出现在电影产业中，并行使着电影造型师的职能。既然研究的主体是造型师作为个人主体的身份和作用，作者以为在这里有必要引入"电影造型师"的概念，将它和时尚造型师明确地区分开来。电影中的"人物造型"是指"戏剧、电影、电视剧、舞蹈等表演艺术通过化妆、服装等手段，塑造出的角色外部形象"（中国百科大辞典编委会，2005），所以"电影造型师"如此界定比较恰当：是指在电影中，通过对角色进行着装、化妆和形体塑造等形式来体现人物的年龄、性格、生理特点以及民族性格的人。电影中的艺术总监、戏服设计师[4]、服装师、化妆师、发型师，都可以称为"电影造型师"。

因此，在电影的创作过程中，"电影造型师"是有着细部分工不同的。但出现在电影产业中的"时尚造型师"引入了时尚行业的工作方法，不但可以具体操作某一项造型任务，而且起到综合调控造型

4 戏服设计师（Costume Designer）。

对象的作用，比如服装之间如何搭配，穿什么品牌的服装，妆容要搭配发型来做，妆发要以辅助服装为前提等。作者将在后面章节详细论述。

上面提到，西方电影中的人物造型和时尚产业紧密结合，相辅相成。在成熟的电影工业中，好莱坞需要时尚领域的著名人物来帮助明星制的建立，一些时装设计大师也是先在电影产业中获益，此后才完成品牌化。作者用艾迪丝·海德[5]作为个案，可以更充分地说明时尚造型师作为电影造型师出现电影产业中的作用。海德与阿尔弗雷德·希区柯克[6]的关系证明时尚造型师的个人影响力，她几乎为所有希区柯克最重要的电影指导造型，包括《美人计》（1946）、《后窗》（1954）、《捉贼记》（1955）、《擒凶记》（1956）、《迷魂记》（1958）和《群鸟》（1963）。英格丽·鲍曼当年愿意参演《美人计》的大部分原因，是海德在担任戏服设计。希区柯克最痴迷的那种女性形象——美艳如迷的完美女人几乎都由海德来装扮。在《迷魂记》的女主角金·诺瓦克[7]落定之前，希区柯克真正青睐的是维拉·迈尔斯[8]。他想把维拉·迈尔斯改装成幻想中的形象，于是将这个工作交给海德。

阿尔弗雷德·希区柯克告诉专栏记者赫达·霍珀[9]："我把维拉·迈尔斯放到联络人名单里之后做的第一件事，就是让艾迪丝·海德为她设计一衣橱的衣服，不仅仅是为了《申冤记》（1956）的拍摄，也是为了让她的日常打扮看起来不至于随便得像住在洛杉矶机场附近的家庭主妇"，于是维拉·迈尔斯的优雅度急速提升，越发高贵冷艳（彼得·沃伦，2012）。可见时尚造型师时常能够影响明星和导演。《后窗》中，她为格蕾丝·凯莉设计的《哈泼斯市场》[10]时尚编辑的

5 艾迪丝·海德是好莱坞最重量级的电影造型师，由她任服装指导的影片高达1,000多部，一生共获得过35次奥斯卡提名，曾八次拿下奥斯卡奖，是获奥斯卡奖最多的女性。
6 阿尔弗雷德·希区柯克（Alfred Hitchcock）。
7 金·诺瓦克（Kim Novak）。
8 维拉·迈尔斯（Vera Miles）。
9 赫达·霍珀（Hedda Hopper）。
10 《哈泼斯市场》（Harper's Bazzar）。

形象,紧身黑衣大伞裙、七分袖套裙装,成为高贵名媛形象的标志,后来成为摩洛哥王妃的她婚礼上穿的婚纱也出自海德之手,都说明时尚造型师在明星个人风格的塑造和时尚偶像的制造上的巨大作用。艾迪丝·海德引领的 1950 年代的许多时装潮流,从另一个侧面来说也归功于她的设计反射出当下社会的流行需求——对于时尚的需求。

9.2. 研究思路、目的及意义

9.2.1. 从时尚的全球化与产业化语境中出发

在谈论时尚产业全球化语境的重要性之前,作者首先辨析"时尚""时装"和"服装"的概念,以避免在论述过程中混淆概念、言此及彼。美国的社会学家 Macionis（2017）这样定义时尚:"时尚是一种社会形式,在一段时间内受数量很大的人们的推崇。"维基百科全书的定义是:"时尚泛指一个时期的流行风气与社会环境,是流行文化的表现。时尚的事物可以指任何生活中的事物。"按照《中国时尚产业蓝皮书》课题组（2015:5）发表的定义,时尚是"在一定时期和特定社会文化背景下,流传较广的一种生活习惯、行为模式以及文化理念。"简而言之,时尚是一段时间内社会上流行的方式,是一个抽象的概念。

在英语中,Fashion 一词有三个含义:时装、时尚和流行方式。可见三者之间的密切关联,英语中时装和时尚同为一个词,是因为时尚起初是以物化的时装来表现的。英国著名时装学者 Entwistle（2000:1）在书中写到,时装是体现最新审美观念的服装。所以,时装不但是有形有质的事物,还是最新的事物,这和时尚作为抽象的概念是不同的。并且,不是所有服装都是时装,"服装（Clothes）是人在日常生活中穿的衣服,时装（Fashion）是当下时髦的衣服样式（A Look）"（Stutesman, 2011:20-1）。时装不仅是有时效性的,而

且是在群体中流行的。时装因为其商业性、时效性和群体性,从而成为时尚文化的前沿载体。虽然时尚涉及人们生活中衣食住行的各种内容,但本篇的一些阐述围绕时装来延展,以时装为时尚的突出代表,通过重点考察时尚造型师对时装的操作,来描述他们的工作机制。

随着中国社会进步和物质文化生活的丰富,人们越来越渴望时尚的生活方式,人们需要在消费电影的过程中通过消费时尚来达到身份认同。在时尚产业介入电影产业之前,电影人物造型普遍呈现的是民族性时尚面貌。即便1949年前女明星们在电影中穿的旗袍被争相效仿,1949年后一身绿军装是流行造型,但特殊的历史时期、地域文化和政治风气所决定的时尚,并不是全球时尚产业语境下的时尚。

本篇中的时尚所指,是中国时尚产业化环境形成、中国时尚产业渐渐进入全球产业链之后的时尚,本篇介于时代对于学者提出的要求,认为应当将电影人物造型、电影造型师和电影产业放在当下的、全球化的时尚大背景下来研究,而不局限于中国武侠大片和历史题材影片的民族审美趣味。只有时装这样的最新事物才能真正融入大众生活中,引导流行,因此,时尚造型师在电影产业中的作用就成为必要课题。

叶锦添、张叔平、奚仲文这些著名电影造型师便不在作者研究范畴之内,他们大多数时候为时代题材影片担任戏服设计,也不在中国时尚产业发展之后的行业内工作,更多地被称为艺术家。

9.2.2. 从造型师的个人能动性入手

本篇试图从时尚造型师作为个人、作为工种入手,研究时尚造型师的群体共通点和个人影响力,考察他们如何介入到电影产业的造型领域中,并且对电影生产、明星塑造、营销方式等等产生的作用。

不论是研究时尚造型师还是电影造型师,既然造型师在把控人

物总体形象这个功能上来说是一个综合概念，那么在这个概念中如果仅仅讨论戏服设计或者妆容这些既已产出成果的叙事性和美感，就显得略微片面。在新世纪之前的影片里，中国的电影造型师通常处于隐形状态，即使一部电影在美术或造型设计上享有盛誉，但大众往往习惯将其归功于导演或者明星。新世纪后的中国大片开始在电影造型上浓墨重彩，希望其成为影片的卖点，通过网络的传播，《英雄》《无极》《夜宴》等古装片未等上映便放出剧照，和田惠美、叶锦添、张气平等电影造型师也开始受到关注。但涉及时装，"扒造型"的焦点往往集中明星们穿过的每一件衣服、用过的每一个单品都是什么品牌，而忽视为明星创作造型的造型师。

好莱坞电影产业非常注重电影造型领域，也从早期开始注重造型师的专上水准及个人口碑，可以看到很多如艾迪斯·海德和休伯特·德·纪梵希[11]一样发挥着个体性和能动性的造型师，在电影生产过程中影响着导演和明星，造型师对于风格定制的个人作用在研究电影造型的领域中显得尤其关键。他们的出现也给研究电影服装造型打开思路，为中国电影的研究提供新的途径。

9.2.3. 研究的目的及意义

社会以及产业背景的改变必然导致文化内容以及生产方式的改变。改变一定会带来新的现象，电影人物造型既然以穿着和装扮为主要手段，必然与时装和时尚联系在一起，反映出新的社会风貌。电影服装造型方面的新现象，在时尚产业与电影产业互动的背景下应运而生。因此需要从时尚产业角度进行关照，还要放在全球化时尚语境下去考察。作者力求将电影行业中"时尚造型师"身份明确地提出和定位，通过这一身份来透析一些电影从题材内容到生产方式上的变化，以及在影视文化、时尚文化、网络文化、流行文化等各领域交融越来越深的情况下，我们怎样从影像、生产、传播、消费等多种

11 休伯特·德·纪梵希（Hebert-de Givenchy）。

维度发掘电影从业人员的功能，发挥他们在电影产业中的作用。

在新世纪之前，电影造型师们默默无名地在产业中存在，贡献着美术、服装、妆发上的创作力量，为大众传递着中国特色的民族性时尚。如今在时尚产业全球化下的时尚造型师参与到电影造型工作中来，不仅行使着电影造型师在电影中的职能，作为电影产业和时尚产业的交互渠道，电影文本之外的领域才是他们更大的舞台。对于这一新现象，我们不但应该对其在学理上作出研究，还需要从实践上进行考察。

很少有人将电影造型这个本身涉及较广职能的工作范畴进行细化区分，从人出发，并且同时放在全球化以及跨文化的背景中去研究，研究成果主要集中于理论层面，在实践方面的篇幅也比较少。本篇的创新点在于其一，强调新的产业背景下人的主体性和能动性，时尚造型师作为个体、作为职业、作为工种在电影产业中发挥的作用；其二，作者用自身的国内外时尚行业从业经验来支持理论分析，或许能够弥补在实践层面的研究缺失。

因此，本篇既对中国电影研究领域有新的拓展，又能够对当下电影产业中的具体生产环节提出一些指导作用，有一定的理论研究价值和实践参考意义。当然，我们还能够从分析时尚产业介入电影产业的过程中看到一些电影所存在的问题，例如《小时代》系列影片的过度商业化。从中得出的经验和教训，也助于我们提前预见和避免。

9.3. 该领域国内研究现状

目前对电影中服装造型、时尚和电影各角度相互作用的课题研究，国内学术界已经存在一些可观的成果。有学者从电影服装设计的地位、社会意义、外貌的历史变迁来研究。田放（2014）在他的研究中强调服装设计对影视作品中人物形象塑造及传达的思想内涵有着重要意义。电影服装同时具有深刻的社会意义，鞠惠冰和赵元蔚

（2010）的观点是，服装是高明的政治。还有学者从影视服装的外貌的历史变迁来研究，如孙志芹（2010）从影视作品研究20世纪中国服装的变迁的时代语境，认为这一变迁反映出中国人民的观念变化，展现民众打破陈规、勇于创新的精神风貌。学界还从服装在电影中的表现方式来研究，从叙事、审美或者意识形态的角度进行讨论。

徐海芹（2009）认为服装造型与其表意功能的有机统一是影视服装设计的重要原则。吕志芹（2007）研究成功的服装如何反应人物的身份，衬托人物处境，渲染人物情绪。干小倩（2008）认为，电影服饰通过观众审美环节的流通、再创造与日常生活审美化之后，对服饰文化起着相互影响和相互促进的作用。王一川（2012）分析目前影视界存在突出视觉奇观享受而轻视心灵美学的追求的现象。郝延斌（2013）分析服装如何建构身份，虚构世界里的人物着装具有深刻的意识形态内涵。

也有学者（师洋、赵洪珊，2015）从心理学、传播学、营销学出发，放在流行文化和消费社会背景下的研究。当影视作品中出现好的造型时，观众会不自觉地进行模仿。从众是一种比较普遍的社会心理和行为现象。张晓明和孙超（2008）在论述电影艺术中服装流行与时尚关系时指出，电影带动潮流，流行装点明星，是电影与时尚结合的最佳模式。陈海燕和马波涛（2015）研究《小时代》对奢侈品的利用、隐喻和指向，是消费文化语境下的一种时尚叙事。

也有学者从营销学的视角对影视服装进行研究。宋倩茜（2015）在对时尚品牌植入影视剧的跨界营销研究时，指出一些成功的植入广告让人们从影视观众逐渐转化为消费者，时尚品牌也因此尝到时尚与影视跨界营销带来的利好。余虹（2009）观察到越来越多的知名服装设计师被吸引加盟到电影制作中来。他们与演员们一起塑造一个个生动的角色，也使明星梦工场增添更多光彩夺目的偶像。

然而，目前的研究也存在问题。首先，学者们忽略电影造型这个动作和过程的流动性和发展性，而将它当作一个静止的单向的概念来研究，所以在大部分研究中，电影服装造型这个领域更多地集中在电影中的服装本身，忽视人在这个动作中起到的能动性。其次，学

界对电影造型的重点研究主要放在传统电影造型师所做的设计上,大多数将文本的分析对象锁定在具有年代背景的古装戏和时代戏。再次,学界对电影造型和时尚造型的跨界研究文本不足,缺乏对时尚产业对电影产业的渗透的根本动因研究,也未曾将电影造型师放在时尚的全球化语境中去研究过。

作者认为在如今多文化交融的文化环境下,研究电影产业不能仅仅局限于对电影产业本身的理论研究,还应当在开放的空间和维度中透过对别的领域的分析来旁观电影产业中的问题。因此,作者将在时尚行业中工作六年所习得的经验结合理论的分析,试图通过时尚行业对于电影产业在不同维度上交融的分析,来解读电影人物造型这一内容。

第 10 章　时尚造型师与电影产业交互的时代背景

10.1. 电影产业化的逐步兴盛

1993 年，广电部发布 3 号文件启动了中国电影机制改革，中国电影集团公司从 1994 年开始，每年进口十部外国影片成了硬性规定。自此的头几年，《亡命天涯》《泰坦尼克号》等好莱坞大片的引进，引发中国观众空前的观片热情，整个电影市场将近 80%的票房被十部大片所占据。

2001 年，中国加 WTO，承诺将在现在每年进口十部左右影片的基础上提高到 20 部。在好莱坞大片的强烈攻势下，电影主管部门相继出台包括《关于加快电影产业发展的若干意见》等一系列政策改革和调整，使电影产业化被真正提上议程，为其提供坚实的政策平台。从 2003 年以来，电影制片、发行、放映领域的资格准入门槛被大幅度降低；民营企业和资本在创作和发行市场起到支配性影响；外资也进入电影行业并且越发活跃。

2002 年底，张艺谋导演的大片《英雄》以及《英雄》带领下大片模式——大制作、大导演、大明星、大宣传等市场化营销的出现，

无疑是中国电影产业化之路的一个良好开端。此后,《十面埋伏》《夜宴》《卧虎藏龙》《满城尽带黄金甲》等武侠大片,一波又一波地掀起市场热潮,华谊兄弟更是打造出有中国特色的类型片模式"贺岁片",这些影片占据全国影院市场的主要票房,为中国电影产业化的加深助力。

通过广电总局资料显示,自2003年全面推进电影产业化以来,在电影产量、票房、观众人次等各项指标上,中国电影都显示出蓬勃发展势头。连续九年的稳定增长持续到2010年,全国故事片总量到达526部,居全球前三,观众接近三亿人次,票房过亿影片达17部,各项综合收入接近160亿元。产业化的全面繁荣也推动影片从武侠大片的集中发展到类型的多样化发展,在此阶段出现《让子弹飞》《南京！南京》《疯狂的石头》等票房和口碑双丰收的电影,说明中国导演们对以往模式的力求突破和另类尝试。

在中国电影多样化发展过程中,国家深化在电影业发展上的政策改革和调整,出台了如"实施青年电影人才扶持计划""国家实施必要的税收优惠政策"等多项计划,还颁布中国第一部电影法《中华人民共和国电影产业促进法》,更有力地推动产业化的逐步兴盛,促进中小成本电影的发展。新兴制片公司的壮大,民营资本纷纷注入,营销公司的不断出现,影院建设也是一片繁荣,全国银幕数量每年递增,为中等成本制作的电影提供比以往更大的创作、运营以及放映空间。

随着电影产业化的不断推进,电影产业不断积极地与时尚产业进行交互与合作,时尚造型师开始参与到产业中来,发挥着越来越大的作用。例如,他们作为电影造型师参与到"新都市电影"的生产中。新型消费市场的促进下,在电影产业欣欣向荣的氛围下,《非常完美》《杜拉拉升职记》《将爱情进行到底》等年轻导演执导的以明星为主要卖点、以都市、爱情、职场、现代流行为主题的影片开拓新的盈利模式。此后,《失恋33天》《人在囧途之泰囧》《北京遇上西雅图》《致我们终将逝去的青春》《中国合伙人》等此类影片大量涌现,都收到不错的商业成绩,这股电影类型上的新潮流,被上海大学的

陈犀禾教授归纳为"新都市电影"崛起。新都市电影刻画大都市图景，营造小资氛围和情调，描绘物质生活的璀璨，是时尚生活的充分展现，因此为时尚造型师的介入提供了丰富的内容空间。

除此之外，大众流行文化是中国社会的主流文化形态，电影明星和娱乐名人是人们崇拜的对象和情感的寄托，中国内地、香港、台湾的电影明星纷纷受到追捧。愈演愈烈的追星现象使中国电影越来越倾向于起用明星来增强市场号召力。明星们希望通过时尚造型师的打造来帮助塑造自身的明星个性，符合全球化的时尚品味，让自己在电影中和红毯上更加受欢迎。电影制作人们也看到时尚造型师在把握市场需求上的准确性，乐于与时尚造型师合作从而提升明星的时尚度，增强电影的商业价值。这一点也让时尚造型在电影产业中具备广阔的生存空间。

10.2. 消费社会和视觉文化的兴起

西方发达资本主义国家的消费主义文化在全球化进程中兴起和扩散，其影响几乎遍布世界各地的每个角落，表现在每一个国家的社会文化和大众生活方式的改变中。新世纪以来，中国城市化进程速度稳步上升，城镇人口增加，城镇居民收入提高，社会文化开始转向。随着经济全球化的趋势和中外交流的与日俱增，西方消费主义价值观念，如消费至上、自由主义、享乐主义等在中国社会中的方方面面迅速渗透。中国社会所表现出的商业形态和消费观念渐渐与西方社会趋同，大多数城市的生活方式表现出明显的都市特点。美国后现代主义理论家詹明信（1997）提出，新的消费类型，人为的商品废弃，时尚和风格的急速变化，广告、电视和媒体迄今为止以无与伦比的方式对社会的全面渗透。根据这一对西方消费社会的描述来判断，中国的大城市已经越来越明显地具有"消费社会"的特征。

消费社会的理论是从70年代以来流行起来的。1970年，法国社会学家让·鲍德里亚（2008）出版了《消费社会》的专著，深刻剖析

当代西方社会，提出"消费社会"的概念，并建立一套关于消费主义内涵与本质的理论体系：消费不再是一个单纯的经济学词汇，而是一个有象征意义的符号系统。传统的政治经济学框架中，消费是从属于生产的过程，消费只是供需关系的投射。而在波德里亚的逻辑中，消费已经取代生产成为社会形态的中心，消费的目的不是现实中生存需要的满足，而是不断追求被现代文化刺激起来的欲望的满足。消费的动作只是消费的前提，存在于文化意义上的消费是"操纵符号的系统化行动"，是社会文化发展的根本动力之一。"对我们来说，具有社会学意义并为我们时代贴上消费符号标签的，恰恰是这种原始层面被普遍重组为一种符号系统，而看起来这一系统是我们时代的一个特有模式，也许是从自然天性过渡到我们时代文化的那种特有模式。"

在消费社会的文化机制下，人们通过对符号的消费来体现自己的社会地位与身份，其中一种符号表达是时尚商品。在中国的城市尤其是北京、上海这样的大都市，在消费场所密集的商业中心内越来越多地布满国际和国内著名品牌的商品，时时捕捉着人们的消费心理和潜在的消费欲望。人们通过消费品牌的过程，也更加坚信名牌商品的符号价值要远远大于商品本身的使用价值，享受着消费所带来的社会认同及自我认同感。浸淫在都市化氛围中的人们需要在消费电影、消费明星的过程中同时感受到对时尚消费的体验。这时需要能够把握消费心理的时尚造型师，将商品和品牌这些符号编入电影产业文本编码系统中，帮助受众认同进入上层社会或中产阶级必要条件的社会潜规则。

近十年来的中国文化中，电影、电视、广告、摄影等媒介有着巨大影响力。在这个读图时代，无数例证证明着视觉形象在我们文化中的主导作用。丹尼尔·贝尔（1989）在讨论资本主义的文化矛盾时，将视觉文化的深层原因归结为"城市图景"和"现代倾向"。"其一，现代世界是一个一个城市世界。大城市生活和限定刺激与社交能力的方式，为人们看见和想看见的事物提供大量优越的机会。其二，是当代倾向的性质，它渴望行动、追求新奇、贪图轰动。""城市

图景"揭示当代文化的趋向是都市文化,为人们提供很多观看的可能性,人们的欲望也在这个环境中进行扩张。而"当代倾向"是人们内在的欲望和冲动,是消费社会对主体的塑造。时尚造型师们所承载的一系列使受众产生欲望和冲动的时尚消费符号,也正是这种"当代倾向"的集中体现。

Welsch(1997)提出,视觉文化之所以成为我们文化的"主因",主要和当代社会和文化的美学转向密切相关,即所谓的"日常生活的审美化"。在事物的一切外观都趋向美学化的基础上,人的形象、家居装饰、城市建设、广告图像等必然都被赋予超出实用功能以外的美的特征。因此,时尚造型师们所操控的现代都市中的时尚产品,从内容上迎合消费社会的理念范式和视觉文化的本源动因,也从表现形式上增强视觉文化在日常生活上的审美属性。

在消费社会与视觉文化的双重推动下,中国受众需要电影为他们勾勒出的时尚化的都市图景,其中帮助搭建时尚消费这个符号系统的造型师显得尤其重要。对于视觉形象的塑造,对于时尚符号的发掘、选择以及表达都成为一部电影中的符号作用系统能否最终完成消费的关键性因素。

10.3. 新媒体的全面发展

近年来,新媒体势不可挡地发展起来,为当今中国社会中的传播模式和人们的生活方式带来巨大的变化。新媒体超越旧的电影、电视、报刊、广播组成的传统媒体,以数字信息技术、互联网络技术、移动通信技术为基础,以电脑、手机、电视等设备为终端,从而发展出新的传播形态,使大众广泛、大量、快速并且多元化地进行信息接收。

现在中国已经成为新媒体用户最多、市场最活跃、应用最丰富的国家之一。从1994年起,中国开始加大力度发展互联网事业和通信基础设施建设。早在2006年,中国新媒体产业的发展引起业界的

共同瞩目。北京软件与信息服务业促进中心与互联网实验室联合推出国内首部新媒体产业的研究报告——《2006-2007中国新媒体发展研究报告》，详细地分析了十余种新媒体（包括博客、电子杂志、网络视频、IPTV，数字电视、手机电视等），并科学地对"新媒体"作出定义。"2006年，中国新媒体产业迅速崛起，并带动了基于互联网、无线网络、数字广播电视等网络基础上众多产业的变革、转型和融合，影响了软件服务上、设备提供商、电信运营商、印刷出版者等媒体关系网络中重要参与角色的战略规划和发展地位，掀起一场浩瀚的多产业革命。"（新浪科技，2006）

从中国新媒体产业发展伊始，到电影产业与时尚产业的交融越来越密切的2013年期间，网民规模不断增大，新媒体渗透度不断提高，传播方式也越来越多样。据中国互联网络信息中心（CNNIC）公布的数据显示，截至2012年12月底，中国网民规模达5.64亿，全年共计新增网民5,090万人，中国互联网普及率为42.1%。中国人每天花掉44%的休息时间上网，互联网已经迅速发展为大众传媒的重要方式之一。截至2013年6月底，中国网民规模达5.91亿，较2012年底增加2,656万人，互联网普及率为44.1%。中国手机网民规模达4.64亿，较2012年底增加4,375万人，网民中使用手机上网的人群占比提升78.5%。在各类网络应用使用率中，网络视频用户规模为38,861万，其使用率占65.8%，半年增长率为4.5%（牛方，2013）。

CNNIC在2016年8月发布的第38次《中国互联网络发展状况统计报告》显示，截至2016年6月，中国网民规模达7.10亿，互联网普及率达到51.7%，超过全球平均水平3.1个百分点。中国手机网民规模达6.56亿，网民中仅使用手机上网的人群占比高达92.5%，其中仅通过手机上网的网民占比达到24.5%,网民上网设备进一步向移动端集中，移动互联网塑造的社会生活形态进一步加强（中国互联网络信息中心，2016）。

互联网使用程度增大、手机网民增多、网络视频使用率提高的稳步提升表明，电影和时尚这些赖传播以生存的大众媒介形式，势必随着社会趋势，向网络媒体和手机等移动终端的新媒体形式靠拢。

在新媒体环境下，媒体可以被更多的人便利地使用，网络被放进口袋以后，直接导致信息接收和输出方式的改变。人们最开始只能在电影院买票看电影，从报章杂志和娱乐新闻中接收到有关电影的消息，通过口耳相传了解流行，直到现在可以在公共场所使用移动电子设备即时性、碎片化地接收和传递信息，有关的电影消息和明星在公众场合亮相的照片和视频能在第一时间让受众接收并且展开热议，大大地提升信息量的传输空间，有利于电影更好地推广。如今，中国电影往往未映先火，一系列剧照率先流出，焦点往往集中在电影中明星人物的造型和群众对造型的点评上。电影想要拥有更多的时间和空间进行宣传和营销，让时尚造型师为明星打造出吸睛的造型来制造影片的话题点，已经成为首要策略之一。

新媒体环境带来的一个更大的转变，是信息可以公开公正地被传播和讨论。大众可以参与到内容的生产过程中，用户既是内容的接受者、传播者，也是制造者。一方面，新的网络发行模式和盈利模式切合当下流行的生活方式，时尚造型师可以从电影的宣传初期到后期营销，利用微博等新媒体渠道让观众和自己、和明星进行互动，让观众参与到电影的讨论中，利用门户网站等制造话题吸引潜在的观众。

另一方面，欧美的时髦资讯、图像资源和视频资源等在中国广泛传播开来，让人们能够获取过去只有社会精英阶层和行业内部人士才能接触到的第一手消息。BBS等各种论坛形式的兴起让人们积极地参与互动和社交，中国的受众开始进入主动地接收和传播时尚信息的阶段。在消费主义的催生下，时尚产业相关的方方面面都从幕后走到台前，中国时尚行业人士也逐渐开始被报道、被描绘，被抬高到前所未有的重要位置，进入大众的视野中。

媒体环境在信息生产方式、传播机制和主体市场上的改变，促进了时尚行业中的状况更好地被大众所知，时尚造型师能够作为个人从幕后走到台前，他们的身份越来越突出。作为电影和明星的时尚推手，电影产业也需要时尚造型师的加盟，更好地为影片制造卖点。

10.4. 时尚产业化的形成

与英、法、美、意等西方发达国家 100 多年的成熟时尚产业相比，中国的时尚产业起步较晚。在改革开放后的 30 年中，中国服装行业有了迅猛发展。但准确而言，中国时尚文化的起步是新世纪以来经济进步、开放外交，消费社会兴起，新媒体全面发展以后的事情。在中国，时尚真正称得上产业不过十多年的发展历史。

设计理论和设计史专家王受之（2002）指出，要进入时装时代，首先要有品牌意识和流行风格的意识。1979 年的改革开放促进了经济的腾飞，20 世纪 80 年代，在世界时尚产业链中，中国首先发展本国服装产业中的加工业，到了 90 年代，中国已经拥有先进的生产技术、加工水平，成为最大的服装生产和出口国。90 年代初，中国时尚产业进入孕育期阶段。各个行业对中国的资本投放以及合资、外资企业的兴建，国外的知名品牌也看到市场潜力，设法进入中国开设门店，尝试通过广告和活动来进行品牌宣传。

于此同时，社会文化氛围从文字时尚渐渐向物质时尚转型，是时尚产业形成的必要条件。一部分服装业内人士也产生流行风格的意识。时尚业的真正崛起是 20 世纪 90 年代的事情，在此之前还是一种朦胧的状态。王受之（2008）通过对当今传媒巨头时尚集团 15 年成长史的重点考察，介绍中国时尚的发展脉络，认为例如时尚集团刘江和吴泓两位开创者这类 80 年代末 90 年代初就有时尚意识的人，在中国时尚的产业化道路上是居功至伟的。时尚集团有多长的历史，中国时尚业基本也就有多长的历史。

90 年代中后期是中国服装产业创业的高峰期，中国设计师开始出现，并试图建立自己的身份、寻找自己的位置。在时尚业中，品牌意识也在逐步加深。进入 21 世纪以来，中国加入 WTO，国际一线大牌越来越多地在北京、上海等都市化程度较高的大中城市进行商业拓展，中国时尚的产业化初步成形。时尚界呈现出企业、媒体、艺术、学术等市场多元化的态势，产业链中的每一个部分几乎都能与

国际接轨，产业模式也基本与全球同步化。

不过，从大众接受和时尚消费的程度和速度层面上说，中国人用很短的时间进入到跟随、议论甚至讲究西方时尚和流行的阶段，很快认识和接纳时尚的生活方式。80年代的人们没有认识时尚的专门渠道，所以无法进行正确的消费。虽然只追求实用的单一化穿着观念被外国电影中的时装所打破，社会上开始产生对流行和时髦的需求，但表现出的形式是模仿和从众，以及"的确良"和"蛤蟆镜"式的混乱。大多数人对于时尚品牌的态度是冷漠，法国时装大师圣罗兰[1]在中国美术馆举办的展览无人问津，没有造成任何的社会影响，这种情况即便在19世纪的西方社会中都不可能发生。

到了时尚产业崛起的90年代，大众生活水平日益提高，有闲阶层为时尚消费奠定了基础，社会流行从对文史哲的崇拜渐渐演变为对物质文化、消费文化、娱乐文化的崇拜，人们开始渴望时尚的生活方式。大部分有闲阶层开始长期追随欧美时装最受欢迎的款式，一部分家庭订阅例如日本《装苑》这样指导性强的杂志，慢慢走出之前业余杂耍的状态。新世纪的来临带给人们更多选择以及个性化的穿着方式。城乡差距缩小，消费者收入进一步水平提升，消费市场扩大，消费结构升级，电视剧、电影和杂志等各类媒体对于流行事物的广泛传播显著地培养了大众的时尚意识。

日本和韩国的时装潮流表现出极大的影响力，国内大批量生产的服装销量下滑，日系、韩系、欧美风、民族风等小批量服装开始畅销。比起去百货公司，年轻人和女性们更乐意去服装进出口集散市场购物。而之后网络销售的兴起，彻底改变80后一代年轻人的消费习惯。2007年以来服装网络零售一直快速增长，2009年时服装成为网上购买人数最多、金额最高的商品。如今，几乎所有的时尚品牌都有自己的线上销售平台，网络销售已经成为最大的时尚分销渠道。

不过，真正使中国时尚产业在世界舞台上占有一席之地的，还是中国的奢侈品消费群体。2006年以后，随着新媒体的全面推广，

1　圣罗兰（Yves Saint Laurent）。

全球的信息资源、图像资源和视频资源能够到达每一位受众身边。BBS等各种论坛形式兴起、时尚社区的遍布让中国大众能够主动或者被动地、大量并且快速地接收时尚信息。这一切让中国时尚产业中的传播机制更加完善，更好地作用于大众，注重品牌价值的时尚消费观念因此建立起来。据世界奢侈品协会2012年1月11日最新公布的中国十年官方报告显示，截止2011年12月底，中国奢侈品市场消费总额已经达到126亿美元（不包括私人飞机、游艇与豪华车，占据全球份额的28%，中国已经成为全球占有率最大的奢侈品消费国家（中新网，2012）。

2015年底财富品质研究院在上海发表的《中国奢侈品报告》也显示，中国人在2015年仍然买走了全球约46%的奢侈品（新浪财经，2015）。而2016年10月12日财富品质研究院发布的《中国人境外购物报告》中称，即便奢侈品行业整体不景气，但中国消费市场的决定性作用依然会让各大品牌加大在中国的投入（新浪新闻中心，2016）。

在消费崇拜的推动下，大众媒介的传播中，中国时尚行业中人幕后的神秘形象被打破，时尚行业也被抬高至前所未有的重要位置。电影产业也渐渐看到时尚产业的发展潜力，在近八年与之密切的互动和融合中，为时尚造型师等时尚行业工作者们提供了更多的介入机会和渠道。

第11章 时尚造型师的身份界定

11.1. 时尚造型师的出现及界定

本篇所研究的"时尚造型师",起源于欧美时尚行业中。行使时尚造型师职能的人早在1930年代就出现在杂志领域里。如今鼎鼎大名的Polly Mellen当时是美国《哈泼斯市场》的编辑,她与时尚摄影大师理查德·艾维顿[1]的紧密合作是体现造型师作用的典型例子。在时尚圣手的成名之路上,Mellen的作用是独一无二的,但即便她最热情的仰慕者都没能意识到,她在那些惊人佳作中的分量,她几乎是隐形的(Mower and Martinez, 2007)。

这种造型师身份的隐形到1980年代之后才有改观。英国《i-D》杂志在1983年的第14期中临时聘请Simon Foxton来为他们做造型,并在版权页的"鸣谢"一栏的中提到他的造型师工作。从1984年的3/4月刊开始,造型师的名字和摄影师的名字才以同样的字体出现在《i-D》的版权页上。此后,英国《Vogue》也在1989年的3月刊中标示造型师,只不过被标示的身份是"时装编辑"[2]。而在这

[1] 理查德·艾维顿(Richard Avedon)。
[2] 时装编辑(Fashion Editor)。

之前，他们只将摄影师、化妆师和发型师的名字放在页面上。

时尚界越来越意识到造型师并不是一个模糊不清的群体，也渐渐确立造型师在时尚行业中的身份。全英时尚大奖[3]在 1999 年设立"年度造型师[4]"奖项，此后的几年，流行歌手 Lady Gaga 曾经的造型师 Nicola Formichetti 和美国《Vogue》的创意总监格蕾丝·柯丁顿[5]都获过该奖。2007 年，Style.com 的两位时装评论家 Sarah Mower 和 Raul Martinez 合著的《造型师：时尚的诠释者》一书，史无前例地强调时尚造型师的关键作用，深度赞誉他们的工作内容。2009 年的纪录片《九月刊》拍摄了美国《Vogue》杂志社制作全年度最重要的一期的过程。影片详细描述《Vogue》编辑团队的工作细节，重点通过格蕾丝·柯丁顿，来表现时尚造型师如何在创意过程中掌控全局。《九月刊》是现代文化中最重要的时尚文本之一，充分证明时尚造型师在整个行业中所处的地位。

但由于其庞杂的功能和综合性作用，以及自身带有的文化表达属性，对"时尚造型师"一直以来没有明确的定义。到目前为止，很少有文献提到这个身份，或对其作用有明确的阐释，以至大部分关于时尚造型师的资料来自于时尚杂志或是作者的亲身经历。在《观察员》[6]2002 年 11 月 17 日这期中，记者 Tamsin Blanchard 在采访一众时尚造型师和时尚产业中的代表人物之后，想要尝试回答"什么是造型师？"这个问题。在该专题的开头，Blanchard（2002）写到，这是一个没有人真正理解的模糊的职业描述。时尚杂志由他们运作，电影明星和流行偶像依靠他们，他们甚至参与到电视节目例如《欲望都市》的制作中。但具体他们每天都在干什么？购物吗？

Nicola Formichetti 和美国《Sunday Times Style》杂志记者 Hattersley（2010）的访谈或许可以解决这个问题。在作为 Lady Gaga 的造型师走进大众视线之前，Nicola Formichetti 已经是一个成功的

3　全英时尚大奖（British Fashion Award）。
4　年度造型师（Stylist of the Year）。
5　格蕾丝·柯丁顿（Grace Coddington）。
6　《观察员》（Observer）。

时尚杂志造型师。他如今兼任英国《Dazed & Confused》杂志创意总监、《Another Man》的高级时装编辑和《Vogue Homme Japan》的时装总监三个职位，同时还连任时装品牌优衣库[7]的广告造型师和时尚总监。2010年他进入时装品牌蒂埃里·穆勒[8]成为创意总监，在为穆勒2011年秋冬男装秀做造型时接受Hattersley的采访。

Hattersley（2010）为了将造型师具体的工作内容明确化，这样描述到：在秀开始前的45分钟内，他仅仅在摆弄一个模特的造型。那个男孩穿着敞开的小外套和宽大的裤子，但Formichetti想要制造一些变化。他将一条透明围巾丢在模特肩上绕了一圈。"请走几步"，他指示。好一些了，但Formichetti还是不满意。他重新系了一下围巾，围巾在模特身后随风划出一道弧线。他昂起头想了一会儿，于是将围巾包在了模特头上，看上去像一个精致的抢银行的人。Formichetti笑了。稍后，模特的定装照被登上各大媒体——就因为这条围巾。

Hattersley的评论不仅强调Formichetti作为造型师操纵细节的技巧，而且强调他们能够快节奏、即兴地、在最后一分钟将服装转化成时尚的力量。这张模特头戴围巾的照片登上媒体的频率，比穆勒这个系列作品里的任何一张照片都要高，足以表明在制造时尚的过程中，造型发挥的作用不亚于时装设计。

以上是在时尚产业中做造型的典型例子，时尚造型师往往随着他们所处的领域而变化，根据他们被赋予的工作内容来进行调整，但造型这个具有能动性的过程，可以适用于每一个领域。欧美的时尚产业出现较早，从19世纪末到20世纪叶初查尔斯·沃斯创立自己的服装品牌，每年推出本年的流行式样；20世纪的第一个十年间，法国诞生了像保罗·布瓦列特[9]，朗万[10]这样的时装设计大师，时尚杂志如美国的《哈泼斯市场》早就有了，也产生了时装的顾客群。

7　优衣库（Uniqlo）。
8　蒂埃里·穆勒（Thierry Mugler）。
9　保罗·布瓦列特（Paul Poiret）。
10　朗万（Lanvin）。

1920年代，出现"现代时装的奠基人"可可·香奈儿和世界第一个国际化妆品企业家赫莲娜·鲁宾斯坦[11]。到了1950年代，随着克里斯汀·迪奥[12]的成功，很多品牌发展成为国际连锁企业，批量生产、大规模消费已经基本成形。

一直以来，逐渐繁荣的产业环境造就时尚行业介入电影产业的良好时机和巨大空间。从吉尔伯特·艾德里安为琼·克劳馥[13]在《列提·林顿》（1932）中设计的宽肩装被Macy's百货买下大批量生产，到凯瑟琳·赫本[14]和葛丽泰·嘉宝成为夏帕瑞利[15]的忠实客户，再到参与37部影片的巴尔曼[16]，女星们为了能穿上巴尔曼时装，宁愿出演小制作影片，都不乏时尚大师在电影产业中造成影响的例子。1931年，好莱坞制片人塞缪尔·高德温[17]高调聘请香奈儿来为电影做服装指导，他希望让当红女星们身着最时髦的服装，借此吸引广大女性走进电影院。高德温建议香奈儿帮助女演员们打造银幕上以及私底下的时尚造型（Tian，2014）。

而在1950年代，纪梵希为奥黛丽·赫本打造《龙凤配》《甜姐儿》《谜中谜》，尤其是《蒂凡尼早餐》等电影中的经典时尚形象，他们一生的友谊也成为历史佳话。纪梵希不仅为奥黛丽·赫本设计戏服，还为她设计出席宴会的礼服，赫本有一年担任联合国慈善大使，纪梵希也特别为她设计活动方便的裤装。从众多历史影像和图片中可以看见纪梵希为赫本打理裙裾或者摆弄围巾等两人互动的情景，说明纪梵希的工作不仅仅停步于设计时装而已。

因此，时尚造型师首先必须工作和作用于时尚产业，发挥造型的能动作用，是一个同时包含着多种功能限定，又有着明确动作性的身份。从造型这个具体动作出发，他们是以被造型对象为素材，进

11　赫莲娜·鲁宾斯坦（Helena Rubinstein）。
12　克里斯汀·迪奥（Christian Dior）。
13　琼·克劳馥（Joan Crawford）。
14　凯瑟琳·赫本（Catherine Hepburn）。
15　夏帕瑞利（Schiaparelli）。
16　巴尔曼（Balmam）。
17　塞缪尔·高德温（Samuel Goldwyn）。

行整体形态创作的人。例如为被造型对象穿上衣服，穿什么、如何穿、化什么妆、摆什么姿势是创作的重点。从行业职能出发，他们将被造型对象的形态、正在生产中的衣服或已经生产出的成衣、珠宝和配饰、妆容和发型这些元素，用自己认为恰当的方式调配组织起来，或者总体控制这种调配组织方式。而就时尚造型的效果而言，他们是形象制造师、风格制定者、品味定型者、流行确定者。这也与英语表达中的隐性含义——"制造时尚风格的人"相吻合。

图11.1 纪梵希为赫本造型

由于视觉创作领域工作内容的重叠，时装设计师、时尚编辑、时尚摄影师、化妆师或发型师等等也可以在原有工作的基础上同时发展成时尚造型师。

11.2. 时尚造型师的职业环境

西方社会进入60年代，经济飞速发展，思维方式彻底变化，中产阶级成熟壮大，消费产品丰裕，消费文化兴起，物质主义至上。时尚观念随着文化观念的变化完全不同了，50年代成为20世纪典雅

的、精致的时装的最后一个十年。50年代之前的高级服装[18]的沙龙形态渐渐变化成为70年代成熟的大量生产、大量采购时装的市场需求形态,时尚造型师已经不需要强调和等待创作时装的过程,他们可以随处找来大量别人的设计、别的品牌成衣就能完成造型工作。

希区柯克在拍摄《西北偏北》(1959)的时候,不满意米高梅首席设计师海伦·罗斯[19]给女主角伊娃·玛丽·桑[20]定制的时装,于是在开工的当天带她去美国老牌百货公司Bergdorf Goodman大肆购买了一番。后来出现在电影中的大部分经典造型,都是这次临时购物的成果。在《西北偏北》片头播放的演职人员表中,化妆师[21]和发型师[22]的名字被放在醒目的位置,而以往最重要的戏服设计[23]这一条被刻意地撤掉了。希区柯克无意间充当了一回时尚造型师,却充分说明在时尚产业化成熟的背景下,当下都市题材的影片已经不再需要传统意义上的戏服设计。

在现代时装业中,由于中心已经不是服装设计本身,而是品牌的推动。因此,品牌成为整个运作的核心(王受之,2002)。时尚造型师在60年代之前早就存在,只是到80年代这个抬头才被真正地写下来的原因。现代时尚业是一个产业链,消费心理推动下的商品价值、品牌价值在一个形象工程中的占比率越来越来大,所以像格蕾丝·柯丁顿和Formichetti这样调配组织品牌和操控品牌的人自然不再隐形。造型这个动作不仅仅可以落到实处,更可以进化成基于能动权利的专业性指导意见,甚至参与到一个项目的生产和销售中,就像是服装指导、创意总监、时尚总监所做的工作。

比较容易注意到一点,进入到现代时装业以后,时尚的话语权发生转向。在60年代之前,时装设计大师是话语权的执掌者,但是

18　高级服装(Haute Couture)。
19　海伦·罗斯(Helen Rose)。
20　伊娃·玛丽·桑(Eva Marie Saint)。
21　化妆师(Make-up)。
22　发型师(Hair Styles)。
23　戏服设计(Costume Design)。

现代时装业的大多数最重要的时尚造型师都出身于时尚杂志，例如上文提到的两位，还有在任《Love》杂志主编的 Katie Grand、在成为造型师前一直在《Vogue》做编辑的 Kate Young 等。在标注造型师抬头的共识之前，造型师都是以时装编辑的身份出现在时尚杂志中。他们不约而同地认为，想要"制造形象、制定风格"，必须通过不断扩大的媒体影响力来建立自身的时尚话语权。他们必须首先进入时尚杂志这个话语权机构，才能像时装大师一样"确定品味和流行"的标准。这个话语权的更替与现代传媒的不断进步和发展息息相关。

虽然在《时尚时代》中王受之可能过分赞扬时尚出版集团在行业中的重要性，认为时尚媒体是时尚产业中超越于品牌之上更核心的存在，但时尚媒体和时尚企业的相互依存关系的确存在。时尚产品公司需要时尚媒体的造势和宣传，而时尚媒体需要时尚企业的广告和赞助，有点好像西方的赞助人和政治家一样……没有媒体的普及，一般中产收入的白领是不会想到消费成衣化的高级时装的（王受之，2008）。

时尚媒体，尤其是其中时尚杂志在塑造造型师话语权上巨大的力量，罗兰·巴特（2000）早在1967就认为时尚杂志通过文字力量让时装从"真实服装"和"意象服装"转化为"书写服装"[24]——基于感觉，人们对一件服装的印象，背后体现出的是社会心态、意识形态和文化现象。时尚杂志是通过一系列语义符号系统，建立一个"流行的神话体系"。

时装编辑在时尚杂志中工作，又作为语言文字的发起者，在已建立的神话体系中运作，已经进入书写服装的阶段，具有至高无上的时尚话语权。时尚造型师将视觉符号调配组合起来的过程，无论从运作机制还是工作目的上说与时装编辑都非常相似，因此最适合在时尚杂志背景下以编辑身份工作。或者说，相比与之前时装设计

24 真实服装（Real Clothing），意象服装（Image Clothing），书写服装（Written Clothing）。

大师仅仅创作意象服装，而书写服装的过程需要由别的媒体，例如电影来完成，时装编辑自身具备媒体属性，成为现代社会中最具备时尚造型师条件的人。

不同于时尚产业中的其他职业对于专业的要求，例如要成为一名设计师必须具备时装设计专业技能，进入时尚品牌的市场部需要商业、营销或管理学科背景，时尚新闻专业的学生毕业后往往进入时尚媒体工作，时尚造型师这个概念性较强的职业并不需要专业技能对口，而需要综合性人才。时尚造型师的职业诉求是制造风格，这个目的既要求视觉审美能力、文化历史能力，也考验社会传播能力和把握市场需求的能力。例如，Katie Grand 在当初进入中央圣马丁学院[25]学习的时候，对于自己的专业兴趣非常难以确定，"我尝试了设计、市场、新闻、编织……但最后定下印染专业，这也太奇怪了"（Grand，2014）。

THR[26]刚刚公布的 2016 年时尚造型师势力榜[27]中，位居榜首的 Kate Young 是牛津大学英语言学和艺术史学专业出身，甚至不是时尚相关专业背景。作者在伦敦时装学院攻读时装新闻[28]专业硕士学位的时候，导师 Andrew Tucker 曾在 2010 年学校设立时尚造型[29]文凭课程的时候说："根本没有所谓的时尚造型专业，风格和品味是独一无二的东西，无法通过学习来得到。"

用时尚造型师在欧美时尚产业中抬头的渐渐明晰化过程，可以比对关照中国时尚造型师行业的发展历程，和中国时尚造型师的职业环境。中国时尚产业的发展模式和环境与发达国家略有不同，先有加工业，才有时尚意识的萌生和时尚产业的发展，较为局限于模仿和跟随欧美的设计和趋势。中国向世界提供优质时尚加工品的同时，消费群体认同的大多是国外的品牌，奢侈品第一消费大国现象

25　中央圣马丁学院（Central Saint Martin's College）。
26　THR=The Hollywood Reporter.
27　2016 年时尚造型师势力榜（Power Stylists 2016）。
28　伦敦时装学院（London College of Fashion），时装新闻（Fashion Journalism）
29　时尚造型（Fashion Styling）。

表现出的另一个侧面，是国人在时尚消费上的盲目性。在既没有处于"产业链的高端，即时尚产品的设计"，也没能进入"产业链的终端，即时尚产品发布"的情况下，中国的时尚产业从设计制作、经营销售到推广传播，都有些类似于西方的传声筒（侯彧，2013）。

中国时尚媒体在全球化时尚语境下应运而生，一些时尚媒体中的顶尖代表如时尚集团旗下的《时尚芭莎 Bazaar》、康泰纳仕旗下的《服饰与美容 Vogue》以及赫斯特旗下的《世界时装之苑 Elle》都是中外版权合作的产物，相较于西方时尚媒体在产业中的影响力而言，时尚媒体在中国时尚产业中才拥有绝对的话语权。他们无时无刻不在传递着全球时尚产业链高端和终端的信息，引导着中国的流行风向。因此，中国时尚造型们毋庸置疑也会诞生于时尚媒体，大部分是在时尚杂志的温床中孕育而生的。近两年服装学院或美术学院相继开设的时尚造型师专业或课程，还有不少业内人士纷纷向造型师方向转型的现象表明，媒体话语权当道以及中国时尚产业的快速成形，为时尚造型师群体的生存环境提供天然的有利条件，让中国时尚造型师们能够很快在产业中脱颖而出。

或许中国时尚产业中第一个时尚造型师具体是谁无从可考，但当下时尚行业内炙手可热的造型师的确来源于各个领域，并且越来越多地进入受众的视线。例如，《小时代》热映后，来自中国台湾的艺术总监黄薇一举成名，她原本是设计师出身，后来做百货公司的橱窗陈列工作，之后进入时尚媒体 Vogue TV 和 TVB Fashion News 担任主播和制作人。从90年代开始参与电视剧等各类造型工作，也曾经担任中文版《服饰与美容 Vogue》编辑顾问18年。

被"BOF 时装商业评论"评为"全球时尚圈最具影响力人物"之一的时尚造型师 Lucia Liu[30]毕业于英国伯明翰大学服装设计专业，回国以后担任《时尚芭莎 Bazaar》造型顾问，现在是《T Magazine》中文版时装总监。时尚造型师小白[31]是近两年造型界的新星，受日系

30　Lucia Liu 中国第一位走向顶级时尚秀场的 Stylist。《悦己 Self》，http://fashion.self.com.cn/news/album_1945cd68466cab2e.html#id-9
31　小白（Fil）。

动漫影响很深的她有自己独特的个人风格。在成为时尚造型师之前，她因为参加旅游卫视举办的街拍大赛走红，成为中国成名最早的一批时尚博主之一，也渐渐参与到《悦己Self》等杂志的造型工作中。除此之外，《嘉人 Marie Claire》杂志主编魏盛伟[32]和《时尚芭莎Bazaar》时装总监范晓牧等也都是成功的时尚造型师，拥有一众自己的明星客户。盘点中国当下这些最著名时尚造型师中的代表人物，可以看到中国时尚造型师职业发展历程的多样化，最重要的是造型师群体与时尚媒体之间的紧密联系。

11.3. 时尚造型师的明星化与品牌化

明星的出现发生在电影的经典好莱坞时代，是美国电影工业按照类型模式生产出的、具有某种特定外形和气质的形象典范，也是现代文化工业具有商品属性的副产品。进入后工业时代，随着消费社会的出现和大众流行文化的发展，传播技术的不断进步让明星们有了更广阔的生存空间。明星文化渐渐成为社会主流文化，使人们无时无刻不处于明星机制的操控之下。时至今日，明星已经从电影的场域中扩展到所有的大众媒介场域中。

"明星"一词也用于其他能够散发特质，并在一举一动间吸引大众目光的公众人物，如运动员、政治人物等，都可以被视为明星。这些明星们共同的特征是，透过媒体宣传等造神活动，他们的个人魅力与专业表现并驾齐驱，他们的私生活和公众活动一样受人注目，他们台下幕后的个人表现甚至被当作是他们台上幕前的角色表演之延伸，并同样受到普罗大众的凝视（陈晓云，2015）。Mower和Martinez（2007）的合著中，最主要的观点是，造型师的地位已经达到前所未有的历史性高度，像那些被他们装扮过的演员和模特一样，造型师们自己也已经成为明星。

32 魏盛伟（Mix Wei）。

明星制造和明星出名的平台是媒体。无论是从时尚造型师往往自带媒体权威性的特征而言,还是从人人皆媒体的全媒体时代传播现状而言,都不难发现时尚造型师将自身神化成为明星得天独厚的优势。约翰·费斯克(2004)等在《关键概念:传播与文化研究词典》中界定"明星"道:由于在银幕与其他媒介上的公开表演而出名,并被视为各种文化群体之内与之间重要象征的个体。这点明了明星的一个重要特征,"明星经常是文化群体的重要代言人"。时尚造型师代表中国时尚产业中所被认可的时尚风格,并能够通过影视明星、娱乐明星为其发声,让他们的价值观念被大众所普遍接受,成为时尚理想与时尚价值的承载者,因此能够让大众对其产生明星崇拜。

从各类媒体对时尚造型师的报道中不难看出,时尚造型师与明星的捆绑合作和讳莫如深的私人关系让时尚造型师随着大众对明星的凝视走进镁光灯下。THR 自 2000 年起每年会公布一份根据时尚造型师受关注程度、明星时尚度(口碑及评价),以及明星客户数量评定的年度时尚造型师势力榜。榜单公布的报导序言中这样说道:"这些为明星穿衣服的人是红毯的统治者,颁奖季的大赢家以及时尚圈幕后的品味制造者"(McColgin,2017)。2016 年榜单中的 25 位被排序的造型师,每一位的名字下面都用灰色大字醒目地标注他们所服务的明星客户群体。例如,位列第一的 Kate Young 的客户有西恩娜·米勒[33]、赛琳娜·戈麦兹[34]和娜塔莉·波特曼[35]等;位列第三的 Elizabeth Stewart 的客户有凯特·布兰切特[36]、朱莉娅·罗伯茨[37]和桑德拉·布洛克[38]在对她们入榜原因的三项通用条目"个人重要

33 西恩娜·米勒(Sienna Miller)。
34 赛琳娜·戈麦兹(Selena Gomez)。
35 娜塔莉·波特曼(Natalie Portman)。
36 凯特·布兰切特(Cate Blanchett)。
37 朱莉娅·罗伯茨(Julia Roberts)。
38 桑德拉·布洛克(Sandra Bullock)。

性"[39]、"登顶代表作"[40]和"网络关注度"[41]的描述中,均采用"明星+品牌名+礼服样式"的描述模式,充分说明时尚造型师作为连结明星和品牌的桥梁,与明星和品牌三方相互依存、相互推动的生态环境。

更准确地说,时尚造型师在产业维度和消费维度上,已经具备明星或品牌的功能和价值,成功的时尚造型师能够轻易地完成个人的明星化和品牌化。在中国,所服务的明星越出名,时尚造型师就越热门,很多造型师是藉由所服务明星的成功过程完成明星化和品牌化的。一个众所周知的成功例子是范冰冰的"御用造型师"。卜柯文起初与范冰冰私交甚好,由于两人的惺惺相惜和共同爱好。卜柯文原本是妆发师出身,但经常为范冰冰的着装出谋划策,并在2006年成为她的专属造型师。在2010年的第63届戛纳电影节红毯上,范冰冰穿上卜柯文为她量身制作的一袭"龙袍"礼服,受到中外媒体的盛赞,两人共同一战成名。此后的第64届、65届戛纳电影节,范冰冰与卜柯文继续合作"仙鹤装"和"青花瓷"礼服的演绎,至今仍在世界时尚舞台上占有重要席位。卜柯文用最豪华的方式将范冰冰送入时尚语境,同时也创立个人品牌 Christopher Bu(张东亮,2014)。

另一个案例是业界更为瞩目的 Lucia Liu。她在求学期间常为《i-D》《Dazed & Confused》等杂志工作,并通过参与《Glass》杂志中国明星的拍摄项目,受到姚晨、陈冲、张曼玉等明星的赏识。回国后曾在《奋斗》等新都市题材电影中工作,但她事业的转折点是在姚晨主演的电影《爱出色》以及电视剧《离婚律师》中做造型,并屡次为姚晨的公众亮相担任造型师。姚晨作为中国第一批向时尚偶像转型的女明星之一,Lucia Liu 的出彩造型起到至关重要的作用。而 Lucia Liu 自身也因为对姚晨的成功塑造而声名鹊起,这为之后她个人同名工作室的成立和明星客户的积聚奠定坚实的基础。如今,她是中国拥有最多明星客户的造型师之一,包括赵薇、姚晨、白百何、周冬

39　个人重要性(Why She Matters)。
40　登顶代表作(Top Looks)。
41　网络关注度(Social Winner)。

雨、马思纯、陈妍希、江一燕、赵丽颖、奚梦瑶等当红明星。

在时尚造型师明星化与品牌化之路上，还有许多造型师并不是主要通过绑定明星来达成目的。例如韩火火和江南是时尚圈内比较有话题度的两位男性造型师，他们则充分发挥个人作为前时尚杂志编辑的媒体人优势，着力于打造个人风格的自媒体平台，以及营造围绕自己而衍伸的时尚圈社交氛围，作为拥有一众粉丝的时尚博主从而凸显自身在行业中的影响力。

第 12 章 "新都市电影"视域下的时尚造型师

12.1. 时尚造型师介入"新都市电影"

在西方国家历史背景和社会环境中,时尚产业和电影产业几乎是同一时期诞生,同步经历着走向繁荣的过程,两者总是被并列讨论:"到底是时装影响了电影,还是电影影响了时装?"相互影响、互为推动是对时尚和电影两者密切联系的正确认识(王受之,2002:85)。然而这个情况在中国有所不同,中国时尚产业直到20世纪90年代初才开始萌芽。从进入21世纪,人们经历消费主义和新媒体的洗礼、渐渐成为奢侈品以及时尚生活方式的受众,到2011年中国成为世纪第一奢侈品消费大国。中国的时尚产业获得空前成功,电影产业看到时尚所能带来的内容潜力及商业潜力,在不断寻求与时尚行业交互的过程中,终于在"新都市电影"这个载体上达成共识。可以说,时尚造型在电影文本上的大规模介入开始于"新都市电影"的兴起,并且在"新都市电影"这类文本中,发挥着不可替代的作用。

2010年前后,中国电影中出现一批新兴导演执导的以明星为重

点营销模式,以都市、爱情、职场、现代流行为内容的影片,不仅有着较高的投资回报率,而且口碑也不错。票房和口碑的双丰收让许多电影人看到国产大片模式之外更多商业的运作可能性。2009 年 8 月,章子怡主演的浪漫爱情喜剧《非常完美》(2009)获得一亿票房,是此类题材小成本电影大获成功的开端。2010 年 4 月上映的《杜拉拉升职记》(2010),在上映 13 天便成功过亿,成为当年国产电影商业运作的典范。随后,《失恋 33 天》(2011)、《泰囧》(2012)、《北京遇上西雅图》(2013)、《致我们终将逝去的青春》(2013)、《中国合伙人》(2013),特别是近几年的《小时代》系列等中小成本电影,不断刷新着中国电影市场的票房纪录,掀起"国产大片热"之后的新一轮热潮。

陈犀禾、程功(2013)将引发上述热潮的电影类型定义为"新都市电影"。这些电影不像以前那种以文化精英(导演)和资本精英或政治精英为主导的电影潮流,而是导演、制片和市场、观众协商、互动的结果。不但指涉一种新的主题和风格,同时也指涉一种新的市场格局和观众构成。新都市电影有着相对稳定的类型元素,用青春成长、恋爱婚姻、励志奋斗等故事,在现代的城市空间和生活环境内,通过服装、景观、交通工具等时尚的视觉风格,向人们展示都市乌托邦的美好图景。

新都市电影的导演——金依萌、郭敬明、徐铮、徐静蕾、滕华涛、赵薇等人,更是写作和演艺界的跨界明星。他们完全与表现黄土地、红高粱的中国传统符号文本背道而驰,也不像贾樟柯、王小帅、张元等第六代都市电影的导演风格那么灰暗、沉重,他们的风格是明亮的、轻松的、容易代入的。同时,新都市电影的观众和市场的主体也由它本身互动性和共鸣性的特征而决定,20-40 岁左右的新型消费群体构成其中的主力。

事实上,在《非常完美》获得成功之前的 2008 年左右,时尚行业的中坚力量渐渐开始大幅度渗透到电影产业中,他们不但参与一系列新都市电影的融资和制作,还将时尚圈中的人和事、时尚行业中的工作情景、时尚从业人员的生活和情感状态,还原到电影的文

本内容中。2008年的电影《时尚先生》是中国时尚产业跨界电影的第一次尝试。作为时尚集团诞生15周年庆典项目，这部电影由时尚传媒集团和中国电影集团公司联合出品。《时尚》杂志社两位创始人之一、时尚传媒集团总裁吴泓（已故）担任出品人，《时尚先生》现任主编王峰担任总策划，并由《时尚》杂志社一力摄制完成。

虽然并未获得商业的巨大成功，但这次崭新的尝试带来的突破非常多：不同于后续一系列新都市电影的小妞题材，它以男性群像为刻画重点来展现时尚圈的生活；将吕燕这样的中国超模首次带入电影表演中，为陈碧舸、杜鹃等模特走下T台、走上银幕甚至担纲主演进行铺垫；服装造型几乎是由时尚产业中的编辑团队参与完成的，打破之前都市题材电影仅启用科班出身或有资历的美术指导来担任服装造型的模式；二十多个包括Louis Vuitton、Dior、Givenchy在内的服饰类奢侈品牌对电影进行支持，另外也有十余个美容类和生活方式类品牌提供赞助。《小时代》系列出现之前几乎没有一部新都市电影与品牌保持过如此紧密的合作。

2010年，时尚传媒集团又出品以旗下杂志《时尚Cosmo》为职场背景，讲述白领女性奋斗之路的爱情喜剧电影《摇摆de婚约》，自此"时尚女编辑"成为新都市电影中出现频次最高的中产阶级典型人物形象。同年上映的以时尚编辑为主角的电影《爱出色》进一步与时尚品牌深度合作，将奢侈品牌Versace在北京举办的时装秀拍进电影，并让中国时尚圈中的核心人物苏芒、洪晃等友情出镜演绎出真实的圈中八卦小故事，也令人会心一笑。新都市电影中的许多代表作品，例如《北京遇上西雅图》《等风来》《小时代》系列等也都是围绕时尚女编辑的情感世界展开的。

为了获得平民观众的认同感，以职场、励志为母题的绝大多数新都市电影，不仅仅立足于个人表达，更重要的手段是时尚的形式感。影片中不断出现的是名牌奢侈品、高级汽车、漂亮女人、现代化的写字楼和五光十色的购物广场这些代表消费文化的典型符号，惯用的是一组组快速剪辑镜头表达都市生活，带来迷惑和眩晕感的视觉冲击。其中明星个人更是这些符号的携带者，时尚造型师作为视

中国电影与时装、时尚——兼论电影产业语境中的时尚造型师

觉专家能够将这些美丽的符号，编排组合成更加美丽并且适合角色风格和明星气质的整体。如果影片内容涉及时尚行业背景，则更需要真正对流行趋势有敏锐嗅觉、对流行市场与消费需求有明确了解，并且与时尚品牌有着深度接触的行业中人进行视觉形象的操作。因此，新都市电影中很多代表作品里的人物造型都是由时尚产业中的时尚造型师来完成的。

除了在前文中提到，《爱出色》和《小时代》系列的造型师 Lucia Liu 和黄薇（Lucia Liu 被明确标注为服装师[1]，黄薇虽然被标注为艺术指导[2]，但她的名字被列在服装组之下，实际担当的职能是造型总监）。《非常完美》中章子怡、何润东等明星的造型总监虽然是导演金依萌本人，但真正操作的造型师是中国时装设计师许建树[3]。他曾在 2015 年受邀参加 MET Gala[4]，也是第一位受法国服装协会邀请登上巴黎高定时装周的中国设计师。

在范冰冰主演的《一夜惊喜》（2013）、周迅主演的《我的早更女友》（2014）和徐静蕾执导主演的《有一个地方只有我们知道》（2015）中，著名明星造型师李晖也有着不错的发挥。在她成为独立时尚策划人创立"我们的街拍时刻"工作室之前，曾是《时尚芭莎》和《芭莎珠宝》的创意总监。

《梦想合伙人》（2016）与曾经执导韩剧《来自星星的你》的导演张太维合作，影片中人物造型基本都由韩国团队打造，但在一列韩国工作人员的名字中，不难发现姚晨个人的造型师是中国著名的时尚博主吴岭。她曾是《Elle 世界时装之苑》的时装编辑、《Vogue 服饰与美容》的助理时装总监，拥有十几年在时尚产业链核心工作的经验。同样，在《陆垚知马俐》（2016）中，女主角宋佳的造型也是

1　服装师（Stylist）。
2　艺术指导（Art Supervisor）。
3　许建树（Laurence Xu）。
4　MET Gala：纽约大都会艺术博物馆慈善晚会，被誉为"时尚界的奥斯卡"。自 1948 年开始举行，距今已有 70 年的历史。他的目的是为庆祝大都会博物馆时尚展览在时装学院的开幕，每年展览都有不同的时尚主题。在晚会上明星名流们都会携带一位自己最欣赏的时尚界伙伴前来出席。

由《OK!精彩》的时装总监闵锐单独操作,闵锐也是范冰冰最近一直合作的造型师。

图 12.1 李晖在《有一个地方只有我们知道》片场为吴亦凡调整造型

本篇需要特别提出的一点是,在以时尚媒体为核心的中国时尚产业发展起来以后,时尚造型师介入电影文本本身,作为电影造型师出现在电影的制作流程中,他们在电影人物造型上的工作方法与关注重点与以往的电影造型师以及古装题材、年代题材电影中的造型师有着本质的不同。当服装生产进入工业化大生产模式以后,几乎所有的电影造型师在操作都市和现代题材影片人物造型的时候,都是运用现成的服装资源进行搭配的。都市和现代题材电影中的造型师,可以不用像古装和年代题材电影中的造型师那样,去寻找相应年代的历史参考资料,融合自己的设计灵感,画出设计图纸,剪裁样衣,最后再给造型对象试穿。

也就是说,在不用经历戏服长期的设计和制作过程的前提下,造型师为电影人物造型便不再需要实际的绘画功底,缝纫和制衣技能,他们可以不必具备服装设计专业背景,只要运用既有成衣和时

尚单品就能完成对人物的造型，这也为时尚造型师进入电影产业领域提供了必要条件。时尚造型师们在电影中完全采用与时装编辑同样的方式来工作，需要具备的素质只有一条，是他们的审美品味和行业经验，这也是在新都市电影中造型的参与者很多都是经验丰富的时尚编辑的原因。

另一个需要关注的问题是，当新都市电影中的造型师不再参与戏服的设计和制作，并且人物造型单品均为时装的时候，应该给予电影中的造型师们何种抬头。通过对一系列新都市电影的演职员表的研究，作者发现在每部电影中对于造型师的称谓标注在中英文上不尽相同。例如在《爱出色》《等风来》和《剩者为王》中，造型师的英文标注是"Stylist"，但中文标注分别为"服装师""造型设计"和"服装造型"。在用英文"Costume"为关键词为电影中最主要的一位造型师标注抬头的时候，《非常完美》《北京遇上西雅图》《梦想合伙人》《28岁未成年》《陆垚知马俐》五部电影中出现五种不同的抬头，分别是"服装设计"[5]"服装指导"[6]"服装总监"[7]"造型设计"[8]和"造型指导"[9]。这些称谓对造型师工作对象和工作内容的指向值得商榷，也容易在学术上造成概念不明和混淆。在《非常完美》的续集《非常幸运》（2013）影片开头的主要演职员表中，甚至出现将姚晨的专属妆发师唐毅[10]错标为"造型服装设计"[11]这样的严重错误，说明中国电影产业中的工作人员对于时尚造型师这一职业还处于比较初级的理解阶段，认为造型师等同于做发型的技师，将造型师与妆发师[12]混为一谈。

5 　服装设计（Costume Design）。
6 　服装指导（Key Costume Designer）。
7 　服装总监（Costumes）。
8 　造型设计（Costume Artist）。
9 　造型指导（Costume Designer）。
10　唐毅是中国时尚行业中最著名的妆发师之一，数年在产业链核心工作，长期明星客户有章子怡、姚晨、许晴等一线电影明星。
11　造型服装设计（Style & Costume Designer）。
12　妆发师（Makeup Artist）。

中国此类电影中造型师所做的工作，是利用现有时装单品来打造不同人物的形象，甚至是同种人物形象不同的视觉外观，这个过程是制造风格的过程，而不是单纯的设计过程。人物所穿的服装大都是时装，并且很多是大众在市场上能够进行消费的商品，所以也不尽然是戏服。因此，将新都市电影负责打造人物形象的人员称为造型师更为恰当，也更符合时尚全球化语境中分工日益明确的趋势。在这样的大定位下，再根据人员的贡献等级、具体分工、有无专门为电影设计制作的服装来划分服装/造型指导/总监[13]、服装设计[14]和跟组服装师[15]。

12.2. 时尚角色的打造与欲望都市主题的张扬

在任何一部电影中，角色的人物造型和形象设定都不是一蹴而就的，需要电影造型师、制片人、导演、明星和美术相关人员的通力协作，经历长时间的讨论和摸索，在拍摄现场的临时调整，最终才会塑造出丰满的人物。然而工作在新都市电影中的时尚造型师们，与其他电影中造型师的工作流程有大致相同的部分，也在很多方面有着由工作对象和工作内容决定的不同之处。

在一部影片的筹备阶段，往往是影片筹备的中后期，时尚造型师们会受到电影制片人的邀约。在别的类型的电影中，电影造型师通常是由制片团队和投资方来决定，在决定阶段即将参与电影的明星与造型师之间并没有太多的交集。但在新都市电影中，明星会主动并且直接参与到造型师的邀约过程中，并且在启用时尚造型师的问题上拥有一定的话语权。很多常常出现在新都市电影中的女明星包括姚晨、宋佳、杨嘉等都会选择与合作次数较多、合作时间较长、私人关系较为密切的造型师合作，明星对他们专业上的信任，熟知

13　造型指导/总监（Key Stylist/Stylists Supervisor）。
14　服装设计（Costume Designer）。
15　跟组服装师（On-set Costumer/Wardrobe Assistant）。

明星的喜欢以及适合的风格成为电影合作的重要条件。这与奥黛丽·赫本在她的大部分时装感较强的电影中指定合作纪梵希的例子相通。

2010 年前后，基于数次的良好合作，姚晨团队推荐 Lucia Liu 在《爱出色》中担任造型师，帮姚晨、陈冲等诸位明星设计电影中的形象。那时候 Lucia 刚刚从英国回国发展不久，这是她在国内接到的第一个比较重要的造型工作。同样，在《一夜惊喜》和《有一个地方只有我们知道》中，李晖分别是男主角李治廷和女主角徐静蕾信赖的造型师，为此她接下电影中的工作。李晖表示，"在以往的工作中，与很多人从工作关系处成了朋友关系，因为彼此了解，免去一些磨合时间，更容易在造型上高效率地达成共识。"[16]

明星和制片人选定造型师之后，造型师在展开工作之前会先和制片人见面、制定合同、了解开机时间、阅读剧本大纲和人物小传、谈定工作费用。制片人们会帮助造型师们理解剧本，与造型师讨论对于人物造型的一些大概想法，给出大概方向。造型师经过对剧本大纲和人物小传的深入研究，开始做第一轮造型方案。造型方案需要经过几轮与制片人的讨论和修改，最终方案会交与导演和明星方面审核，这时候方案的完整度和成熟度都比较高，改动幅度也不会太大。

造型方案的内容首先包括对角色的定位，造型师需要给出一个鲜明的形象，而不能仅仅是一系列单纯的时装图样。通常造型师们需要做类比，例如，这个角色形象会比较像美剧《尼基塔》里的 Maggie Q，性感、强势、利落，着装主要偏向于有露肤感的裙装和干练的衬衫套装。之后再加以主打造型的配图作为视觉参考。其次，根据角色的不同年龄阶段、所处场合不同、经历季节不同，造型师会制定具体着装风格。例如，在《杜拉拉升职记》或《等风来》一类和职场相关的电影中，主角着装会分为生活装与职业装。造型师需要点出每类

16　来自作者与李晖的访谈。

装束的标示性元素，比方用夸张的大耳环、尖头红色高跟鞋一类能够表达职业女性的气场。

另外，新都市电影中很少有不出现主角人物的心境转变和地位转变的情况，比较典型的是从职场小白蜕变为职场精英，也有像《穿普拉达的恶魔》里的逆向转变，从追逐名利到返璞归真。因此在生活装和职业装的分类方案下，还需要作出日常转变类、职场转变类和家居转变类等几大转变类方案。最后，造型师会附上用于打造角色形象的配饰，包、珠宝首饰、帽子、袜子等等。在方案的磨合期，导演和制片人会希望造型师多多表达自己对角色的认知。

在方案确定的最终阶段，造型师需要将已经制定好的造型细化到某个特定情节和某个场次，给到人物适合穿着服装的几个造型选项，有时候还需要解答诸如为什么从场景 A 到场景 B 需要换装或不需要换装此类问题。例如，电影《我的早更女友》是以女性情感成长和心理变化为主线的，周迅在其中有两次非常重要的婚纱造型，李晖有所针对地制定婚纱转变方案。相较于女主角戚嘉失恋四年后"抢婚"一场戏那条白色绸缎、简约沉稳的婚纱，李晖对于影片刚开始时戚嘉毕业典礼上向男友求婚时穿的第一套婚纱更有心得："这两套婚纱都是我跟一位专门做定制婚纱的设计师朋友共同商讨很久设计制作的。为了突出周迅角色为爱不顾一切的性格特点，第一套婚纱设计了不规则的裙摆和黑色肩带作为装饰，从而透漏角色的内心中叛逆的性格。我还特意在意大利选购黑色皮质手套，通过皮革与纱截然不同的两种材质碰撞，让角色性格特质更为突出。很多网友看了电影，对于这个设计都觉得眼前一亮。"[17]

在开拍之前几天，造型师需要至少准备出所有服装套数的一半以上来为明星试装，因为牵涉和赞助服装的品牌协商需要用到某件样衣的具体场次时间，是否能够正好与样衣可调配档期相一致的问题。即便是这样服装的总量也非常可观。一般在一部电影中根据时尚度和场景的需要，最少需要为一个角色准备 30 套出镜服装，不包

[17] 来自作者与李晖的访谈。

括特殊场景备选服装。拍摄有时也会遇到造型被破坏，临时作出调整的情况，例如一场戏中穿着者突然被要求从小幅度跑动变为大幅度跑动，或者拍摄环境光源不充足，比预想场景昏暗等等情况。李晖在参与拍摄《一夜惊喜》的时候，为男主演李治廷准备的服装有将近100套，女主演范冰冰的更多，"虽然之前做好方案，但具体每天还是在不停地试装调整"。[18]

当代背景和都市题材电影中造型的服装来源，已经不同于以往的电影或者古装戏，不需要大批量地专门设计和制作，品牌赞助的成衣样件成为最重要的来源，Lucia Liu用于电影和电视剧造型的服装全部来自品牌赞助。然而这一点往往是科班出身、长期以来在电影摄制组工作、甚至强项是为古装戏设计造型的造型师做不到的。由于缺乏时尚专业知识、缺少与时尚行业的跨界交融，这部分造型师与日常工作和品牌保持着密切联系、能够最快地接收到世界潮流第一手信息的时尚行业中的造型师相比，在造型资源的丰富程度上或许无法相提并论。当然时尚行业中也不乏将各种服装来源都放入电影的造型师。李晖说："根据角色需要，品牌成衣当然会有，但我也会定制一些服装，有时还会把自己的一些私人物品用于电影角色搭配中。"[19]

通常造型师的工作不要求造型师在电影拍摄期间跟组工作，他们将演员试好装已经定下要穿的服装交给跟组服装师，然后和剧组人员进行远程沟通即可。明星有时会与熟悉的造型师了解第二天拍摄需要穿的几身造型。但也不乏造型师会在条件允许的情况下亲自跟组拍摄。例如拍摄《有一个地方只有我们知道》的时候，李晖曾远赴布拉格帮徐静蕾全程把控造型细节。

18　来自作者与李晖的访谈。
19　来自作者与李晖的访谈。

图 12.2 《我的早更女友》中李晖为周迅设计的婚纱转变

电影造型不同于常规时尚大片的拍摄,讲究个性、出挑、标新立异,要考虑将代表当季最新潮流的时尚单品展示出来。在电影造型工作里,除了要考虑服装和配饰的搭配,还要考虑造型和画面的搭配构成,着重研究人物性格和剧情的变化,所有的造型随着情节的起伏而变化。作者与 Lucia 和李晖二人的深度采访中表明,为电影工作的时尚造型师们都深谙这一原则。"在电影造型中一定会遵守的造型原则是,电影造型不是单纯地为了好看和养眼,更多是需要配合剧情发展,电影造型要服务于角色,而不能为了追求时尚而高于角色。"[20]

通常,造型师还是会以电影导演的意见为主进行造型创作,从画面的美感、拍摄角度到情节发展进行各方面的沟通。在拍摄电影的过程中明星们也会比较专业,尊重导演的决定、信任造型师的工作。"我们会考虑明星自身合适的风格,但我们的任务是帮助电影创

20 来自作者与李晖的访谈。

作最适合角色的形象，同时帮明星创造最时髦的造型，而不是对明星本身的喜好听之任之。有时候在试装过程中，会遇到明星不喜欢某套衣服的情况，需要给她讲明白为什么要这样穿，这样穿为什么好看，这些也是造型师的责任。"[21]

在新都市电影中，造型师对时尚角色的塑造必须通过转变、对比和时尚度的高低来强化有关"欲望"的主题。在波德里亚的消费社会理论中，都市以及都市空间是以视觉文化为基础、以消费主义为核心的人类欲望的集中体现，是一系列代表"欲望"的符码组成的。时装造型的不同非常鲜明地表达不同的个体经验，甚至支撑起整部影片的内容和母题，这个情况在新都市电影中几乎没有例外。德国社会学家和哲学家乔治•齐美尔（Simmel, 1997）对现代都市中人们的都市化特点进行分析，他的分析与他作为时装理论大师发表的"精英决定论"出发点颇为一致，无论是对社会风潮还是社会中人的属性分析，都认为资产阶级主导社会的情绪。齐美尔认为在"货币经济"规律的影响下，都市人具备资产阶级的理性和智性。因此都市人更关心自己的生活，重视自我意识的发展（齐美尔，1991）。

新都市电影这类更加注重都市人个体经验的影片，以事业、成功、恋爱、家庭、生活方式为主线，所表达的是对爱情和阶级的追求，更本质上是基于一个对情欲和物欲等欲望层面追求的母题。因此，传达欲望主题的最好的表现方式之一，是具有视觉冲击力的时尚造型，能够让观众直观地感受到人物欲望的强弱或是个体经验中的何种欲望占据主导位置。例如，在《北京遇上西雅图》中，女主角文佳佳最初以一个赴美产子的拜金小三出现在机场时，身穿一件灰色亮片装饰风衣，造型师为她搭配许多夸张的金属色配饰，例如Disco紧身裤、高跟鞋、金属色手包、眼镜，来强调她过分的奢侈气息。还用一些并不时尚的元素例如颜色过分鲜艳的围巾来突出人物的违和感。在影片的结尾，文佳佳已经转变为自食其力的单亲妈妈，并且懂得生活的真谛，同样是穿一身灰色风衣出现在帝国大厦楼顶，

21　来自作者与 Lucia Liu 的访谈

为了突出她饱含深情的双眼和对爱情的渴望，造型师并没有在她的身上添加任何其他夺目的配件。两身同样是风衣的造型表面上是刻画人物从追求物质到追求生活之美的转变，实际上直接代表物欲和情欲两种不同的欲望。在《杜拉拉升职记》《等风来》《剩者为王》等电影中也有很多同样的例子。

图12.3 《北京遇上西雅图》中汤唯风衣造型转变

《陆垚知马俐》是除了《小时代》系列之外造型水准较高的一部电影。从内容上说，电影不但充满导演文章在个人感情上对于妻子马伊琍的相知相惜，还是一部典型的女性心理成长史，是对现代都市女性从开始成长，到获得感情归宿这一过程中细微的欲望变化刻画比较成熟的作品。从形式上说，同《小时代》一样，影片用多套时装撑起女主角的个人经验，宋佳在其中一共换了35个不同造型，并且同时对女主角的人生阶段和所穿品牌的定位，做了精确的拿捏，在视觉效果的营造和影片情绪的推动上，这些服装的转换显得比较自然。

影片讲述宋佳饰演的马俐，大学毕业以后去巴黎打拼，从倒卖中国小吃、做代购小贩白手起家，回国以后事业成功成为高级买手。而一直默默守护在身边的好朋友陆垚，让她经历探索自我感情世界的过程。在马俐的大学时期，造型师闵锐主要选用一些风格活泼的

印花,来打造马俐单纯无惧的形象,用到的品牌基本是像 Lacoste、Coach、Kate Spade 一类的轻奢品牌。例如,玫瑰花车一场戏宋佳穿 Kate Spade 绿色印花伞式套裙装,机场送别一场戏则穿 Coach 的太空人印花 T 恤。

图 12.4 《陆垚知马俐》中宋佳演绎多套一线大品牌时装

随着马俐社会地位的提升,她的感情成熟度也逐渐递增,造型师则为马俐搭配一系列大牌加身的造型,其中包括 Celine、Prada、Louis Vuitton、Marc Jacobs、Lanvin、Burberry、La Perla 等世界一线奢侈品牌的整套搭配及单品,还有 Celine、Loewe、Chloe、Fendi、Roger Vivier 等品牌的标识性包袋。例如,在马俐对陆垚感情的叛逆阶段,造型师集中选用一些印花或带有大花朵元素的裙装,来展现她的风情和神秘感,但在转变到感情明晰阶段以后,造型师主要以

强烈的纯色和大块对比色为主,来打造敢爱敢恨的马俐。可以说,造型师在这个例子里对电影的节奏和情绪,起到相当重要的把控作用。

图 12.5 《陆垚知马俐》剧照,学生时期的马俐造型,穿 Coach T 恤,背 Celine 经典 Box 包

12.3. 时尚氛围的营造与时尚焦虑的表达

作为电影语言中的重要元素,在电影中添加时尚元素、注重角色的时尚造型,是中国电影寻求国际化、现代化影响风格的一个方向。该方向既符合视觉文化和消费社会转向下,中国电影观众的审

美趣味,又贴合新媒体环境下中国电影观众的观影方式和传播喜好,在有全球化视角的造型师的协助下,新都市电影能让观众们体验到大片的感觉。

在时尚造型师黄薇为《小时代》系列电影工作之前,她虽然已经凭着多年在产业链核心与国际顶尖创意人士合作的经验,在行业中小有名气,但远远不像现在这样为大众所知。她为影片中四位女主角的造型定位准确,每个主角风格鲜明但各有不同,为她赢得电影产业造型领域中的良好口碑,使她身价倍涨。据相关业内人士透露,到后来黄薇在《小时代》系列一集中的工作酬劳能够达到50万元人民币,这是除去置装费以外的造型净收入。

杨幂饰演的林萧是生活中最普通女孩的典型,爱美、小资、缺乏强烈的个人主张。黄薇根据这些特点采用许多白色、米色且柔软材质的衣服为她造型。当林萧进入时尚圈工作后,黄薇让林萧穿上黑色、墨蓝等凸显职场气质的服装。郭采洁饰演的顾里是家族企业继承人,集中了强势女人的理智、冷静、残酷、言语刻薄和追求奢侈。黄薇在她的造型上运用大量黑色诠释她矛盾的内心世界。

谢依霖饰演的唐宛如是一名羽毛球运动员,却希望成为琼瑶剧里柔弱娇滴的女主角,总是不切实际地幻想,是众人的开心果。她的造型特点就是没特点,各种混搭,但不失诙谐幽默。粉红色成了她的特征色。由于她无厘头的性格,无厘头的搭配也会出现在她的身上,观众看了之后觉得穿衣服居然可以这样新奇。郭碧婷饰演的南湘是时装设计师,相貌是四人中最出众的。黄薇在做造型的时候刻意让她保持飘逸的样子,服装的廓形和线条都会尽量长、尽量柔,打造不食人间烟火的气质。这些安排达到了预想的效果。

虽然口碑两极,但《小时代》系列第一部在上映当天狂揽7,000多万元票房,片中服装和道具的惊人价格成为影片中最大的卖点。黄薇作为其中的造型师和艺术总监,为电影所打造的时尚氛围的奢侈感,比在小说中读到的明显还高出一筹,她最初将Fendi,Hermes等国际品牌带入电影内容,是后几部不断有品牌参与进来的开端,以至于整个影片到最后都被品牌Logo所覆盖。

在接受南方都市报专访时，黄薇表示，在《小时代》116 分钟的片长中，共出现 70-80 个知名服装品牌，几乎每个场景每个演员都要换一套造型。其中既有动辄二十几万的皮草，也有各种大小礼服，连校服都是由某国际品牌独家定制的（方夷敏，2013）。造型团队通过自主设计、购买成衣、租借样衣和品牌赞助等，共搜集三千多件衣物。Fendi 的羽毛裙子价值 26 万元人民币，Swarovski 水晶项链价值 100 万元人民币，Hermes 毛毯价值 3,400 元人民币一张，校服是 Burberry 专门定制的，连剧中被林萧打破的 Hermes 玻璃杯都价值 4,000 元人民币。然而这些物品的价值还不是普通观众能够辨认的，电影中还有无数个普通观众能够认识并且预估价格的手袋，例如顾里的衣帽间内有一排不同色系的 Hermes Birkin 手袋，价格最低的也约有人民币七万元，另外还有数只 Dior 菱格包和 LV 迷你包等这些观众们熟知的名牌包袋。在《小时代4：灵魂尽头》林萧与周崇光吃大排档的场景中，二人所坐的塑料椅子旁边却堆满奢侈品和时装品牌购物袋，其中包括 Fendi，Lanvin，IT 和真维斯。

《小时代》系列常常被作为电影产业中的奇观案例提出评论，它营造出的华美精致的梦幻气氛迎合了平民观众的观影趣味，是新都市电影类型中的精品，但堆砌名牌和穷奢极侈的巨大手笔也遭遇电影界的一系列负面评价。时尚造型师给予电影的华丽程度，已经让人忽略剧情本身，对俊男美女和上流社会的宣扬也将欲望主题无限放大，极端地展现物质至上主义被批评为肤浅幼稚。中国电影自进入大片时代以来，越来越重视影片中宏大的场景和华美的人物造型，一味只追求视觉奇观和经济效益，让电影人物造型创作出现越来越多的问题，容易造成观众对其的错误解读。在新都市电影的造型中，Logo 化和过度植入让这个问题变得尤其显著。

对奢侈品牌的宣传，虽然能够促进品牌形象的建立，让大众更好地去进行时尚消费，但也使电影创作逐渐走入形式大于内容、造型喧宾夺主的尴尬境地。新都市电影的时尚造型师有时似乎在忙于向观众灌输一种时尚焦虑的心态：他们让时尚单品积极地渗透在电影文本的编码系统中，传达出消费某种单品即是作为进入上层社会

或中产阶级必要条件的社会潜规则。这种时尚焦虑不但体现在时尚造型师们自身，还被间接地投射到这类电影着力刻画的主角们身上，他们被法国社会学家和时装理论大师皮埃尔·布迪厄在《区隔：关于品味判断的社会批判》中称为"新兴文化媒介人"。新兴文化媒介人是指在媒体设计、时尚、广告及IT行业中的文化媒介工作者，他们是社会时尚最早的接触者和传播者，审美品味、生活水平都在普通中产阶级之上，但由于工作的原因他们形成一种新型的自我陶醉，对表达和自我表达的探索，对身份地位的迷恋（迈克·费瑟斯通，2000）。

他们的时尚焦虑源自身份焦虑，他们既是时尚的载体，也担忧自身因为不能成为时尚的载体，而堕入平庸的社会阶层或更低的社会等级，他们担心与社会文化失去联系，因此陷入心理观念与行为冲突的焦虑体验。实际上，个体就是他所消费的物品，被电影市场和观众认同的《小时代》系列传达出的时尚消费观，恰恰证明这种焦虑的存在。在一连串符号消费面前，大众沉溺于消费带来的虚幻的身份认同，易于失去内在的文化根基，沉沦于孤独的心灵困境，被时尚焦虑所吞没。

电影中的服装造型是否需要为了商业利益，去牺牲传播正向价值观念的使命感，让电影流于物质主义的影像狂欢，让观众产生时尚焦虑，让奢侈品消费的本质畸变？在发挥好时尚造型师的专业技能的基础上，同时平衡电影中时尚和叙事的关系，这个问题仍需要中国电影制作者进行反思。

第13章 时尚造型师与时尚明星形象的建构

13.1. 从灰姑娘到时尚偶像：明星的时尚化之路

在当前网络媒体大环境下，中国电影往往未映先火，一系列定妆照、花絮照率先流出，焦点普遍集中在电影中明星人物的造型和大众对造型的点评上。主演在电影中的穿衣造型，成为人们津津乐道的话题，电影还没上映，网络上已经有无数主要演员"扒造型"的帖子。主角穿过的每一件衣服，用过的每一个单品，几乎都能成为时尚编辑的一个上好选题，引发大众的热烈讨论。明星们渐渐发现，他们的穿衣造型是达成扩散目的、制造话题和社会影响力最直接有效的方式。

这与女性流行文化中的"灰姑娘"现象极为相似，在现实生活中，明星故事与"灰姑娘"的故事一样，是一个被建构的文本。这是一个渴望通过造型变化达到社会地位上升的故事（Moseley，2005）。从儿童时期我们的睡前童话，到美国1940年代及以后的女性电影，从朱莉娅·罗伯茨主演的《漂亮女人》，到现代女性杂志和电视节目对女性形象的精心塑造，持续传达出的价值观念是，一个女人只有

在她拥有正确的穿衣打扮方式以后，才能成功和发展。在这一心理动因支配下，近年来中国电影明星尽管在银幕中缺乏有力的表演，却在红地毯上的表演中通过展现华丽外表而有所斩获。

在范冰冰连续数年走上戛纳电影节红毯获得成功之后，李冰冰、高圆圆、张雨绮、霍思燕等女明星紧随其后，如今，几乎所有明星都非常热衷于电影节红毯上的身体表演，即使是电影作品的单薄和缺失，也不能阻止因红毯上的身体表演而节节高升的身价。另有业内人士透露，为了让自己的荧幕形象更时髦，明星会将自己的服装带进摄制组。刘涛在前不久的现象剧《欢乐颂》中花费约 100 万人民币为自己置装。有网络文章《女明星们的机场风云》写道："做明星确实比以前要求更高了，现在都不但要求演技、唱功有多好，更重要的是你是不是一个有品味的明星，所以机场这么私人的地方，当然是展现明星们私下个人风采的好地方了。"

这也不无尖锐地指出近期不断升温的明星以机场为家，用机场街拍来为自己造势的现象。为了能够被进一步贴上时尚的标签，成为明星中的时尚标杆，明星们也越来越愿意穿着新一季时装在各种活动中曝光，从而迎合时尚偶像的发展路线。明星的日常街拍、红毯和商业活动成为时尚造型师们更加活跃的场所和更广阔的工作领域。

姚晨是中国电影明星中最早完成由平民笑星向时尚偶像转变的典型，也是在电影文本角色定位上和银幕之外两方面同时转型最成功的明星之一。在所有从"灰姑娘"到时尚偶像的成功转变中，奥黛丽·赫本是姚晨时尚路线的范本。对奥黛丽·赫本明星风格的经典塑造，一方面通过她所处的电影文本来建构，另一方面她的私人时尚造型师居功至伟。电影《甜姐儿》中的叙事大致可以概括这个建构过程。美国《品质》杂志主编 Maggie 在审美品味上非常严苛，遍寻不到能为杂志形象代言的女郎。时尚摄影师 Dick 在书店发现了赫本扮演的店员 Joe，将她推荐给 Maggie。后者非常欣赏 Joe，说她是"一张有趣的面孔"。Joe 在巴黎作为模特拍摄封面大片获得巨大成功，一波三折后 Joe 也与 Dick 收获爱情。

影片中一系列关于拍摄时尚大片情节的视觉表现，让赫本作为时尚代言人的形象更加鲜明，同时传达出一个信息：登上时尚杂志封面的女明星，同赫本一样有着突出的时尚气质。赫本角色最清晰的女性化描述体现在时装、美貌相关的改变上，与之伴随的变化和她的真实生活有关。赫本与巴黎时装设计师纪梵希的专业关系，是众所周知且有文献记载的。从赫本的职业生涯开始到她生命的结束，纪梵希一直为她制作时装，无论是银幕上还是生活中。赫本曾在一个访谈中提到，这些服装使她感到安全和自信。在她后来的生涯中，只有为数不多的几次银幕上穿上年轻设计师 Paco Rabanne，Mary Quant，Foale & Tuffin 的成衣。"是纪梵希创造了我"，这句话是成为赫本对纪梵希在她时尚偶像身份建构道路上巨大意义的总结。

这种将服装、造型、权利及社会地位交织在一起的隐喻，不仅仅是奥黛丽·赫本所有主要作品的核心，也是她作为演员和女人的自身成功故事里的核心，甚至成为她最鲜明的明星个性。姚晨在她向时尚偶像明星路线上转型的伊始，将饰演角色目标锁定在热衷时尚的企业家或是通过奋斗成功的时尚女编辑，参演《非常完美》《摇摆 de 婚约》《爱出色》和《梦想合伙人》等影片，为自身设定都市化时尚女性的明星性格。

然而与赫本路线更吻合的，是她在真实生活中的蜕变。在 2006 年的电视情景喜剧《武林外传》中的郭芙蓉一角大受欢迎后，姚晨遇上中国社交网络的黄金时代，她个人真实的、质朴的、个人化的而又贴近内心的明星气质展现在大众面前，一跃成为引领社会话语的"微博女王"。在具备较高人气之后，原本是舞蹈演员出身的姚晨决心转型时尚偶像，寻求在演技或年龄资本以外的上升空间，姣好的身材条件成为她的优势，在经历长期的坚持和尝试之后，最终获得时尚行业的认可。

许知远在 2016 年底的谈话节目《十三邀》第二期中，和姚晨进行将近四小时的深度对话，在谈到被称为"全球最有力量的女性之一"、成为倍耐力年历封面人物话题时，姚晨谈到，看到摄影大师安

妮·莱柏维兹[1]照片中的自己"太丑了,但你会觉得那个感觉很熟悉,因为你看久了自己的时尚照片,你会已经变成一种惯性的审美思维,那是一种久违的感觉。"对此许知远是这样评价在社会认知和明星自身认知中已经完成时尚偶像蜕变的姚晨,"她是一个来北京寻找机会的小姑娘,没事可干的时候坐着地铁一圈圈地转",但"性格中有强烈的朴素感",许知远认为正因为"姚晨身上具有某种平民精神,她非常了解自己的这个特点,所以获得整个社会的情绪。"在这点上,姚晨与奥黛丽·赫本的成功之路是共通的。

图13.1 左图:Annie Leibovitz 镜头下的姚晨
右图:时尚杂志封面中的姚晨

在大多观众能够建立自己对时尚的一套评判标准的情况下,如何更有效地让中国观众像世界观众认同奥黛丽·赫本一样,认同一个明星的时尚度,特别是像姚晨这样性格朴素的明星,接受她所展示的关于"怎么穿"的时尚法则,成为需要时尚造型师的参与才能够解决的问题。首先,时尚造型师在作为行业内工作者的前期,通过多次为明星拍摄杂志时装大片、为明星进行活动造型设计、让其频繁

[1] 安妮·莱柏维兹(Annie Leibovitz)。

曝光在时尚媒体的报道和点评下，宣传明星的时尚形象来赋予明星"时髦、会穿"的特征，渐渐地为她构建一种时尚的身份。在时尚媒体拥有最高话语权的中国时尚产业中，登上过杂志封面的明星某种程度上相当于经过权威机构的认证。其次，造型师需要设置一个与之前形象，譬如与具有"平民精神"的女性截然不同的明星风格。

作为目前中国明星客户最多的造型师，Lucia Liu 是姚晨从平民偶像转型为时尚偶像之路上的见证人。除了在《爱出色》中与姚晨合作，她还为姚晨的电视剧《离婚律师》造型，以及常常为她的颁奖典礼、红毯活动、广告拍摄工作，包括北京国际电影节红毯、北京大学生电影节、达沃斯论坛、《霍比特人》全球首映礼、微博之夜、碧欧泉广告等大型合作。Lucia 在造型上的审美很具有前瞻性，打破固有穿衣方式的刻板印象，是一种近乎于直觉式的创作。在姚晨转型的初期，姚晨时尚形象的定位受到她的影响。"我会认真研究她的所有作品，看她的表演风格，观察她在生活中真实的样子。大姚的条件其实很好，适合多种风格，只是一开始的时候需要花点时间说服她为什么要这么穿。"在谈到姚晨时尚度成功提升背后的原因时，Lucia 表示主要原因在于"她最大程度的信任我，敢于尝试不一样的风格，也不会给自己设限制[2]。"

从另一个侧面，这也说明造型师在明星形象改变上起到较关键的作用。因为姚晨本身朴素的性格，她与 Lucia 合作之前很少会穿高跟鞋，Lucia 为她设定的路线较优雅，很多套造型都会以高跟鞋出镜，拉长她原本就长的腿部线条，从而提升魅力值。作者在业内的好友赞许说，在《爱出色》中，姚晨在拍摄女主人公汪晓菲隧道中奔跑的场景时，Lucia 给她穿一袭拖尾、裙摆有层叠褶皱的银色长礼服，因为是丝绸质地，跑起来的时候带有反光效果而且具有流动感，在镜头下也显得更加唯美。"那时候，国内拍都市的电影里这种好看的大镜头其实挺少的，姚晨气质上的精致度一下就上去了。"

[2] 来自作者与 Lucia Liu 的访谈。

在明星时尚偶像路线的推动上以及明星戏路的拓展中，许多造型师都起到关键性的影响，在明星发展的不同时期，选择什么样的时尚造型师很重要。吴亦凡刚刚从韩国回到本土发展时，正值事业起步的初期，李晖给他的定位是稳重大方为主，用细节来升华。考虑到他个子高又是美少年的个人条件，李晖在给他设计的造型上尽量地做减法，突出他本身的漂亮气质，西套装、夹克衫、清新的美式运动和较为低调简单的英伦风单品比较常用。在吴亦凡成为潮流人气偶像以后，新兴的造型师小白为他打造非常有态度的超级明星风格，较为大胆，也符合当下年轻人的审美口味。夸张的印花、亮片、铆钉、反光材质和基础款的层次混搭，配合各种有型的配饰，体现的是在身处聚光灯下的张扬个性。

周冬雨是 Lucia Liu 最重要的明星客户之一。无论是大大小小的各种活动、红毯颁奖礼和真人秀中的造型都由 Lucia 包办。Lucia 成功地将周冬雨打造成年轻女孩的时尚标杆，摆脱之前老气又土气的印象，采用短裙、衬衫、卫衣、牛仔等活力四射的潮流单品，努力去凸显她灵气、清新的气质。无论是妆容、发型还是衣服的细节，在每次造型过程中 Lucia 都事无巨细，严格把控。因此现在每次周冬雨的造型图片曝光，她穿戴的单品都称为粉丝的热议话题，时尚资源越来越多。周冬雨在被 Lucia 带给 Burberry，Stella McCartney 等一些国际一线品牌后，接到越来越多新都市电影中的好剧本，包括斩获第 53 届台湾电影金马奖最佳女主角的《七月与安生》(2016)，还有近期陆续上映的几部和一线电影男星、导演合作的《指甲刀人魔》(2017)、《喜欢你》(2017)。

作者曾参与过品牌 Dior 和李冰冰在巴黎合作中的造型工作，与她在电影中强势的、有棱有角的女性形象截然不同的，是李冰冰对个人时尚风格的要求，作者将其总结为"具有戏剧化色彩的淑媛"，所以作者使用大礼帽、兔耳朵、收腰大衣和红色与粉红色撞色的披肩来营造丰富的戏剧感，同时作者也尽量从男性凝视的角度出发，去凸显李冰冰性感和感性并存的女性魅力。

图 13.2 作者在巴黎为李冰冰做的"戏剧化淑媛"造型

13.2. 品牌合作与明星同款的推动

好莱坞黄金时期时装设计大师和时尚造型师的身份和职能上会发生重叠,因为他们可以在电影生产中直接为明星着装。现在的明星们更多地与媒体打交道,媒体中人与各种品牌都保持紧密联系,虽然有可能最终这个明星只穿某一个品牌的一件时装,这件衣服有可能还是临时定制的,但这种结果不可能还像奥黛丽·赫本所在的年代一样,是由造型师和明星本人单纯地一拍即合导致的。在视觉文化主导大众感知的时代,生产由卖方市场转变为买方市场,消费者有着极大的消费选择空间,"自发的或者被营造的符号消费作为最基本的生命冲动、存在体验和生活风格……与之相伴的施加影响操纵公众行为的权利的运作方式也发生质变:它们从训育[3]蜕变为

3　训育（Discipline）。

引诱[4]（方文，1998）。"时尚品牌也不得不调整营销策略。

电影《时尚先生》"开拍之前与十多个品牌签订植入式广告合同，成本回收过半。"《杜拉拉升职记》的植入式广告，"在电影上映之前已经有14个品牌与其建立合作，解决了电影制作2/3的成本"（陈维虎，2012）。时尚品牌的目标是为了创建普遍被业界和广泛被市场接受的品牌，主要是品牌概念的建立，品牌概念是通过产品的开发和品牌媒体形象的建立来决定的。品牌宣传自身形象的最佳策略是引入风格恰当的明星形象来造势，时尚造型师是将消费符号植入明星的最好途径，能帮助一部分品牌达成广告之外的软植入，更多的是促进品牌与明星的相互了解和深入合作。

在接到一部电影的造型工作后，造型师会主动联系品牌的朋友们，有更多的品牌帮助，提供更多的服装配饰，造型师才能有更多的选择来为电影造型服务。往往在向品牌传递合作信息的时候，一些品牌会大力支持想要合作的明星，让明星穿着自家的衣服出演电影，从而建立与某位明星的联系，也能够了解明星风格与品牌的定位是否能够在实践中相契合，是否能够进一步进行商业合作。如果条件允许，造型师会通过自身影响力推荐明星参与品牌的时装周秀场。吴亦凡第一次征战国际时装周，是李晖和Givenchy品牌方的推荐。李晖还将欧阳娜娜和马思纯推荐给Chanel，将吴秀波推荐给了Armani，将刘诗诗推荐给Chloe。"吴秀波老师给人的形象很儒雅绅士，我觉得非常适合促成他与Armani的合作。很早的时候推荐刘诗诗去巴黎时装周看秀，诗诗本身的形象气质很甜美温柔，所以跟Chloe品牌的定位契合度很高。"[5]

在电影产业中引入时尚品牌，不仅让电影本身对年轻观众有更强的吸引力，保证电影的票房，成为电影行业自身的生产优势，又为时尚消费培养一批潜在客户。中影集团的调查表明，"电影观众并不直接排斥电影中的植入广告，因为他们观看电影的目的之一，是为了

4 引诱（Seduction）。
5 来自作者与李晖的访谈。

了解和学习其中的时尚信息,他们对于电影制片商帮助他们选择时尚和品牌比较信任和依赖(陈维虎,2012)。"

图 13.3 作者为杨幂搭配的牛仔裤

大众媒介的影响下,明星的穿着会引发时尚效应,往往呈现出一定的社会示范作用。人们会通过模仿来彰显自我,将明星穿着作为他们的消费指向标,大众媒介和明星时尚的结合一定程度上迎合了当下大众,特别是 20-40 岁年轻人的心理状态,他们是新媒体消费的主要群体。当观众对明星的时尚度认同到达一定的阶段,这种对明星时尚度的强烈认同会转化成为明星崇拜。时尚造型师的造型会直接扩大明星的粉丝规模,为粉丝群体对明星价值的认同增加筹

码，从而达成群体身份认同。在上档的宣传期、放映期和消化期，在明星的街拍、红毯和活动现场，每一个时刻和空间都成为粉丝制造明星偶像话题的场域，如果在这期间造型师有目的地制造明星穿着的话题，能为粉丝强有力的话题点。大众媒介、明星和粉丝建构一个和谐的生态圈，让明星所代表的时尚消费能够更快更广地传播、操作和完成。

李宇春是一个在大众媒体选秀时代出现、迅速蹿红、具有庞大粉丝群的草根明星。她在十多年间能够持续走红，最终升格为高品质的时尚偶像，她本人的中性气质虽然是主要原因，她的造型师 Andy 在对她进行的包装、转型以及风格界定中起到重要帮助。她每一次出现在时装周、电影节红毯上的造型，是娱乐媒体竞相报道的重点。据业内人士说，Andy 在上海工作和生活，宋茜和鹿晗也是他的明星客户，为人"既公关、又低调"，与 Givenchy、Gucci 等品牌保持深厚的关系，促进了李宇春与这两个品牌的深度合作。不过，李宇春能够拿到 Givenchy 的长期合约，也和她的粉丝基础密切相关。这也是虽然没有电影作品，李宇春都能够受邀参加戛纳电影节，并且片约不断的原因。在 2015 年成为 Givenchy 全球代言人之后，2016 年 3 月 Riccardo Tisici 又亲自为李宇春设计限量款球鞋 Givenchy CL Sneaker，发售仅仅十个小时这款鞋的女码已经全部售罄，一夜之间存货脱销。

"造型师不会刻意去影响明星对某一时尚品牌的认识和喜好，但是明星会很喜欢我的推荐，出于对我的信任和专业上的认可[6]。"在《有一个地方只有我们知道》中，要突出徐静蕾文艺优雅的气质，李晖特意为她定制复古样式的碎花连身裙和披肩，因为徐静蕾本身也喜欢做手工和有设计感的物件，这些单品被徐静蕾私人收藏。后来有看过电影的网友给李晖留言询问购买方式。李小璐的经纪人也在与作者的聊天提到，在一次给李小璐的街拍中，李晖为她搭配的美国牛仔品牌 7 For All Mankind 的牛仔裤被李小璐买了下来。相

6 来自作者与 Lucia Liu 的访谈

同的情况在作者于米兰为杨幂的一次造型搭配中也曾出现过,因为杨幂觉得作者为她挑选的牛仔裤非常舒适合身,也收入衣橱。据 7 For All Mankind 品牌公关反馈,在杨幂穿着之后这条牛仔裤成为当季销售量最高的商品。

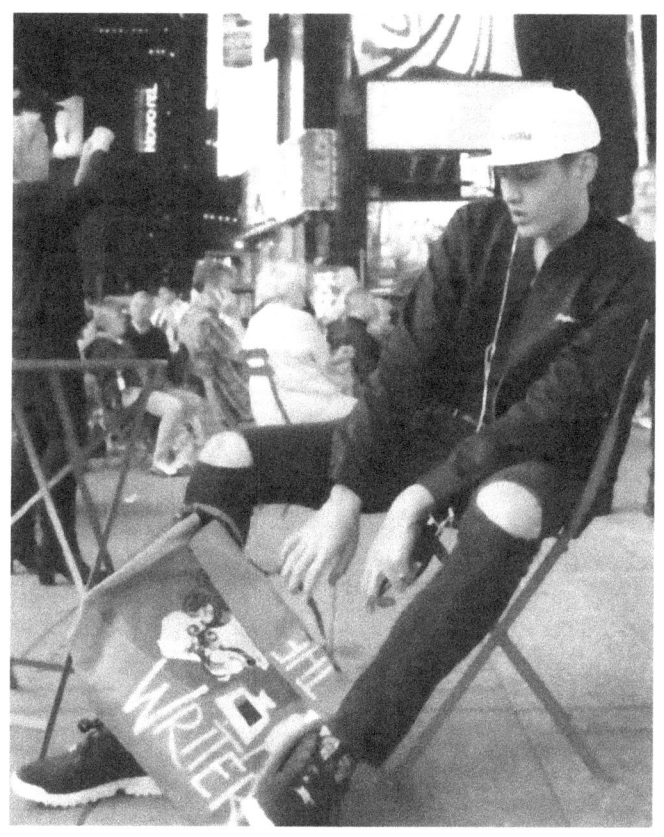

图 13.4 李晖为吴亦凡的搭配带动了 Burberry 包袋的销量

在更多关于李晖的例子中,造型师几乎是直接制造明星同款,为品牌达成良好的推动效应,并促成品牌与明星的签约。吴亦凡一直绑定的品牌是 Givenchy,2015 年李晖在纽约为他搭配的一次街拍中他使用了 Burberry 的涂鸦手拎包,创造了这款包袋的惊人销量。

虽然在这年的 Met Ball 上吴亦凡已经通过中国版《Vogue 服饰与美容》主编张宇与创意总监 Christopher Bailey 见面，但这次对销售的促进使 Burberry 看到吴亦凡身上所具备的市场潜力，邀请他为 2016 年秋冬大秀走秀，Burberry 的股票也因此有所上涨。如今，吴亦凡已经成为 Burberry 每季新品的移动画册。

时尚造型师通过明星控制社会话语，成功实现对大众感知世界的方式和消费方式的控制。正如赫伯特·马尔库塞（1998）的理论："大众运输和传播手段、住房、食物和义务等商品，娱乐和信息不可抵抗的输出，都带有了规定了的态度和习惯，都带有某些思想和情感反应……他们助长了一种虚假意识，而这种虚假意识又回避自己的虚假性。"造型师间接地制造"这个单品很红""明星很喜欢这个单品""穿这个单品时髦"的意识，从而为品牌制造明星同款，为明星打造个人风格和"热搜体质"。[7]

[7] 网络流行语，意思是很容易与某热门话题联系在一起，成为大众网络搜索排行中的前几名。

第14章 结语：
电影产业时尚化趋势中的引导者

在消费社会和文化产业全球化背景下，中国电影在努力冲出国门走向世界。同样是以视觉为主导的文化产业，在中国的时尚发展的初始阶段，不断在摸索中尝试与电影产生交集，进行跨界合作。如今的电影产业越来越多地与大众媒体交融，逐渐发现更多内容上的可能性和商业上的发展空间，中国时尚行业中的工作人员和时尚造型师们，得以参与到电影工作中来，成为电影产业时尚化趋势中的引导者。他们行使着与以往电影造型工作者相同的职能，却能够用自身的行业经验和独特的工作方式开展工作，说明中国电影的创作思维更加开放，电影产业的运作模式更加新颖也更加多元化，谋求视觉审美在效果上的尽善尽美和在专业度上的一丝不苟，也是中国电影影像风格现代化、国际化的必要步骤；在提升生产优势和改良营销策略上的变通，是中国电影开发更大市场潜力的必经之路。

在时尚造型师们的主导和帮助下，许多电影明星完成个人时尚风格的塑形和明星路线的转变。通过造型师们在产业中的表现，可以看到时尚造型师无论是在"新都市电影"的生产创作上，还是在电影的相关的文化表达中，都是必不可少的关键角色，工作中造成的良好连锁反应，影响不容小觑。一些时尚造型师具备品牌化特征，自身也可能引发明星效应。电影作品可以成就一位造型师，同样明星

造型师也可以造就一部叫好的电影作品。由著名造型师打造的人物造型会随着造型师的知名度受到观众的关注，甚至明星造型师自己也有其固定的粉丝群体。

《杜拉拉升职记》不惜花重金请来好莱坞著名造型师 Patricia Field 担当造型指导，在专业实力的考量之余，其知名度所带来的品牌效应也是重点。她是美剧《欲望都市》中的造型师，而爱好时尚的观众们都知道《欲望都市》在欧美时尚圈中都被誉为"时尚圣经"。电影将前期的宣传重点放在时装造型上，抓住名牌服饰包装下的明星造型这个热点，借此营销达成市场的"预热效应"。片中的造型剧照、海报得到大力推广，明星在剧中的时尚度被设置悬念，让观众们渐渐期待揭开一众明星的时尚面纱，这个策略有利于观众观影心理的发掘，不但为影片增加看点，还成为吸引投放的手段。因此，以明星造型师为卖点为影片造势，是电影商业成功的途径之一。

尽管时尚造型师在电影产业中的地位日趋渐增，但是形不成一定的规模，得不到电影圈核心人士的了解。正如本篇所指出的尴尬现象，大部分电影行业中人并不了解时尚行业中的造型师具体在做怎样的工作，甚至还错认为他们为发廊技师或者化妆师。这样一来，时尚行业缺少了向电影界源源不断输送人才的渠道和机遇。

另外，时尚行业中的造型师群体本身不够庞大，很多还将工作重心放在媒体领域，并没有去跨行业寻求更多的可能。也有很多造型师是时尚媒体中的编辑出身，缺乏基础的专业技能培训和美学素养的熏陶。布迪厄认为，审美是社会才能而不是个人能力，审美能力取决于带有阶级烙印的培养和教育。欣赏艺术（如一幅画、一首诗、一场交响乐）需要掌握特殊的符号，需要文化资本。不同的审美观取决于不同的社会地位。不同的文化实践（如打高尔夫球或踢足球、参观博物馆或汽车展、听爵士音乐或看电影）均含有社会意义，也能够显示出一个人的社会地位。因此，时尚造型师的培养理应得到业界的重视。

庆幸的是，如今越来越多的高等院校发现年轻人对于时尚行业工作的向往，各个国家和地区相继开设造型师专业课程。美国的旧

金山艺术大学设有造型师专业。欧洲设计学院[1]意大利米兰分校、西班牙马德里分校等都设有造型师专业，最高学位达到硕士。台湾的明道大学设有时尚造型学系，为毕业生未来在时尚造型方面发展提供条件。新加坡南洋艺术学院的戏剧系设有研究方向是造型设计师。韩国釜山灵山大学设有整体造型设计的专业，并对国外（特别是中国）招生。

除此之外，一些大专院校还开办短训班。如美国的纽约州立大学[2]时尚分校设有为期五周的时尚造型短期训练班。香港知专设计学院[3]为培训相关人才，开办全港独有的时装造型师的课程。在中国，也已经有不少大学开设时尚造型师专业。中国传媒大学的戏剧影视美术设计专业设有三个大系列，时尚造型是其中之一。中国传媒大学南广学院与美国旧金山艺术大学合作，开设了时尚设计、时尚编辑、时尚造型等专业。广州莱佛士设计学院不仅注重服装设计，而且把时尚杂志编辑、时尚顾问、时尚造型师等也作为培养的方向。

但是，在这股新兴的教育风潮中也存在着诸多问题，由于这是一个注重实践、注重经验的新学科，培训的单位大多不太有名，有的培训班甚至是公司而并非通常意义上的正牌和名牌大学。根据从业人员的普遍情况看，时尚造型师的学历普遍不高，时尚造型师的成功条件似乎只需要经验和灵性。也许这一情况解释了为什么目前造型师的培训和教育相对于其他传统专业而言，缺乏高学位和正式学位的原因。

宋朝诗人陆游向儿子传授诗歌创作秘诀时说："汝果欲学诗，功夫在诗外。"仅仅熟读古人的诗句，只是一味地讲究诗的形式和技法，是远远不够的，应把工夫下在掌握渊博的知识，深入生活，才是创作成功的保证。作者认为，时尚造型师在拥有天赋和经验的同时，最好需要对文化底蕴和美学修养方面的磨炼。好的造型师不是一蹴而就的，在扎实的基础和长期的积累之外，更重要的是坚忍的品质。

1 欧洲设计学院（Istituto Europeo di Design）。
2 纽约州立大学（State University of New York）。
3 香港知专设计学院（Hong Kong Design Institute）。

参考文献

Anderson, Melissa. 2006. "The Wong Show." *Time Out: New York*, Issue 544: March,pp. 2–8.

Anderson, Therese. 2011. "Costume Cinema and Materiality: Telling the Story of Marie Antoinette through Dress", *Culture Unbound*, Volume 3. http://www.cultureunbound.ep.liu.sc.

Arp, Robert, Adam Barkman and James McRae. 2013. *The Philosophy of Ang Lee*. The University Press of Kentucky.

Berry, Sarah. 2011. "Subversive Habits: Minority Women in Mani ratnam's Roja and Dil Se." *Fashion in Film* ed. by Adrienne Munich. Bloomington, IN: Indiana University Press.

Betty. 2012. "The Bob: the History of a Hairstyle." http://visforvintage.net/2012/04/03/history-of-bob-hairstyle/

Billig, Michael. 1995. *Banal Nationalism*, London: Sage Publication.

Blanchard, T. 2002. "The Style Council." *The Observer*, November 17.

Blumer, Herbert. 1969. "Fashion: From Class Differentiation to Social Selection." *Sociological Quarterly*, Vol. 10, No. 3, pp. 275-91.

Blumer, Herbert. 1986. *Symbolic Interaction: Perspective and Method*. Englewood Cliffs, NJ: Prentice-Hall.

Bourdieu, Pierre. 1984. *Distinction: A Social Critique of the Judgment of Taste*. http://performingtext.qwriting.qc.cuny.edu/files/2010/08/Bourdieu.pdf

Bruno, Giuliana. 2011. "Surface, Fabric, Weave: The Fashioned World of Wong Kar-wai", *Fashion in Film*, ed. by Adrienne Munich. Bloomington, IN: Indiana University Press.

Bruzzi, Stella. "Film and Fashion." http://fashion-history.lovetoknow.com/fashion-clothing-industry/film-fashion.

Brym, Robert and John Lie. 2012. *Sociology: Pop Culture to Social Structure*. Belmont, California: Cengage, http://projects.chass.utoronto.ca/soc101y/brym/fashion.pdf.

Calefato, Patrizia. "Fashion Theory between Sociosemiotics and Cultural Studies", http://semiotics.nured.uowm.gr/PPT/Fashion_Theory_between_Sociosemiotics_and_Cultural_Studies.ppt

Caws, Mary Ann. 2011."What to Wear in a Vampire Film." *Fashion in Film,* ed. by Adrienne Munich. Bloomington, IN: Indiana University Press,

Chan, Queenie. http://portable.tv/fashion/post/what-is-a-fashion-film/

Corrigan, Peter. 2008. *The Dressed Society: Clothing, the Body and Some Meanings of the World*. Thousand Oaks, CA: Sage.

Cox, Christine and Jennifer Jenkins. 2005. "Between the Seams, A Fertile commons: An Overview of the Relationship between Fashion and Intellectual Property." http://www.learcenter.org/

Craik, Jennifer. 2011. "The Fastskin Revolution: From Human Fish to Swimming Androids." *Culture Unbound*, Volume 3, pp. 71-82. http://www.cultureunbound.ep.liu.sc.

Cunningham, Patricia. 2003. *Reforming Women's Fashion,1850-1920: Politics, Health, and Art.* Kent, Ohio: Kent State University Press.

Dawkins, Richard. 1993."Viruses of the Mind." *Dennett and his Critics: Demystifying the Mind*, ed by Bo Dahlbom, Cambridge: Blackwell.

Deezen, Eddie. 2012. http://www.todayifoundout.com/index.php/2012/09/the-leonardo-dicaprio-haircut-that-had-the-taliban-in-a-rage/

Dekoven, Lenore. 2006. *Changing Direction: A Practical Approach to Directing Actors in Film and Theatre.* Focal Press, NY.

Dilly, Whitney Crothers. 2007. *The Cinema of Ang Lee: The Other Side of the Screen.* London: Walflower Press.

Diamond, Diana. 2011. "Sofia Coppola's Marie Antoinette: Costumes, Girl Power, and Feminism." *Fashion in Film,* ed. by Adrienne

Munich. Bloomington, IN: Indiana University Press.

Duras, Marguerite. 1988. *Yves Saint Laurent: Image of Design 1958-1988*. London: Ebury Press.

Eckert, Charles. 1978. "The Carol Lombad in Macy's Window." *Quarterly Review of Film Studies*, 3:1, 1-21, DOI: 10.1080/10509207809391376

Entwistle, Joanne. 2000. *The Fashioned Body: Fashion, Dress and Modern Social Theory*. Cambridge, UK.: Polity.

Evens, Caroline. 2011. "The Walkies: Early French Fashion Shows as a Cinema of Attraction." *Fashion in Film,* ed. by Adrienne Munich. Bloomington, IN: Indiana University Press.

Fashion.bg. 2006. "Theory of Fashion." http://news.bgfashion.net/article/978/14/theory-of-fashion.html

Ferla, La Ruth. 2010. "Film and Fashion: Just Friends", *The New York Times*, 2010/03/03, http://www.nytimes.com/2010/03/04/fashion/04COSTUME.html?pagewanted=all&_r=0

Finkelstein, Joanne. 1998. *Fashion: An Introduction*. New York: New York University Press.

Fitz-Gernald, Keith. 2012. "What Skirt Lengths Tell You about the Stock Market." *Money Morning*. http://moneymorning.com/2012/08/20/what-skirt-lengths-tell-you-about-stock-market/

Flugel, John. 1945. *The Psychology of Clothes*, London: Hogarth.

Gaines, Jane, and Charlotte Herzog. 1990. *Fabrications: Costume and the Female Body.* London and New York: Routledge.

Gibson, Pamela Church. 2010. "Hollywood Style., *The Berg Companion to Fashion*, ed. by Valerie Steel, New York: Berg.

GMU. 2014. George Mason University. "Who Watched the Film?", http://historymatters.gmu.edu/mse/film/question4.html

Grand, Katie. 2014. BOF. Biograpgy. https://www.businessoffashion.com/community/people/katie-grand.

Hatch, Elvin. 1973. *Theories of Man and Culture.* New York: Columbia University Press.

Hattersley, G. 2010. "Gaga's Secret Weapon." *Sunday Times Style Magazine,* March 6.

Hemphill, Scott and Jeannie Suk. 2014. "The Law, Culture, and Economics of Fashion", p. 110. http://cyber.law.harvard.edu/people/tfisher/Suk%20fashion%202-5.pdf

Heylighen, Francis and Klaas Chielens. 2009. "Cultural Evolution and Memetics", Article prepared for the Encyclopedia of Complexity and System Science，http://pespmc1.vub.ac.be/Papers/Memetics-Springer.pdf

Hole, Kristin. 2011. "Does Dress Tell the Nation's Story? Fashion, History, and Nation in the Films of Fassbinder.", *Fashion in Film* ed. by Adrienne Munich. Bloomington, IN: Indiana University Press.

Houston Barnett-Gearhart. 2014."Clark Gable, Marlon Brando, Attempted Murder and the History of the T-Shirt." http://news.rapgenius.com/Houston-barnett-gearhart-clark-gable-marlon-brando-attempted-murder-and-the-history-of-the-t-shirt-lyrics#lyric

Kawamura, Yuniya. 2005. *Fashion-ology: An Introduction to Fashion Studies.* Oxford: Berg.

Klinger, Barbara. 2010. "Contraband Cinema: Piracy, Titanic, and Central Asia." *Cinema Journal*, winter.

Lehmann, Ulrich. 2000. *Tigersprung: Fashion in Modernity*. Cambridge, Mass: MIT Press.

Liechty, Mark. 1997. "Film and Fashion: Media Signification and Consumer Subjectivity in Kathmandu", *Himalaya*, 17(1).

Lo, Dennis. 2008. "The Politics and Aesthetics of 'Asian America' Sexuality in Ang Lee's Cross-Cultural Family Dramas: A Case Study of The Wedding Banquet and The Ice Storm", *Stanford Journal of Asian American Studies*, Vol. 1, http://aas.stanford.edu/journal/lo08/htm

Lowe, John and Elizabeth Lowe. 1984. "Stylistic Change and Fashion in Women's Dress: Regularity or Randomness?" *Advances in Consumer Research*, Volume 11, eds. Thomas Kinnear, Provo, UT: Association for Consumer Research, pp, 731-734.

Lukszo, Ula. 2011. "Noir fashion and Noir as Fashion." *Fashion in Film*, ed. by Adrienne Munich. Bloomington, IN: Indiana University Press.

Macionis, John. 2017. *Sociology*, 16th ed., New York:NY, Pearson Education Inc.

Mason, Meghann. 2011. *The Impact of World War II on Women's Fashion in the United States and Britain*. UNLV Theses/Dissertations/Professional Papers/Capstones

Martchetti, Gina. 2000. "The Wedding Banquet: Global Chinese Cinema and the Asian American Experience." *Counttervisions: Asian American Film Criticism*, ed. By Darrell Hamamoto and Sandra Liu, Philadelphia: Temple University Press.

McColgin, Carol. 2017. "The 25 Most Powerful Stylists in Hollywood." *The Hollywood Reporter*.
http://www.hollywoodreporter.com/lists/25-powerful-stylists-hollywood-985222/item/l<arla-welch-power-stylists-2017-985205

Mead, George. 1975. *The Reality of Ethnomethodology*. New York: Wiley.

Melchior, Marie Riegels. 2011. "Catwalking the Nation: Challenges and Possibilities in the Case of the Danish Fashion Industry." *Culture Unbound*, Volume 3, pp. 55-70.

Mooser, Anderson. 2010. "The Idea of the American West in Ang Lee's Adaptation of "Brokeback Mountain." GRIN Verlag.

Moseley, Rachel. 2005. "Dress, Class and Audrey Hepburn: The Significance of the Cinderella Story." *Fashioning Film Stars*, ed. by Rachel Moseley. London: British Film Institute.

Moseley, Rachel. 2005. *Fashioning Film Stars*. London:British Film Institute.

Mower, S. and R. Martinez. 2007. *Stylist:The Interpreters of Fashion*. New York: Rizzoli.

Mulvagh, Jane. 1988. *Vogue History of Twentieth Century Fashion.* London: Bloomsbury Books.

Mulvey, Laura. 1975. "Visual Pleasure and Narrative Cinema", *Screen*, 16.3 Autumn , pp. 6-18, http//:www.jahsonic.com/VPNC.html

Munich, Adrienne. 2011. *Fashion in Film.* Bloomington, IN: Indiana University Press.

Parish, James Robert and William T Leonard. 1976. *Hollywood Players: The Thirties.* New Rochelle, New York: Arlington House Publishers.

Pearson, Charlotte. 2013. "Films Influence on Fashion in 2013." *Yuppee Magazine.* http://www.yuppee.com/2013/05/17/films-influence-on-fashion-in-2013/

Reich, Jacqueline. 2011. "Slave to fashion: Masculinity, Suits, and the Maciste Films of Italian Silent Cinema." *Fashion in Film,* ed. by Adrienne Munich. Bloomington, IN: Indiana University Press.

Ritzer, George. 1988. *Contemporary Sociological Theory.* New York: Alfred Knopf.

Rueling, Charles-Clemens. 2000. "Theories of (Management?) Fashion: the Contributions of Veblen, Simmel, Blumer, and Bourdieu." *Sociology.* http://archive-ouverte.unige.ch

Sassatelli, Roberta. 2011. "Interview with Laura Mulvey: Gender, Gaze and Technology in Film Culture." *Theory, Culture & Society*, September 28(5).

Simmel, Georg. 1904. "Fashion." *International Quarterly*, No. 10, pp. 130-155.

Simmel, Georg. 1997. "The Philosophy of Fashion." *Simmelon Culture,* ed. David Frisby and Mike Featherstone, London: Sage.

Smelik, Anneke. 2014. "Fashion and Media", http://repository.ubn.ru.nl/bitstream/2066/94412/1/M_343452.pdf

Spiegel, Maura. 2011. "Adornment in the Afterlife of Victorian Fashion." *Fashion in Film,* ed. by Adrienne Munich. Bloomington, IN: Indiana University Press.

Stamp, Shelley. 2000. *Movie-Struck Girls: Women and Motion Picture Culture after the Nickelodeon*. Princeton, NJ: Princeton University Press.

Steel, Valerie. 2000. *Fifth Years of Fashion*. New Harven, Conn.: Yale University Press.

Stern, Radu. 2004. *Against Fashion: Clothing as Art, 1850-1930.* Cambridge, Mass: MIT Press.

Stones, Rob. 2006. *Key Contemporary Thinkers.* London and New York: Macmillan.

Stutesman, Drake. 2011. "Costume Design, or, What is Fashion in Film?" *Fashion in Film,* ed. by Adrienne Munich. Bloomington, IN: Indiana University Press.

Tian, Jing. 2014."香奈儿与美国". Vogue 时尚网, http://rn.vogue.com.cn/invogue/news_183593cfc8a633ee.full.html

Torell, Viveka Berggren. 2011. "As fast as Possible Rather Than Well Protected: Experiences of Football Clothes." *Culture Unbound*, Volume 3, pp. 83-99. http://www.cultureunbound.ep.liu.sc

Van Wyhe, J. 2005. "The Descent of Words: Evolutionary Thinking 1780-1880." *Endeavour* Vol. 29, No. 3, pp. 94-100.

Veblen, Thorstein. 1899/1994. *Theory of the Leisure Class: An Economic Study in the Evolution of Institutions*. New York: Macmillan.

Wacquant, Loic. 2006. "Pierre Bourdieu." in *Key Contemporary Thinkers*, ed. Rob Stones, London and New York: Macmillan. http://www.umsl.edu/~keelr/3210/resources/PIERREBOURDIEU-KEYTHINK-REV2006.pdf

Wilson, Elizabeth. 1985/2003 *Adorned in Dreams: Fashion and Modernity*. New Brunswick: Rutgers University Press.

Welsch, Wolfgang. 1997. *Undoing Aesthetics*. London: Sage.

Wollen, Peter. 1995. "Strike a Pose." *Sight and Sound* 5, no. 3 14 .

Wollstonecraft, Mary. 1987. *A Vindication of the Rights of Women.* 2nd ed., New York: W. W. Norton.

鲍德里亚。2008。《消费社会》。刘成富、全志刚译。南京：南京大学出版社。

彼得·沃伦。2012。评《迷魂记》关于'情欲化变形'的忏悔"。http://www.360doc.com/content/20/0517/21/61882668_912954955.shtml

陈海燕、马波涛。2019。"LOG。攻陷的'小时代'——论《小时代》对奢侈品的利用、隐喻及指向"。《西南 交通大学学报（社会科学版）》第 9 期

陈维虎。2012。《中国电影中时尚元素的美学审视》。聊城大学硕士学位论文。

陈犀禾，程功。2013。《"新都市电影"的崛起》。《社会观察》第 6 期。

陈晓云。2015。"明星研究：维度与方法"。《当代电影》04 期。

丹尼尔·贝尔。1989。《资本主义文化矛盾》。三联书店。

电影发狂。2011。"《金陵十三钗》在美国恶评如潮"。http://blog.sina.com.cn/olympia

董娅琳。2013。"电影服装设计与角色性格塑造的理念研究"。http://lunwen.1kejian.com/dianshidianying/125833.html/

方文。1998。"大众时代的时尚迷狂"。《社会学研究》第 5 期

方夷敏。2013。"专访《小时代》艺术总监黄薇3000多件衣物起底"。腾讯娱乐。http:〃ent，qq.com/a/20130630/001709.htm

干小倩。2008。《审美视域下的当代电影服饰》。四川师范大学硕士论文。

葛红兵。2002。"中国人为何会对 911 叫好"。《当代中国研究》。http://hihistory.net/post/7446/

韩培。2005。"学贯中西：李安的导演世界"，2005 年，http://www.360doc.com/content/06/0306/15/6015_76072.shtml

郝延斌。2013。"我们时代的衣裳：当代电影中的服装、身份与政治"。《当代电影》第 08 期

赫伯特·马尔库塞。1998。《单向度的人——发达工业社会意识形态研究》。张峰等译。重庆出版社。

洪玮。2013。《西方看李安：无处不在，又不落痕迹》《南都周刊》第8期。

侯明廷。2007。"新媒体电影披着时尚外衣的营销利器"，《大市场（广告导报）》第6期。

侯彧。2013。《基于消费者需求层次升级的中国时尚产业发展战略研究》。湖南大学硕士论文。

蒋慧萍。2011。《浅析中西方电影文化差异》。
http://wenku.baidu.com/view

鞠惠冰、赵元蔚。2010。"服装就是一种高明的政治"。《读书》第7期

康凯。2003。"硬伤导致《英雄》失利"。《深圳商报》3月26日。

李法宝。2008。《影视受众学》。中山大学出版社。

李莉。2009。"时尚引人注目背后的'文化'激流"。《电影评介》第1期。

李珉。2013。《万象》2012年第12期，参见《读者》2013年第5期。

李志强。2008。"中国电影与西方电影服装理念和形成差异辨析".《电影文学》第21期。

良卓月。2013。"金钱观悖论与符号化城市"，《豆瓣影评》
http://movie.douban.com/review/5821377/

林志明。2008。"影像与意像：拉冈的影像论和巴特的电影论"。《文化研究期刊》第6期。

刘进明。2011。"西方摄影简史"。《艺术与投资》第6期

刘若琳。2012。"浅析电影《金陵十三钗》的服装造型"。《电影文学》第21期。

刘帅军。2011。《从中西方文化角度看李安的〈家庭三部曲〉》。中国传媒大学论文。http://wenku.baidu.com/view

刘洋。2007。《李安电影美学系列》。
http://www.movhu.com/2007/1213.html

陆珊珊。2009。"影像服装在三种时尚未传播手段中的作用"。《纺织与设计》第 6 期。

罗兰·巴特。2000。《流行体系：符号学与服饰符码》。敖军译。上海：上海人民出版社。

罗勇。2009。"20 世纪西方电影服装的发展"。《艺术学苑/电影文学》第 8 期。

吕志芹。2007。"论服装设计对影视人物形象的塑造作用"。《电影评介》第 14 期。

马伯庸。2006。"千古罪人是李安"。《西西河》10 月 8 日。http://www.ccthere.com/topic/858853

马骏。2008。"当时装与电影有染"。《中国纺织》第 6 期。

马婷婷。2009。《电影对时尚的传播与制造》。北京服装学院硕士学位论文。

迈克·费瑟斯通。2000。《消费文化与后现代主义》。北京：译林出版社。

梅园梅。2000。"时尚：探寻消费主义的轨迹"。《上海文学》第 4 期。

莫小青。2004。"论李安电影的中西文化认同"。暨南大学硕士论文。

南西。2000。"电影带着时装跑"。《生活调色板》第 6 期。

牛方。2013。"服装品牌触电'网娱'时代"。《中国纺织》第 5 期。

潘采夫。2012。"李安的文化漂流"。凤凰网。http://news.ifeng.com/opinion/zhuanlan/pancaifu/detail_2012_12/07/19933944_0.shtml

潘道义。2007。"浅谈电影与时装的互动"。《电影评介》第 8 期。

潘文国、叶步青、韩洋。2004。《汉语的构词法研究》。华东师范大学出版社。

齐美尔。1991。《桥与门——齐美尔随笔集》。涯鸿、宇声等译。上海三联书店。

乔晞华、张程。2019。《社会问题四十问：西方社会学面面观》。美国华忆出版社。

213

乔晞华、张程。2021。《星火可以不燎原：中国社会问题杂论》。美国华忆出版社。

师洋、赵洪珊。2015。"影视剧服饰造型对时尚产业的影响"。《现代商业》第 2 期。

石娜娜。2009。《论中国影视剧创作中的服饰设计》。天津工业大学硕士学位论文。

史亚娟。2008。"服饰与电影：'穿普拉达的女魔头'观后感受"。《电影评介》第 22 期。

宋倩茜。2015。"时尚品牌植入影视剧的跨界营销"。《经营与管理》第 12 期。

孙松荣。2008。"作为影像命题的视听档案"。《文化研究》期刊第 6 期。

孙志芹。2010。"从影视作品看 20 世纪上半叶我国服装变迁的时代语境"。《江苏技术师范学院学报》第 7 期。

田放。2014。《论服饰设计对影视作品的创造与提升》。西南大学硕士论文。

王国彩。2012。"浅论服装在电影中的作用"。《企业导报》第 2 期[13]。

王佳佳。2011。《影视服饰的符号意义及文化传播效应》。湖南师范大学硕士学位论文。

王林。2008。"时尚在电影中行走"。《中国纺织》11 期。

王受之。2002。《世界时装史》。中国青年出版社。

王受之。2008。《时尚时代》。北京：中国旅游出版社出版。

王亚鸽。2006。"大众传播与时尚"。《新闻知识》第 4 期。

王一川。2012。"身体美学与心灵美学的分离"。《当代电影》第 11 期。

魏英杰。2013。"李安：超越东西方文化奇幻之旅"。《中国经济报告》第 4 期。

吴洪。2012。"消费主义文化背景下的服装设计审美特征"。中国国家画院《创作研究》。http://www.chinanap.org/czyj/study/ddys/2011-12-12/460.shtml

小文。2006。"李安：帮助美国人认识自己"。《大众电影》第 07 期。

徐婷。2009。"中国 60 年时尚变迁：统一的 60 年代码绿军装青年的最爱"。http://fashion.ifeng.com/photo/life/200908/0816_6505_1304388.shtml

许波。2013。"谈李安对中国电影的启示：东西文化的巧妙结合"。http://blog.ifeng.com/article/24636718.html

徐海芹 2009。《影视剧角色服饰语言的符号表意功能研究》。山东师范大学硕士论文。

严絮。2013。"李安的生存之道，东方的里子，西方的面子"。http://ent.sina.com.cn/2013-02-26/14323864693.html

杨林。2012。《东西碰撞下的再生—李安电影美学研究》。四川师范大学硕士论文。

影呓者。2014。http://group.mtime.com/AngLee/dicussion/206801/

余虹。2009。"服装电影"。《影视评论》第 11 期。

袁大鹏。2003。"谈电影与时装的互动"。《东北电力学院学报》10 月，第 23 卷第 5 期。

约翰·费斯克。2004。《关键概念：传播与文化研究辞典》。北京：新华出版社。

月蚀。2012。"《金陵十三钗》北美惨遭滑铁卢 外媒恶评如潮"。《豆瓣影评》。http://movie.douban.com/review/

詹明信。1997。《晚期资本主义的文化逻辑》。张旭东编，陈清侨等译。北京：三联出版社。

张程，乔晞华。2019。《总统制造：美国大选》。美国华忆出版社。

张东亮。2014。"范爷男闺密卜柯文：冰冰 Style 的缔造者"。Companion。03 期

张敏。2011。"浅析服装设计对电影人物性格特征的表现"。《电影文学》12 期。

张晓明、孙超。2008。"电影艺术中服装流行与时尚"。《电影评介》第 10 期。

张杏、刘丽娴。2009。"电影《鸠占鹊巢》中的服装造型艺术"。《艺术与设计》第 200-212 页。

张秀琼。2007。"吕乐专访：除了参赛，我们没有别的路可走"。《网易》8 月 29 日 http://ent.163.com/07/0829/17/

张瑜。2008。"影视文化与流行服饰的互动分析"。《职业》第 9 期。

周晓虹。1994。"模仿与从众：时尚流行的心理机制"。《南京社会科学》第 8 期。

周晓虹。1995。"时尚现象的社会学研究"。《社会学研究》第 3 期。

中国电影家协会产业研究中心。2007。《电影产业研究之文化消费与电影卷》。北京：中国电影出版社。

中国电影家协会产业研究中心。2007。《中国电影产业研究报告》。北京：中国电影出版社。

中国社会科学院语言研究所词典编辑室。2002。《现代汉语词典》。商务印书馆。

中欧国际商学院。2015。《中国时尚产业蓝皮书》课题组：《中国时尚产业蓝皮书 2014-2015》。经济管理出版社。

《观后感网》。《饮食男女影评》。
http://www.guanhougan.net/yingpingjuping/

《中国日报》。2011。网友热议《十三钗》http://covid-19.chinadaily.com.cn/hqyl/2011-09/29/content_13819968.htm

新浪财经。2015。"2015 年国人奢侈品消费达 8000 亿近八成在境外"。http://finance.sina.com.cn/china/20151126/101923858559.shtml

新浪科技。2006。"首部新媒体报告表明新媒体正走向融合"。
http://tech.sina.com.en/i/2006-12-29/14081313352.shtml

新浪新闻中心。2016。"国人买走 8000 亿奢侈品，但品牌流失 30%境外销售"。http://news.sina.com.cn/o/2016-10-14/doc-ifxwvpqh7451757.shtml 中国百科大辞典编委会：《中国百科大辞典》，北京：中国大百科全书出版社，2005 年

中国互联网络信息中心。2016。"第 38 次中国互联网络发展状况统计报告"。http://www.cnnic.net.cn/hlwfzyj/hlwxzbg/hlwtjbg/201608/t20160803_54392.htm

中新网。2012。"报告称中国成全球占有率最大奢侈品消费国家"。http：

时尚期刊

《服饰与美容 Vogue》，康泰纳仕有限公司和人民画报社合作出版，2005 年 9 月—2017 年 4 月

《时尚芭莎 Harper's Bazaar》，时尚出版集团，2005 年 1 月—2017 年 4 月

《时尚先生 Esquire》，时尚出版集团，2008 年 1 月—2010 年 1 月

《时尚 Cosmo》，时尚出版集团，2009 年 1 月—2010 年 1 月

《Elle 世界时装之苑》，法国桦榭菲力柏契和上海译文合作出版，2008 年 9 月—2017 年 4 月

《嘉人 Marie Claire》，法国桦榭菲力柏契和中国体育报业总社合作出版，2012 年 6 月—2017 年 4 月

《悦己 Self》，康泰纳仕公司和悦己杂志社合作出版，2015 年 1 月—2017 年 4 月

《OK！精彩》，精品购物指南出版社，2013 年 12 月—2017 年 4 月

《风尚志杂志 T Magazine》，纽约时报和精品购物指南出版社合作出版，2015 年 3 月—2017 年 4 月

《装苑 SO·EN 东京女装》，上海科学技术出版社，1993 年 10 月—1995 年 1 月

《i-D》，Vice Media，1980—1984

《Vogue UK》，Conde Nast Publications Inc，1980—1990

时尚相关电影

1. 片名：时尚先生 Esquire Runway
导演：乔梁
编剧：周周、唐小松等
主要演员：方中信、孔维、吕燕
上映时间：2008 年 5 月

2. 片名：非常完美 Sophie's Revenge
导演：金依萌
编剧：金依萌
主要演员：章子怡、范冰冰、何润东、苏志燮、姚晨等
上映时间：2009 年 8 月

3. 片名：杜拉拉升职记 Go LA LA Go!
导演：徐静蕾
编剧：王芸、赵梦、徐静蕾
主要演员：徐静蕾、莫文蔚、黄立行、吴佩慈、李艾
上映时间：2010 年 4 月

4. 片名：摇摆 de 婚约 Love in Cosmo
导演：鄢颇、肖蔚鸿
编剧：崔思韦
主要演员：姚晨、朱雨辰、郭晓冬、吴辰君、马艳丽
上映时间：2010 年 6 月

5. 片名：爱出色 Color Me Love
导演：陈奕利
编剧：宁财神
主要演员：姚晨、刘炜、莫小棋、陈冲
上映时间：2010 年 n 月

6. 片名：北京遇上西雅图 Finding Mr.Right
导演：薛晓路
编剧：薛晓路
主要演员：汤唯、吴秀波、海清
上映时间：2013 年 3 月

7. 片名：我的早更女友 Meet Miss Anxiety
导演：郭在容
编剧：曹金玲、宝卿
主要演员：周迅、佟大为、钟汉良、张梓琳
上映时间：2013 年 3 月

8. 片名：非常幸运 My Lucky Star
导演：邓尼·戈登
编剧：黄隼、黄旭海
主要演员：章子怡、王力宏、郑恺
上映时间：2013 年 9 月

9. 片名：等风来 Up in the Wind
导演：滕华涛
编剧：鲍鲸鲸
主要演员：倪妮、井柏然、刘孜
上映时间：2013 年 12 月

10. 片名：小时代 Tiny Times
导演：郭敬明
编剧：郭敬明
主要演员：杨嘉、郭采洁、郭碧婷、谢依霖、陈学冬
上映时间：2013 年 6 月

11. 片名：小时代 2:青木时代 Tiny Times 2.0
导演：郭敬明
编剧：郭敬明
主要演员：杨幂、郭采洁、郭碧婷、谢依霖、陈学冬
上映时间：2013 年 8 月

12. 片名：小时代 3：刺金时代 Tiny Times 3.0

导演：郭敬明编剧：郭敬明

主要演员：杨幂、郭采洁、郭碧婷、谢依霖、陈学冬上映时间：2014 年 7 月

13. 片名：小时代 4：灵魂尽头 TinyTimes4.0

导演：郭敬明

编剧：郭敬明

主要演员：杨幂、郭采洁、郭碧婷、谢依霖、陈学冬上映时间：2015 年 7 月

14. 片名：有一个地方只有我们知道 Somewhere Only We Know

导演：徐静蕾

编剧：王朔、徐静蕾

主要演员：徐静蕾、吴亦凡、王丽坤上映时间：2015 年 2 月

15. 片名：梦想合伙人 MBA Partners

导演：张太维

编剧：闫凤祥、刘英雅

主要演员：姚晨、唐嫣、郝蕾

上映时间：2016 年 4 月

16. 片名：陆垚知马俐 When Larry Met Mary

导演：文章

编剧：文章、冯媛

主要演员：宋佳、包贝尔、朱亚文、焦俊艳

上映时间：2016 年 7 月

作者简介

张程， Keira Zhang

英国 University of the Arts London（伦敦艺术大学）时尚新闻学硕士，上海大学电影学硕士，时尚造型师，曾任《OK！精彩》《So Figaro》资深时装编辑。合著有：

《社会问题 40 问：西方社会学面面观》（2019）
《总统制造：美国大选》（2019）
《星火可以不燎原：中国社会问题杂论》（2021）
《我的美国公务员之路》（2020）

乔晞华， Joshua Zhang

美国 Tulane University（杜兰大学）社会学博士，美国得克萨斯州司法部数据分析师，研究领域：社会运动学、犯罪学、研究方法论、统计学。论著有：

《上山下乡与大返城：以社会运动学视角》（2021）
《文革群众运动的动员、分裂和灭亡：以社会运动学视角》（2018）
《既非一个文革，也非两个文革》（2015）
Mobilization, Fractionalization and Destruction of Mass Movements: A Social Movement Perspective (2020)
Violence, Periodization and Definition of the Cultural Revolution: A Case Study of Two Deaths by the Red Guards (2017)